U0044166

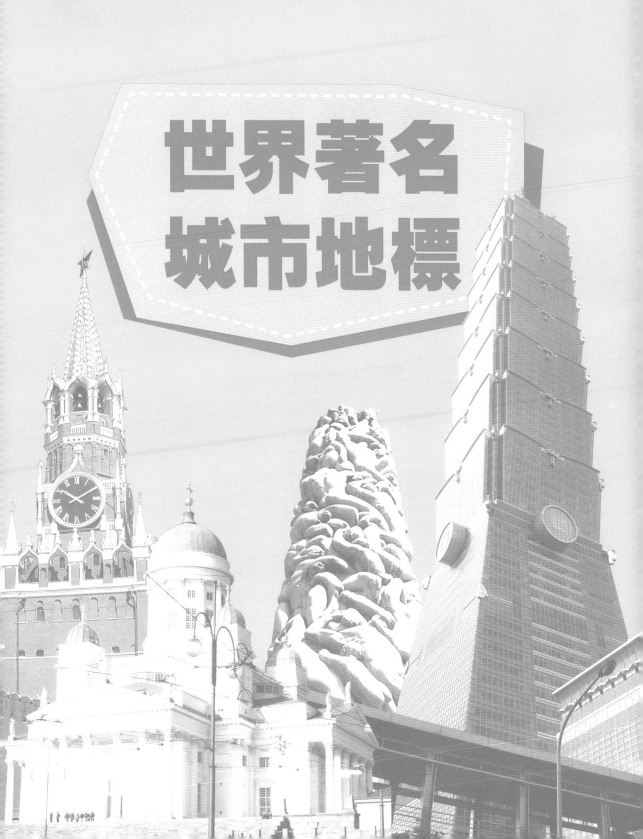

世界著名城市地標

CONTENTS目錄

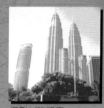

城堡篇 Castle

攝影／王瑤琴

古蹟篇 Historic Spot

攝影／陳之涵

攝影／吳靜雯

宗教建築篇 Religious Building

雕像篇 statue

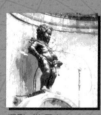

攝影／朱予安

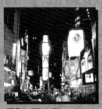
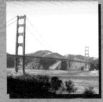
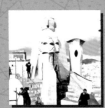

從一座地標中，
看見整個城市的精神……

看到自由女神，大多數人馬上會聯想到紐約這座繁華城市；提到艾菲爾鐵塔，肯定會勾起不少人對法國巴黎的浪漫憧憬；來到中國北京，就會忍不住想要參觀一下紫禁城的富麗與氣勢……。

這就是「地標」，一座城市的代名詞。

旅行各地，不管是當個湊熱鬧的觀光客或是以身為背包客為傲的旅人，都會想要拜訪該座城市的地標，去感受一下地標之所以為地標的原因，然後，站在地標最醒目或最完美的位置上，拍下照片，證明自己曾經真的到此一遊。

這就是「地標」，一座城市的象徵圖騰

地標可以是古老傳統、也可以是摩登現代；可以是富麗堂皇、也可以是簡約俐落，一座城市裡面，更可以不只有一個地標。對當地人來說，地標代表著是該地區的精神與驕傲；對遊客來說，地標代表著是該地區的深刻印象，無論是哪一種，都具有著不可抹滅的重要性。

本書特別邀請了太雅旅行作家俱樂部的多位旅遊達人，透過各自精采的文字與圖片，帶領著讀者一一拜訪這些象徵著城市精神的地標，並且以各自的經驗推薦最佳的拍攝角度與技巧。當有一天，也能夠親自造訪本書中所曾經介紹過的地標時，便能有更深刻的一番體會！

太雅旅行作家 俱樂部

李清玉
住在挪威，就著開闊清新的大山大水展開新生活，也希望能讓大家感受北歐的萬種風情。

林云也
熟悉芝加哥的文字工作者，介紹最具有代表性的芝加哥地標之旅。

林呈謙
全方位的德國通達人，帶領著讀者進入德國的象徵與指標性的地標建築。

吳靜雯
藉著在義大利與英國唸書的期間，玩遍整個歐洲，是個旅遊行動派文字工作者。

王瑤琴
足跡遍及全世界的專業旅人，相機是他旅行途中最佳的伴侶，愛用圖片與文字來紀錄旅程。

陳婉娜
旅居舊金山多年，以在地的眼光介紹最精采的舊金山地標與背後的有趣故事。

朱予安
熱愛旅行的他總有說不完的精采故事，讓人也忍不住也想要跟著他一起去旅行。

陳之涵
從事過多種與旅遊有關的工作，旅行與文字是他這輩子無法割捨的興趣。

魏國安
香港人，專業旅遊作家，曾經出版過10多本旅遊書籍，已經無法停下旅遊的腳步。

黎惠蓉
喜歡到處趴趴走，看看新奇的世界，體驗各種不同的文化風情，旅行與探險就是生活。

馬繼康
喜歡到處旅行，足跡遍及國內外，也喜歡和朋友分享各種旅遊訊息與心得。

蕭慧鈺
熱愛自助旅行，也喜歡和朋友分享旅途中所經歷的點點滴滴與各種實用的旅行資訊。

許哲齊
資深廣告人，紓解繁重工作壓力的最佳方法之一，就是收拾行李出門旅行去。

廖啓德
居住在加拿大多年的文字工作者，足跡踏遍整個加拿大，可說是加拿大的旅遊玩家。

賴信翰
眼睛是鏡頭，心是底片，希望在能跑能跳的時候，認真地以自己的方式紀錄這個世界。

李明珍
現為自由工作者。最愛Garfield、音樂、旅行，最遠曾經遠征至南極半島。

張懿文
旅居紐約的文字工中作者，透過文字與圖片帶領讀者一同體驗紐約迷人的地標風采。

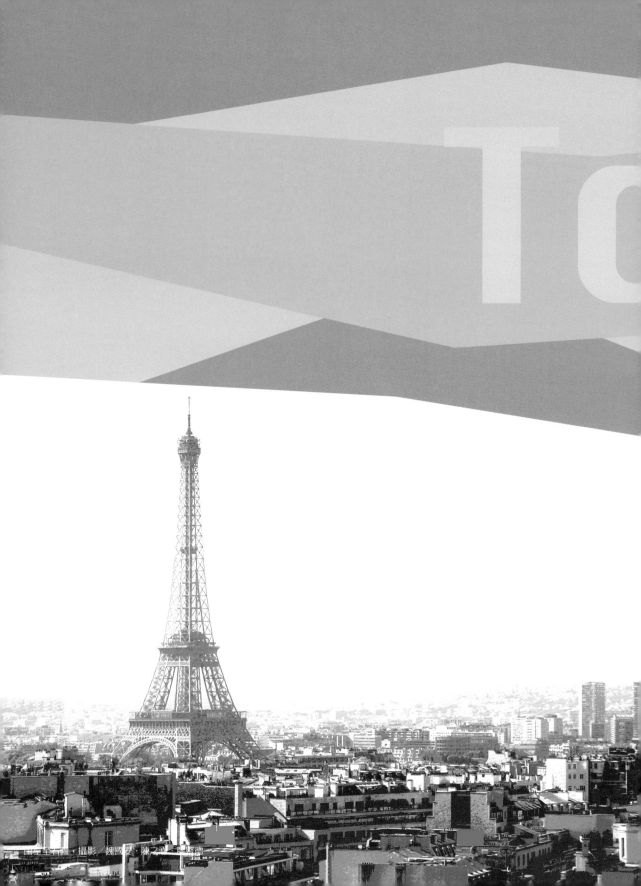

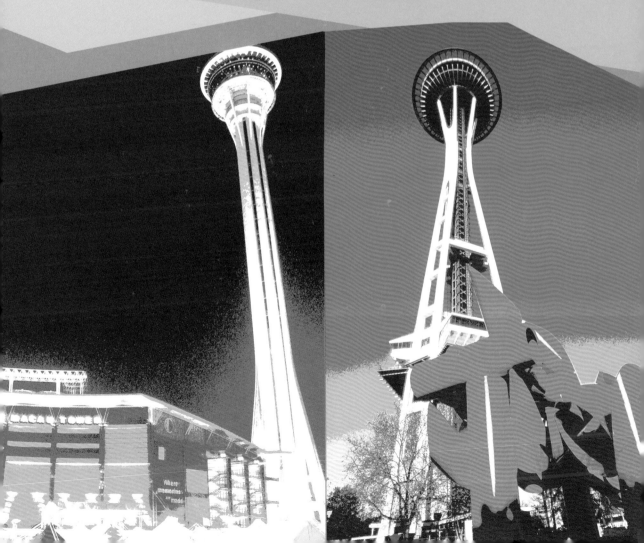

筆直衝入雲端，抬頭看、向下望，同樣耀眼……

高塔篇

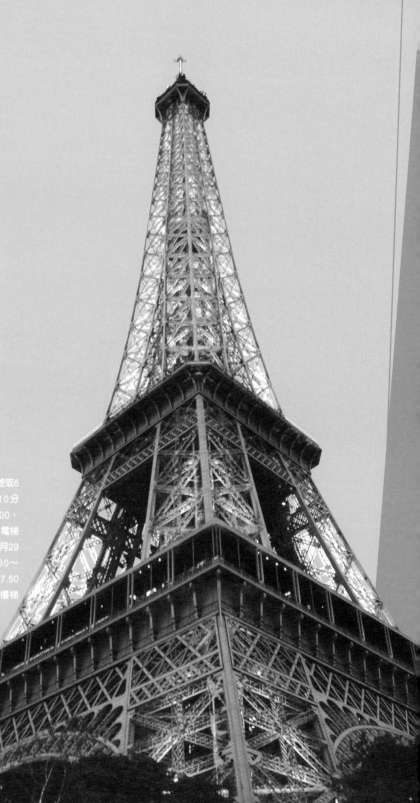

001
艾菲爾鐵塔

巴黎夜晚最閃耀的浪漫標誌

地 Champ de Mars。交 乘坐地下鐵9號或6號線，在Trocadero站下車，步行10分鐘。⏱ 1月～6月10日電梯09:30～23:00、樓梯09:30～18:00；6月11日～8月18日電梯09:00～00:00、樓梯09:00～00:00；8月29日～12電梯09:30～23:00、樓梯9:30～18:00。$ 2樓電梯4.10歐元、3樓電梯7.50歐元、頂樓電梯10.70歐元、2樓及3樓樓梯3.80歐元。

文字‧攝影／魏國安

聳立在巴黎市西「戰神廣場」內的艾菲爾鐵塔(Eiffel Tower)，是為了西元1889年舉行的萬國博覽會，以及慶祝法國大革命100週年而興建的。鐵塔最初只計劃保存20年，但後來因具科學研究價值，以及往後數十年不絕的觀光遊客而保存至今。負責鐵塔建造的建築師艾菲爾(Gustave Eiffel, 1823-1923)曾說：「為到現代科學與法國工業的榮耀，要建立一個像凱旋門一樣偉大的建築。」至今，艾菲爾鐵塔不但是歐洲其中一個世界性地標、是巴黎的地標，也是法國浪漫的代名詞。

毗鄰塞納河畔的艾菲爾鐵塔，高320公尺，在1931年紐約帝國大廈落成以前，其世界最高建築物的地位，足足保持了45年。當年萬國博覽會的主辦機構，在107個設計方案中，採用了艾菲爾鐵塔的設計，建築師艾菲爾與他的工程隊，以250萬根鉚釘，來接連1萬8千多根鐵構樑柱，還不到兩年時間，就已建成了鐵塔。不過，由於鐵塔以輕鋼建成，並未經鍍鋅處理，平均每7年便要再漆油一次，每次更要用上60公噸的油漆。

共分有3層的艾菲爾鐵塔，第1層高57公尺，你可以攀上360級梯級，或是乘坐升降機到達，這裡有一所小小的博物館在介紹艾菲爾鐵塔歷史。鐵塔第2層高115公尺，遊客可以在這裡的一級法

國餐廳，一邊品嚐美酒佳餚，一邊欣賞巴黎市景色。鐵塔第3層標高276公尺，這裡可以讓遊客

飽覽方圓72公里以內的景色，整個花都巴黎就在你的腳下。

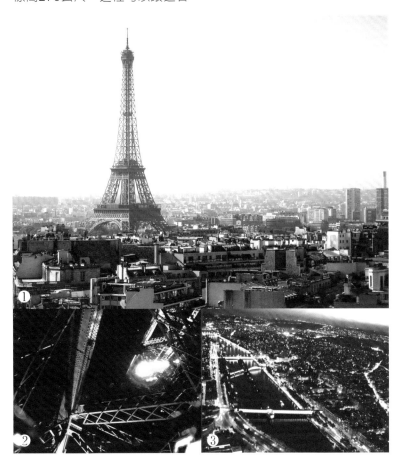

① 從凱旋門觀景層上遠眺艾菲爾鐵塔

② 拾級攀上鐵塔第一層的情景

③ 標高276公尺鐵塔第三層上，看到的夜景

以戰神廣場的草皮當前景

由於艾菲爾鐵塔，是巴黎市中心的最高建築物，只要在一些離開鐵塔不遠，較高的飯店、商廈都可看清楚得到。常經看到名信片中的艾菲爾鐵塔，都在一片寬闊的草地後，其實這一大片草地，就是「戰神廣場」，讀者不妨嘗試一下拍攝出明信片中的角度，然後跟巴黎市民一樣，悠閒的躺在戰神廣場的草地上，一邊野餐、看書、聽音樂，觀賞鐵塔。

周邊風景

離開艾菲爾鐵塔方圓約1公里多的地區，就有不少集中在一起的景點，包括巴黎傷兵院，羅丹博物館、夏佑宮及波旁宮等，安排一天遊的行程，就可以圍繞以上順遊景點，來設計行程路線。

002 原子塔

人類歌頌科學文明的象徵

🕙 10:00～18:00。 💲 全票9歐元。 @ www.atomium.be。 🚌 搭乘布魯塞爾捷運1A線到終點站Heyzel下車，出站步行10分鐘即可抵達原子塔及歐洲小人國。

歐洲小人國 🕙 09:30～17:00、7月～8月開放至19:00、7月中旬～8月中旬週五～日開放至23:00。 💲 全票11.8歐元。 @ www.minieu-rope.com。

文字‧攝影／蕭慧鈺

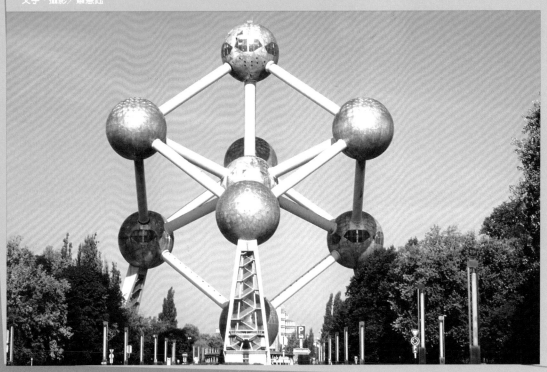

 周 邊 風 景

原子塔將肉眼看不見的鐵分子放大1500億倍，就在原子塔旁的綜合娛樂遊樂園布魯公園(Bruparck)內，有一座將整個歐洲菁華風情都縮小收錄的「歐洲小人國」，讓遊客瞬間體驗巨大和微小之間不同的樂趣。園區內並有一座新增設的「歐洲精神館」，以互動多媒體展示歐盟的精神，兼具娛樂及教育的意義。

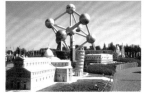

歐洲小人國內的義大利知名建築模型及遠處的巨大原子塔

位於比利時布魯塞爾郊區的巨型的原子塔，9顆銀色的巨球在冬日的暖陽照射下熠熠生輝。頗具現代感的原子塔算是一座融合雕塑與建築的巨型地標，搭乘著電梯往上攀升，進入9顆球體中，往下俯瞰布魯塞爾郊區，視野一片清朗。原子塔不僅是布魯塞爾的城市象徵之一，而且已經陪伴著比利時人超過50年的歷史。60年代末期，在世界二次大戰才剛結束不久，蘇聯發射了第一顆人造衛星，人類開始向未知的太空世界進行探索的時代背景下，1958年布魯塞爾適逢主辦眾所矚目的萬國博覽會，由工程師瓦特基恩(Andre Waterkeyn)以鐵分子結構為模型，放大1500億倍，打造了這座由9顆直徑18公尺巨球構成、高102公尺的原子塔，作為1958年萬國博覽會的地標，以象徵了當時代人類對迎面而來的科學探索時代充滿著信心與推崇。

經過了將近半世紀的歷史，原子塔也面臨了球面日漸污損及機械汰舊換新的問題，2003年～2006年比利時政府關閉原子塔，並耗資近2400萬歐元，為原子塔進行「整型」的修建工程，原本塔身的鋁片部分公開販售給民眾作為紀念，得到比利時人民熱烈的迴響，畢竟，這座原子塔在比利時人民的心中，有著不可取代的地位，9個球體也以9個比利時近代在不同領域的傑出

人物為名，包括一手打造原子塔的工程師瓦特基恩，比利時全國上下無不期待原子塔在大肆整修重生之後，以嶄新的風貌迎接下一個光輝的世紀。

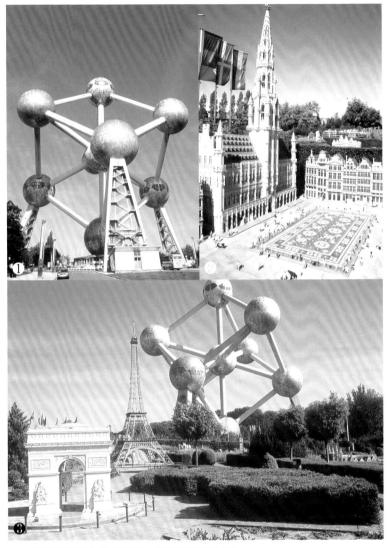

❶車子從醒目的原子塔底下穿過，更顯示出塔的高大感
❷歐洲小人國內如栩如生的大廣場模型
❸法國凱旋門與艾菲爾鐵塔的模型與原子塔形成有趣的對比

從塔下拍攝可達誇張構圖效果

從Heyzel捷運站走出來後，往原子塔的方向走，在空曠的廣場上可以不同遠近距離來拍攝；而站在原子塔之下拍攝球體特寫，誇張的構圖可以達到另一種視覺上的震撼。歐洲小人國內則是另一個欣賞原子塔的地方，以小人國裡的小巧模型為前景，與遠方原子塔巨大銀色的球體相映之下，形成了一幅有趣的畫面。

西恩塔

加拿大最高的建築物

地 301 Front St. W。 📞 416-8686937。 **http** www.cntower.ca。 💲 lookout+glass floor+skypod成人$25.99加幣、65歲以上 $23.99加幣、4～12歲$19.99加幣。lookout+glass floor成人$21.49加幣、65歲以上 $19.49加幣、4～12歲$14.49。Toronto CityPass：憑證可參觀多倫多6個著名景 點，包括CN Tower。成人$38.35加幣、青 少年$24、28加幣，參考網站 www.citypass.com。🕐09:00～午夜(按季節 及假日調整，請上網瀏覽)。交 地鐵 Union 站

文字·攝影／廖啓德

西元1976年完成的加拿大多倫多CN Tower，迄今仍是世界上最高的無柱設計高塔。據說，當年加拿大人為證明自己的工業技術了得，於是決定興建這座舉世最高的建築。不過，實際的原因是多倫多地區一直以矮矮的平房建築為主，60年代時，當地工業突飛猛進，高樓大廈如雨後春筍般出現，擾亂了多倫多大氣電波及電訊收發，所以高高在上的CN Tower應運而生，並以其338公尺高的微波收發器及最高點的天線收發訊號傲據群雄。同時，CN Tower 4個高度不一的瞭望台，可讓每年2百萬遊客以360度欣賞多倫多市、安大略湖乃至尼加拉瓜瀑布等美景。

高塔上共有4個平台，分別是342公尺高的Glass Floor、室外瞭望台；346公尺的Horizon Cafe、室外瞭望台；351公尺高、每72分鐘自轉一次、目前世界最高的360度高級餐廳，最後自然是447公尺公眾瞭望台——Sky Pod。光顧360度景觀餐廳可免費登塔，Sky Pod 除外。911事件後，乘電梯上塔頂要經過電子儀器檢查以策萬全。

CN Tower 一共有1,776級樓梯，是舉辦慈善活動例如跑樓梯籌款熱門地點，不過乘電梯上塔才需1分鐘。看似穩固的混凝土高塔在強風吹襲下，會左右搖擺達2公尺。Glass Floor 最受勇者與孩童歡迎，透過厚厚的玻璃層，可以看到342公尺下的地面景象。

任何角度拍攝皆可顯示不同風貌

由於CN Tower高高在上，而且聳立於湖邊，可以說視野良好，想拍攝其雄姿的角度多的是，可利用 Rogers Centre正門的卡通化雕像群、VIA火車站的古羅馬式柱廊、Old Toronto的紅磚老樓房及湖濱遊艇群配搭，最好是於黃昏時分取景，因為金黃餘暉會將冷冷的混凝土建築及周遭景物，透染了浪漫的氛圍；只要閣下有時間穿梭於CN Tower附近，肯定收穫會更多。我最愛是從大廈的玻璃幕牆拍下扭曲了的CN Tower映像。

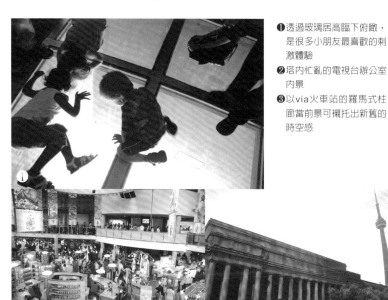

❶ 透過玻璃居高臨下俯瞰，是很多小朋友最喜歡的刺激體驗
❷ 塔內忙亂的電視台辦公室內景
❸ 以via火車站的羅馬式柱廊當前景可襯托出新舊的時空感

周邊風景

CN Tower 位置超然，南面是安大略湖，湖上有個小型機場，還有可坐船遊覽的多倫多島。塔下就是可容7萬觀眾，屋頂可在20分鐘內開合的藍鳥棒球隊大本營Rogers Centre(前稱Sky Dome)，往東走會經過好有古意的VIA火車總站、Hockey Hall of Fame & Museum、Roy Thomson Hall 及Humming Bird Centre。再走遠點是天下第一街Yonge街南端，然後就是Old Toronto區。

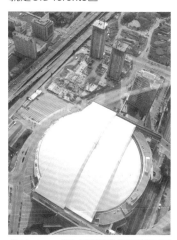

從CN Tower塔上俯瞰藍鳥棒球隊的巨蛋球場

004

太空針塔

西雅圖最高的人工建築物

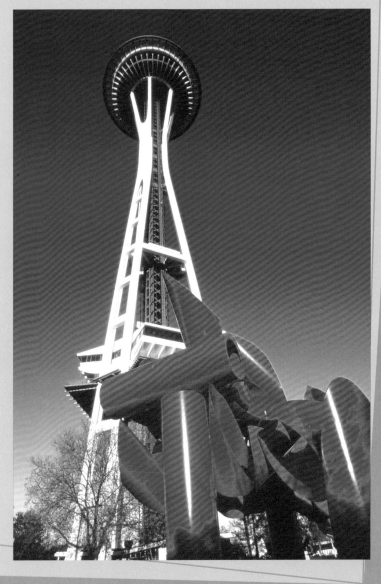

地 400 Broad St.(5th Ave. 北及 Broad St. 交界)。☎ 206-905-2100、1-800-846-1896。http www.spaceneedle.com。$ 成人 US$13、65歲以上US$11、4～13歲青少年 US$6。Seattle City Pass：憑通行證可參觀6 個著名景點，包括Space Needle在內。成人 US$42，4～13歲US$25，參考網址： www.citypass.com。◐ 09:00～午夜(星期日 ～星期四09:00～23:00)。

文字‧攝影／廖啟德

周 邊 風 景

Space Needle的所在地，亦即是市中心，現在也成為文化娛樂的重要地區，太平洋科學館(Pacific Science Centre)、西雅圖中心館與兒童博物館(Seattle　Centre House/Children's Museum)、西北工藝品中心(Craft Centre)、國際噴泉(International Fountain)及好幾家歌劇院、劇院都雲集於此。

西元1962年，美國西雅圖是萬國博覽會的主辦城市，結果造就了這個605呎(185公尺)高的地標。Space Needle原本是由藝術家Edward E. Carlson構思，其形狀有點似個大汽球高掛鋼架上，可惜美麗的藍圖始終是紙上談兵，技術上未能落實，最後建築師John Graham加入設計行列，並敲定以太空飛船形態展現人們眼前。當時高塔的名字是The Space Cage，而並非Space Needle。

70年代的科技始終有限，當年為了安全問題，特別是為應付地震，只好往地底廣挖，然後灌入混凝土作地基。這個洞120呎見方，一天内花了467架次混凝土車灌漿，絕不簡單。竣工後，估計地面結構的重量與地基相約。「太空船」直徑138呎，塔身可抵抗時速200英哩的強風吹襲，夏天時熱浪會令鋼架膨脹1吋。乘電梯只需41秒就到塔頂。

建議遊客安排在黃昏時參觀，在距地面高520呎、可容納約千人的瞭望台上環走一遭，把西雅圖的遠山近水來個360°鳥瞰。

市中心參天新廈和氣派的建築新舊夾雜融合，西面遠處是皚皚的奧林匹克群山，在藍天下招搖，東北為玉宇出塵的Mt. Baker，南面為Mt. Rainier，東面則是Cascade山系；近處的Puget Sound 海灣、Lake Washington、Green Lake和Lake Union是城市中的綠靈，觀之使人有山高水清心寬意爽的痛快。光顧頂層的餐廳還可把登塔的入場費省下，不過，和世界各地的觀光塔餐廳一樣，消費不便宜之外，水準亦較一般。

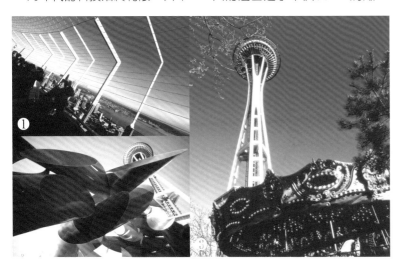

花點巧思
才能拍出特色

西雅圖沒有太多的高層建築，因此「個子」不太高的Space Needle 自然鶴立雞群，但同時亦形單影隻，想將這個以鋼架為骨幹，有點單薄的高塔拍得有個性，似乎要花點心思了。

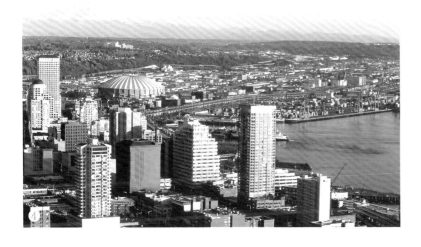

❶高塔上的瞭望台視野非常遼闊
❷從下方的醒目雕像處仰望太空針塔
❸以旋轉木馬當前景拍攝，別具童趣
❹塔尚可眺望西雅圖的都會風光與港口景緻

Space Needle

005

首爾塔

首爾最閃亮的浪漫地標

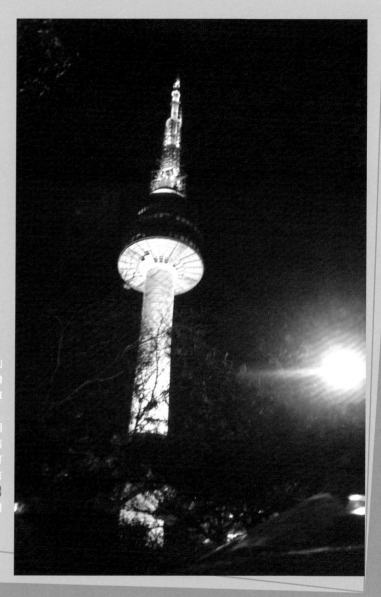

☎02-772 1622。地首爾市龍山區龍山
洞。$通用券11,500韓幣、眺望台5,000韓
幣、纜車6,800韓幣(往返)、4,800(單
程)。◷09:00～01:00(纜車10:00～23:00，
截止售票時間：00:30)。交在地鐵4號線明
洞站下車後從3號出口出去，沿太平洋飯店
(Pacific Hotel)左邊斜坡上山，約650公尺可
到達纜車搭乘點，步行10分鐘；或由明洞搭
計程車前往纜車車站，約1900韓幣。http
www.seoultower.co.kr。韓國觀光公社網
址：www.tour2korea.com

文字‧攝影／吳靜雯

周邊風景

首爾塔其實就在最熱鬧的明洞山坡上，因此遊覽過南山公園後，即可直接下山購物，直擊韓國最艷的購物商圈。尤其是夜晚的明洞，由地鐵站前Migliore百貨商場旁的人行步道，整條的商店街及小販，除了時尚服飾外，還有許多韓國特產的髮飾與小飾品。

此外，明洞再往北即為古色古香的仁寺洞，這裡有許多傳統文物，大部分的建築都是老房子，而最悠閒的是，鑽進小巷道中，選家韓國傳統茶屋，好好的品嚐高貴的人蔘茶或美味的柚子茶。還不過癮的話，再往北走則是首爾最大的皇宮景福宮。皇宮的氣勢與皇宮內幽境的湖泊，都是最令遊客流連忘返之處。

海拔265公尺高的南山山頂，矗立著韓國首都最燦爛的地標首爾塔(Seoul Tower，又稱南山塔 Namsan Tower)。西元1875年完工的白色首爾塔高達236公尺，占地面積為4,652坪，可容納2000名遊客，一派清高地聳立在廣大的南山公園內，天氣晴朗時可清楚的眺望整個漢城，甚至還可遠眺到仁川區域。而這裡所欣賞到的夜景，更是漢城情侶的最愛，夜幕一拉下，雙雙對對的情侶總喜歡來到這裡共度浪漫夜晚，欣賞有如鑽石般的璀璨都會，也因此，這裡曾是許多韓劇深情巨獻的最佳場景。像是《美麗的日子》中兩位分離的姊妹相約在漢城塔重逢，而《巴黎戀人》中的美麗噴水池也是在南山公園中。

首爾塔的前136公尺為觀景部分，再往上則為電視台。1～3樓為360度的觀景樓，每40分鐘會自動旋轉一圈，一次飽覽整個首爾城。而5樓的部分則為展望台西餐廳，以中央的廚房為中心，同樣每40分鐘旋轉一次，這樣特別的用餐氣氛，也難怪它總是吸引許多遊客前往。

有趣的是，充滿現代化的高塔腳卻有座充滿東方意境的八角塔，由傳統的塔頂望上高塔，卻也是別有一番風味。廣場上還有以前朝鮮王朝時所建造的軍事用狼煙台。此外，漢城塔周圍有許多散步步道，公園內蒼翠的林

木，也是各種鳥類、動物的快樂天堂。而秋季時分，黃色、紅色的秋葉林木，更增添襯托出首爾塔的浪漫氣氛。

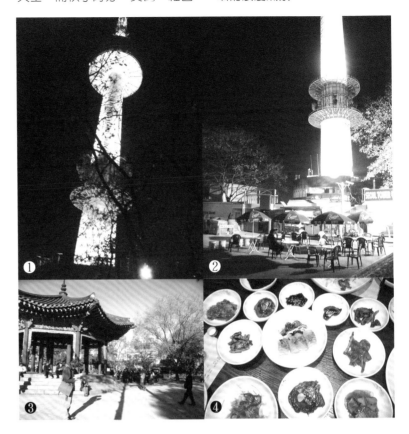

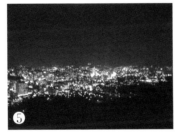

❶夜晚的白塔，有如佳人般的清秀、明亮
❷韓國秋季到處充滿一股浪漫的氛圍
❸充滿東方風味的八角亭，與現代化的首爾塔互相呼應
❹韓國豐富的小菜，總是讓人還沒吃到主食就已飽肚
❺夜晚由首爾塔看到的是有如鑽石般燦爛的首爾城，如不想進去眺望台，塔外的廣場同樣可以免費欣賞夜景

在廣場上拍攝夜景氣氛最佳

在首爾的市中心，可說是隨處都可看到白色的首爾塔，可說是不折不扣的首爾地標。不過白天來到首爾塔的遊客，可別忘了夜晚的首爾塔才最璀璨。在燈光襯托下的白塔，就像為清秀佳人，令人從每個角度看都美，在廣場上最能捕捉到她奪目的風采。當然，如要拍到美麗的照片，腳架是必備的工具，也才能在塔上拍攝到有如鑽石燦爛般的首爾夜景。

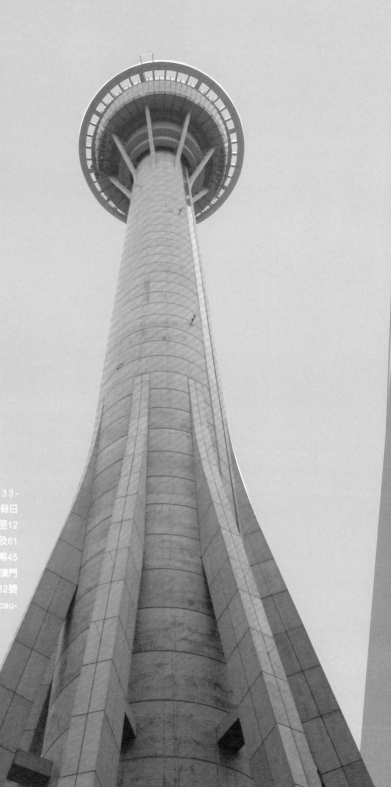

006

澳門旅遊塔

活動設施豐富的耀眼高塔

地 澳門觀光塔前地。📞（853）933-
339。🕐 週一至五10:00～21:00；週末假日
09:00～21:00。💲 全票澳門幣70元、3至12
歲兒童澳門幣35元（包括58樓觀光主層及61
樓室外觀光廊）；參觀58樓，全票澳門幣45
元、兒童澳門幣23元；參觀61樓，全票澳門
幣35元、兒童澳門幣18元。交 搭巴士32號
可抵達澳門旅遊塔。http://www.macau-
tower.com.mo

文字‧攝影／陳之涵

在許多人的傳統印象中，澳門似乎是聲色與夜生活的代表，但若玩一趟地標旅遊塔，絕對是讓你扭轉想法的最酷首選！這座於2001年12月19日落成的澳門旅遊塔，高度達338公尺，位於南灣新填海區，面對珠江口，目前是排名亞洲區第8及全球第10的高塔，想要猜猜看，若由地面搭乘玻璃子彈型的高速電梯至58樓觀光主層需要多久呢？答案是45秒。

整個澳門旅遊塔會展娛樂中心，包括大型的戶外露天廣場、購物商店、咖啡廳、美食餐廳、會展設施，以及一座可容納500名觀眾的劇院，可以盡情聽音樂、看電影、吃美食、買東西，度過開懷又暢快的一天。來到這兒，建議可先抵達地下層入口，然後搭乘電梯直達58樓的觀景樓層，趁此仔細瞧瞧澳門的全貌之外，這層樓還有一項特別推薦的免費活動，就是凌波微步走在弧形特製的透明玻璃地板，挑戰你的勇氣指數！

59樓則是360度旋轉餐廳，供應美味的歐式自助餐Buffet；60樓為180度空中酒吧，情調一流、燈光美氣氛佳；61樓是室外觀光廊，許多造訪遊客紛紛前往塔外的環型金屬步行徑，體驗高空走一圈的精采活動。

屢見新意的澳門旅遊塔，不但推出全球最高的「高飛跳」（SkyJump），申報列入「健力士世界紀錄大全」之外，並且引進兩隻在中國傳統文化中象徵祥瑞的可愛小白老虎，供澳門當地居民以及海外遊客參觀，經常創造各種新的話題，讓參觀者來到這兒隨時享有不同的感受。

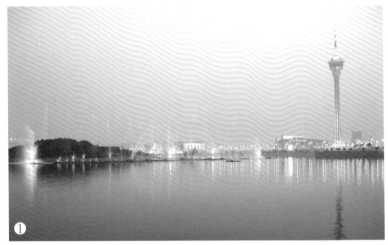

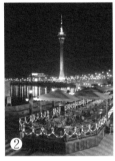 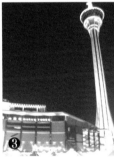

❶從南灣胡對岸取景，別有一番風味
❷在沙灘上的露天咖啡座欣賞旅遊塔的夜景，頗為浪漫
❸夜晚的澳門旅遊塔，看起來就像一支大火炬

南灣噴泉前取景別有一種趣味

若想找個最美的拍攝角度，當然是選擇南灣湖對岸的「南灣噴泉天地」取景，當天氣晴朗時，旅遊塔的倒影映在水面與噴水池的噴泉相映成趣；另外，還有一處私房景點，便是登高到主教山上遠遠眺望旅遊塔，環抱在四周的是南灣、西灣，更遠處是中國珠江三角洲和部份香港離島的景致，不論日出或夕照時分，洋溢著一股悠然的澳門情懷。

周邊風景

澳門旅遊塔坐落於南灣新填海區，由於週遭目前乃是一大片廣闊的空地，因此想要從事精采的吃喝玩樂活動幾乎都集中在塔內。像是360度旋轉餐廳、180度空中酒吧、觀光主層、室外觀光廊、AJ Hackett空中漫步、電影劇院咖啡座、露天廣場的美食茶座，而地下樓層還有流行名品和特產店舖等，可以讓你在這兒輕鬆度過整天也不厭倦，建議不妨可規劃輕鬆的吃喝玩樂半日遊。

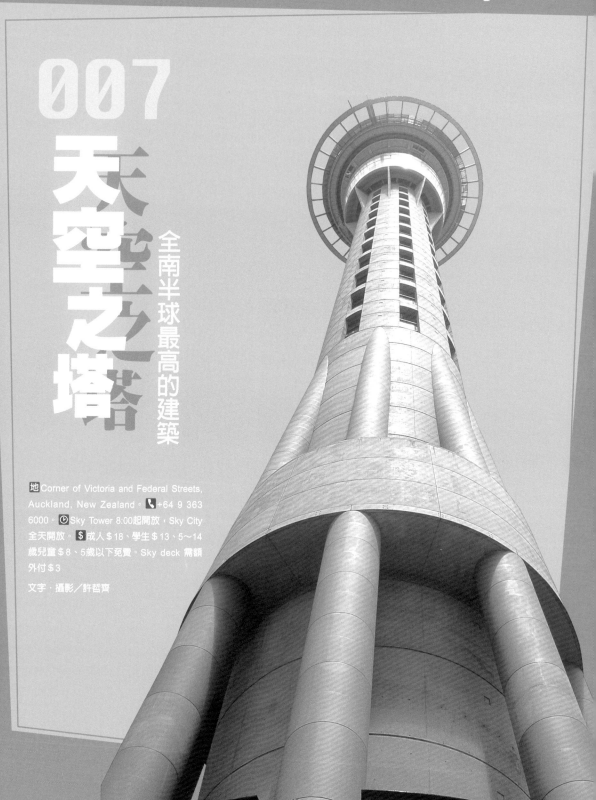

007

天空之塔

全南半球最高的建築

地 Corner of Victoria and Federal Streets, Auckland, New Zealand。☎ +64 9 363 6000。🕐 Sky Tower 8:00起開放，Sky City 全天開放。💲 成人＄18、學生＄13、5～14歲兒童＄8、5歲以下免費。Sky deck 需額外付＄3

文字‧攝影／許哲齊

紐西蘭第一大城——奧克蘭的代表建築，就是這座建於西元1997年、高328公尺的Sky Tower，她的高度不僅傲視全紐西蘭，也是目前南半球最高的建築物。這座高塔耗費了約1萬5千立方米的混凝土及2千噸的強力鋼筋，重量也相當驚人，大約是2千1百萬公斤，差不多等於6千頭大象或是115架波音七四七客機的重量。

此高塔中段是飛碟式造型，主觀景台及旋轉餐廳就位於這個部份；主觀景台地板上還鑲有38mm厚的玻璃，讓遊客可以低頭垂直俯視腳底下繁榮的市景，很多懼高的遊客根本不敢站上去。一般遊客可到達的最高處是220公尺高的天際甲板(Sky Deck)，那是鳥瞰整個奧克蘭市區及港口的最佳地點，從底層搭乘電梯上來，約需40秒鐘；若是想靠自己的腳力走上去，則得要挑戰1,267階的樓梯，以每分鐘平均爬上60個階梯的速度來算，得要花費20分鐘以上的時間。

Sky Tower底部還有龐大的基座建築，整體稱為Sky City，功能相當多，遊客除了可搭乘電梯至塔上的觀景台、旋轉餐廳外，其下還有酒吧、中西式餐廳、劇院、賭場及四星級的飯店，是紐西蘭最大的娛樂中心，其中賭場也是全紐西蘭規模最大、項目最多的賭場。

在Sky Tower上除了觀景瞭望外，若是心臟強膽子大的人還有兩項活動可以嘗試。一是Vertigo，即是攀爬塔頂的活動，有專人帶領一路爬上Sky Tower上端離地270公尺處。另一則是Sky Jump，是從192公尺的中段塔緣外圍進行高空彈跳，兩項都是驚險刺激，旁觀者看到都會腿軟的活動。

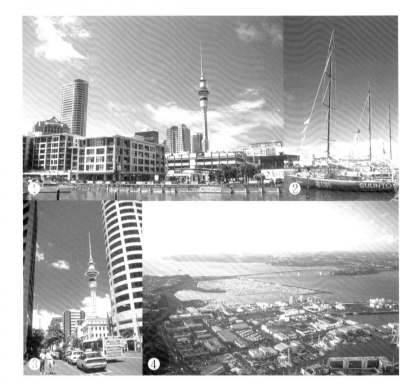

搭乘遊艇出海拍攝最特別

一枝獨秀、高聳入雲的Sky Tower，從奧克蘭的任何一個角落望去都是非常顯眼，但若能乘坐遊艇出海由北方港外拍攝，則更能勾勒出以Sky Tower為主的奧克蘭天際線。再者，從塔底正下方抬頭仰拍，也能表現出塔身的巨大及另一種視覺壓迫感。

❶由北方碼頭區望向Sky Tower
❷停泊在北方碼頭區比賽用帆船
❸從市區街道欣賞Sky Tower
❹由景觀台眺望北方港區的風景

周 邊 風 景

Sky Tower位於奧克蘭市中心的熱鬧商業區，從Sky Tower走向北邊女王伊莉莎白二世廣場(Queen Elizabeth II Square)及碼頭區僅約10分鐘腳程；假日時市民聚集的奧提廣場(Aotea Square)更是在南方步行5分鐘的距離內。

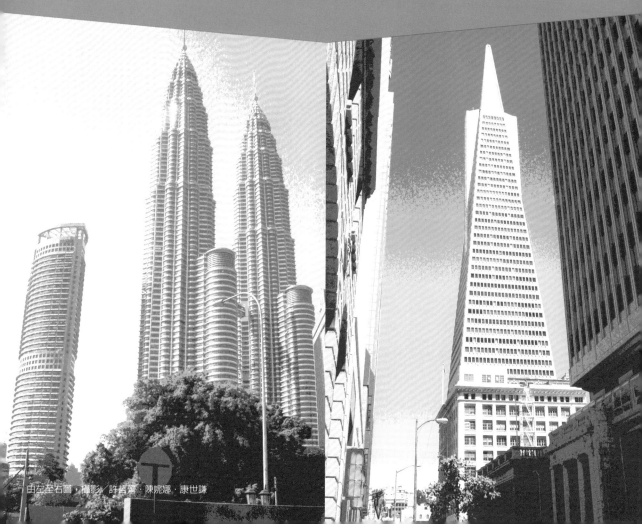

由左至右圖，攝影／許哲齊・陳婉娜・康世謙

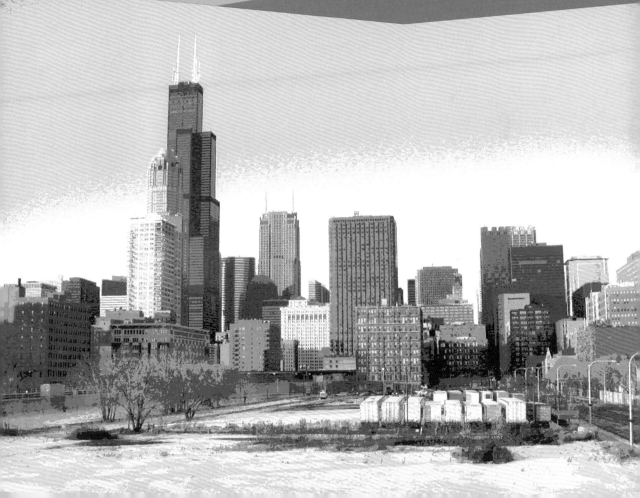

raper

劃破城市的天際線，打造一個最接近天空的位置……

摩天大樓篇

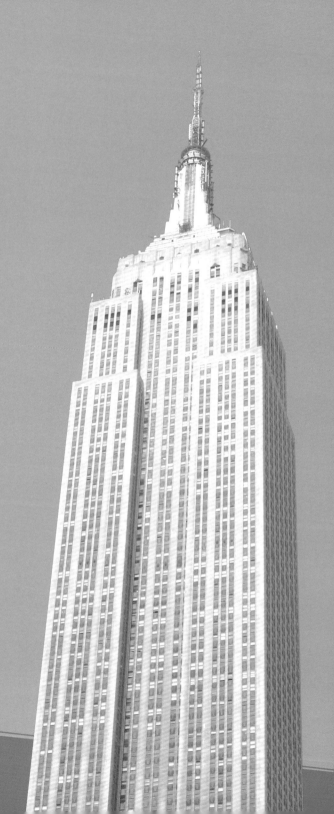

008
紐約帝國大廈

最具浪漫氣氛的大樓

地350 5th Ave.(靠近34街)。☎(212)736-3100。🕐觀景台09：00～24：00。💲大人$12元美金，12歲以下兒童$7元美金；22分鐘長的影片之旅(Skyride)，大人$15.5元美金，12至17歲兒童$14.5元美金；兩者合一通行證(Combination Pass)，大人$22元美金，兒童$16元美金。http http://www.esb-nyc.com

文字‧攝影／陳之涵

許多人對於帝國大廈(Empire State Building)的憧憬，絕大多數透過好萊塢電影的精采情節，不論是《金剛》(King Kong)、《金玉盟》(An Affair to Remember)或是《西雅圖夜未眠》(Sleepless in Seattle)，曾經在這棟大樓取景的電影超過100部，它的名氣之響亮，由每天都能夠見到大排長龍隊伍的各國遊客等待前來一親芳澤，便可窺知一二。

帝國大廈的建築高381公尺，總共有102層，其名稱的起源來自紐約州的別稱「帝國之州」(The Empire State)，自1931年落成後，在世界貿易中心興建完工之前，一直是紐約當地最高的建築物，曾經雄踞「世界第一高」的寶座達40年之久，魏然聳立的身軀座落在曼哈頓市區中心，如此耀眼奪目引人注意。

踏進挑高的1樓大廳，大理石材的裝潢顯出恢弘懾人的氣魄，大廳內有一排漂亮的走道必定要參觀，尤其走廊正中央金黃色閃閃發亮的帝國大廈圖案掛畫，當然是最受矚目的！至於設在86樓的觀景台，從早到晚可以說都是最佳的觀景時間，因為當白天陽光普照時，從露天的平台盡情遠眺，能夠看見整個雄偉的摩天建築和河岸美景；當傍晚瑰麗金黃的天色籠罩大地，嬌俏的紐約市容如同風姿綽約的女子；而逢夜幕低垂時分，各棟高樓點亮燈光與閃爍的星光相互呼應，更加顯現曼哈頓柔情似水的萬種風情。

特殊節日
可拍攝夜晚的主題燈光

帝國大廈的燈飾相當著名，常會依照不同節慶裝飾各種主題燈光，例如：情人節是紅、白色，聖誕節的紅、綠色，國慶日的紅、白和藍色，用心的營造出各種佳節氣氛，讓人不由得將浪漫和此地劃上等號。想要拍張帝國大廈的全貌照片，必須離開33街和34街，多走幾個區塊才能見到塔頂，不過，也有攝影師鍾情於在河對岸的紐澤西州找合適地點，來拍攝曼哈頓天際線的帝國大樓雄姿，當然，若搭乘渡輪遊河時也是取景照相的好機會。

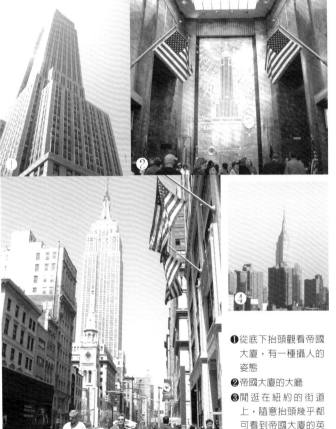

❶從底下抬頭觀看帝國大廈，有一種攝人的姿態
❷帝國大廈的大廳
❸閒逛在紐約的街道上，隨意抬頭幾乎都可看到帝國大廈的英姿
❹黃昏的光線下，更顯示出帝國大廈的浪漫情懷

周 邊 風 景

帝國大廈位於曼哈頓第五大道350號，靠近33街和34街之間的區塊，坐落著各式各樣的精品店、百貨公司和個性商店，像是知名的梅西百貨(Macy's)就在不遠處，建議可以順道一遊，用力血拼採購、刷卡刷過癮；另外，若想要瞧瞧紐約第五大道的流行時尚風，沿著大道直行可觀察來往穿梭行走的俊男美女，不然建議你緩緩踱步欣賞街頭櫥窗擺設，也是很過癮的事情。

009

洛克菲勒中心

宛如一座城中之城

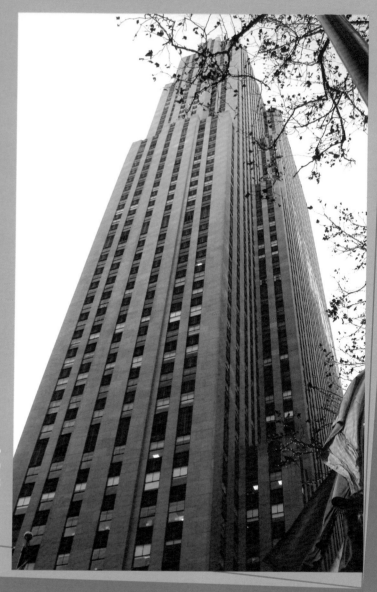

交 到洛克菲勒中心可搭地鐵B, D, F, V to Rockefeller Center 47-50th St. 站。廣場中央(30 Rockefeller Plaza)的大樓一樓入口處可索取遊客資訊。

巨石之頂 地 入口處：西50街與第五、第六大道間。⊙ 08:00～24:00。$ 17.5美元。http http://www.topoftherocknyc.com

文字・攝影／張懿文

周 邊 風 景

紐約最知名的摩天大樓觀景台除了帝國大廈外，最近又多了一個選擇，暌違20年的洛克菲勒觀景台「巨石之頂」(Top of the Rock)2005年11月重返紐約。在砸下1千8百萬改頭換面後，「巨石之頂」重新登場，雖然高度比不上帝國大廈，但是大片透明玻璃的圍籬能見度比起帝國大廈觀景台的鐵絲網來能見度更高，天氣好的時候，可遠眺到130公里，中央公園、帝國大廈等盡收眼底。

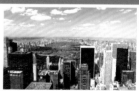

巨石之頂可遠眺曼哈頓及中央公園。Courtesy of Rockefeller Center Archives(洛克菲勒中心檔案照片)

不同於其他紐約的地標都是一棟摩天大樓或是一棟建築，洛克菲勒中心是由19棟商業大樓所組成，從第五大道到第七大道，49街到52街，占據了紐約最寸土寸金的11英畝，也是美國奇異公司(GE)、國家廣播公司(NBC)、美聯社等企業的總部。

西元1928年，紐約的億萬富翁John Rockefeller向哥倫比亞大學租下了這塊當時只有劇場跟平價住宅的地，原本打算蓋3棟大型辦公大樓跟劇場，不幸在1929年，美股崩盤，美國陷入經濟大蕭條，洛克菲勒被迫變更計畫，他找了3家建築師事務所，共同設計了我們現在所看到兼具商業、娛樂、購物等複合式功能的洛克菲勒中心。

每天有19萬人次進出的洛克菲勒中心，比許多美國小鎮的人口還多上好幾倍，位於廣場中央樓高七十層的建築是標的建築，建築外觀最引人矚目的就是正門上方的金光閃閃的裝飾藝術(art deco)馬賽克，以及大廳所懸掛歌頌資本主義精神的巨幅壁畫。

對於遊客而言，最吸引人的應該還是各國旗幟飄揚的迴廊，以及被迴廊環繞，夏天是露天咖啡座，冬天是滑冰場的廣場，還有每年都派直昇機、專車、專人挑選，再千里迢迢運至紐約的全美最知名的耶誕樹。

如果喜歡看表演，也是洛克菲勒中心一部份的無線電音樂城(Radio City Music Hall)節目多為雅俗共賞，尤其是每年11月開演的耶誕禮讚(Christmas Spectacular)是許多美國人從小看到大的年度過節儀式。

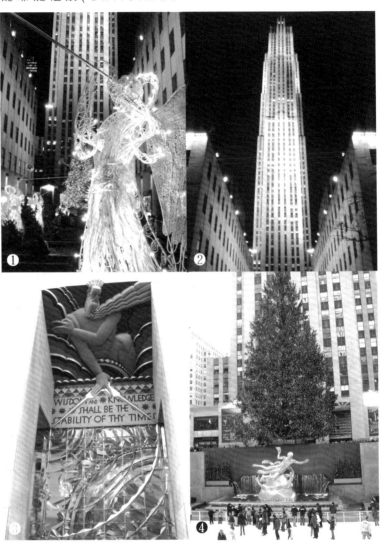

❶每年到耶誕季節，天使雕像就會出現在「海峽花園」
❷入夜之後的奇異大樓展現另一種風情
❸奇異大樓入口的雕塑
❹在耶誕樹前溜冰是紐約的經典畫面
❺希臘神話中的巨人Atlas，對面是聖派屈克大教堂

Rockefeller Center

010

希爾斯大樓

曾蟬連世界最高大樓22年之久

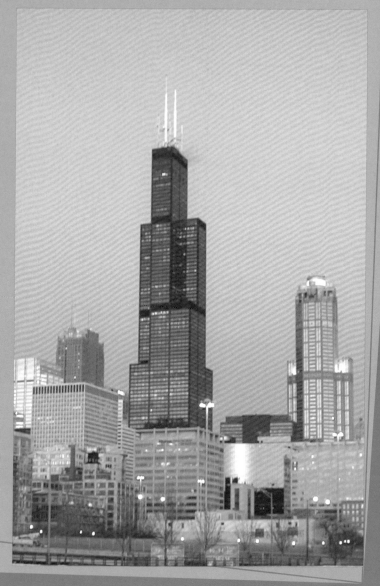

地 233 South Wacker Drive, Chicago。交
CTA地鐵Quincy站，CTA公車1、7、37、
126、151。🕐 觀景臺：5～9月10:00～
22:00，10～4月10:00～20:00。$ 成人
9.95美元、65歲以上長者7.95美元、3～11
歲兒童6.95美元(未稅)。

文字／林云也 攝影／康世謙

 周 邊 風 景

大樓位於芝加哥市中心西南角落，鄰近芝加哥河南段、聯邦車站(Union Station)，以及
期貨交易所(Chicago Broad of Trade)。由於身處金融辦公區，也因此下班時間過後附近
會顯得比較冷清。

芝加哥金融區乾淨有序，但下班
後會顯得比較冷清

保持距離
才能拍攝到全景

「簡單就很耐看」是個人對希爾斯大樓的第一印象與最佳評語。當然，要好好欣賞這棟超高大樓絕對要退步三分才行。最佳觀看與拍照地點包括大樓南邊的羅斯福街(Roosevelt Street)、密西根湖畔，以及姊妹大樓——漢卡克中心(John Hancock Center)的頂樓觀景臺等。

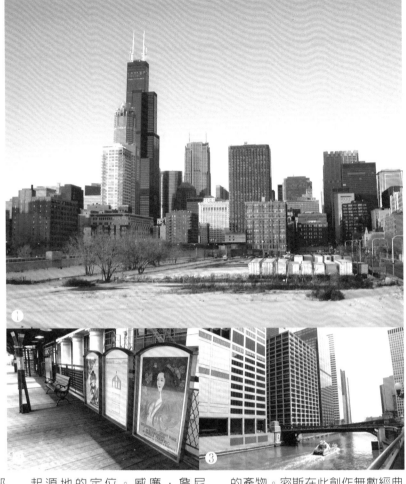

❶希爾斯高422米，曾位居世界第一高樓達22年之久
❷昆西車站是現存最古老的芝加哥捷運站
❸芝加哥河南段，常見遊河船隻穿梭其中

若以等高線來表示美國中西部的地形，442公尺的那一點即是曾經蟬連世界最高摩天樓長達22年之久的希爾斯大樓(1974起)所在地。

大樓設計者、SOM首席建築師布魯斯‧葛雷翰(Bruce Graham)曾說：「希爾斯大樓的存在不只是出資者的驕傲，更是全芝加哥市民的榮耀。」的確，若說古水塔代表的是芝加哥的「歷史性地標」，那麼希爾斯大樓就是點出芝城特質的「定位性地標」。

首先它點出了芝加哥為摩天樓起源地的定位。威廉‧詹尼(William le Baron Jenney)於西元1884年在此成功地以鋼鐵骨架建構起樓高十層的家庭保險大樓(Home Insurance Buliding，現已拆除)，從此世界建築得以朝天邁進。第二，業主希爾斯百貨公司(Sears, Roebuck & Co.)自郵購事業獲利後轉向經營百貨公司、保險業的歷程則道出一向以商為重的芝城產業型態。最後，大樓黝黑、簡潔俐落的玻璃帷幕外型則宣告了它是追隨曾定居於此的極簡主義大師密斯凡德羅(Ludwig Mies van der Rohe)

的產物。密斯在此創作無數經典的國際樣式(International Style)建築，其設計理念對於芝加哥的建築型態具有級強烈的影響力。

希爾斯大樓共有110層樓，每層樓的面積攤開加起來可以綿延16個街區之大。觀景臺位於103樓，每年吸引約1500萬名遊客到此一覽。好天氣的時候，不僅只是芝加哥市，甚至連伊利諾州、密西根州、威斯康辛州、以及印第安那州的美景都能盡收眼底。

011

環美金字塔

舊金山人最愛的三角怪物

地 600 Montgomery Street San Francisco
(between Clay & Washington)。📞(415)
9834100。🕐週一至五/ 8:30～4:30pm
(Lobby)

文字・攝影／陳婉娜

西元1972年剛落成時，它的三角尖錐造型，曾被舊金山人嗤之以鼻，被喻為「城市裡的怪物」，但沒多久，它就成了舊金山的象徵之一。

這個全市最高的建築物，高約853英尺(260公尺)，共有48層，是建築師William Pereira的作品。三角尖錐的設計，是為了不要阻擋陽光，讓四周的街道仍保有光線和明亮，大樓內擁有3678個窗戶，18台電梯，其中兩台可以直達頂樓，從第29層起有一對翅膀的造型，尖頂則是64公尺高的飛航警示燈。

如今的環美金字塔，有如巴黎鐵塔之於巴黎一般，已成了舊金山的代表地標之一，原來的27層有景觀陽台，可以欣賞到舊金山的全景，但現在的業主不願意開放，頂樓有一個私人的餐廳，常人是不能進入的，因此，你除了從外觀上仰看大樓的英姿之外，就只能在它的Lobby裡一親芳澤了，一樓大廳有不定期的藝品展覽，也有大樓的資料和近期的活動展示。

周邊風景

環美金字塔是位於舊金山的金融區內，四周摩天大樓聳立，你可以徒步欣賞。步行一小段距離，可以到達舊金山的小義大利區－－北灘North Beach，這裡古董咖啡座林立，可以來這裡坐坐美國西岸最老的咖啡座Caffe Trieste，或是逛逛避世派(Beatniks)文學的發源地——城市之光書店City Light Bookstore等等。

到處是古董咖啡座的北灘

❶環美金字塔(左)和哥倫比亞大樓(右)，一新一舊是趣味的對比
❷從Top of Mark餐廳俯拍下來的大樓雄偉身影
❸從金融區仰拍的環美金字塔

Transamerica Pyramid

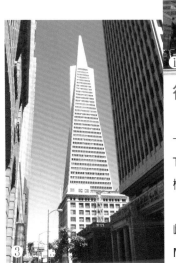

❶

❷

❸

從高處俯拍最能展現氣勢

如果想拍近一點的環美金字塔，站在北灘的Cloumbus Ave. 上拍攝，是一個奇異的角度，因為號稱黑手黨大廈的哥倫比亞大樓Columbus Tower，會和環美金字塔一同入鏡，像熨斗般斑駁綠色的古典哥倫比亞大樓，襯托在現代又摩登感的環美金字塔旁，一舊一新，感覺相當奇特。

如果想要俯瞰舊金山全景下的環美金字塔，從柯伊特塔Coit Tower、雙峰Twin Peak，甚至是從貴族山Nob Hill上Mark Hopkins飯店內Top of Mark餐廳俯拍下來，都可以找到它傲視群雄、一枝獨秀的最佳角度。

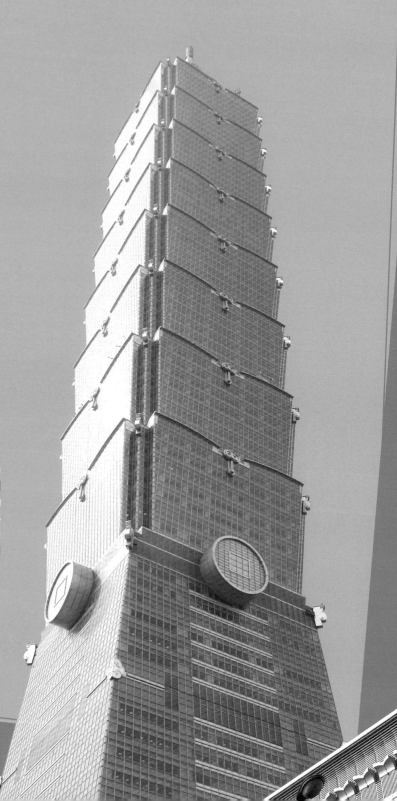

012

台北101

世界第一高的大樓

地 台北市信義路五段七號89樓。☎(02)
8101-8898。Ｆax（02) 8101-8897。$
觀景台購票處與入口：台北101大樓購物
中心五樓。89樓觀景台　全票350元・優
惠票320元。91樓觀景台　100元。🕙每
天ＡＭ１０：００～ＰＭ１０：００。http
http://www.taipei101mall.com.tw/

文字・攝影／賴信翰

2004年12月31日的跨年之夜，台北101在眩麗的高樓煙火秀中，正式向全世界展露身為全世界第一高樓的驕傲，也讓來到台北觀光的旅客，多了一個可以極盡所能地完整眺望台北市的景點。

台北101原來的名稱是「台北金融大樓」，於1988年在信義區開始動土興建。期間經歷了台北市的航高限制與解禁、2002年331地震，吊車從50多層掉落，造成五人死亡的意外，經過停工6個月後，正式改名為「台北101」，好像有點去霉運的味道……。當然要成為世界第一高樓，也需要有能與之匹配的行頭。台北101除了身高508公尺的世界之最外，另外也有多項的世界紀錄，包括：兩部每分鐘可上升1010公尺，相當於時速60公里的世界第一快的電梯；重達660公噸，全世界最巨大的，為降低大樓搖晃的阻尼器。

對於無緣在其中工作，無法每天都有漂亮視野的人來說，位於89樓的觀景台是另一個可以稍作補償，從大視野觀賞任何角度台北市的地方。由購物中心五樓花350元可以直達89樓觀景台，如果覺得還不過癮，從89樓再花100元，可以到達91樓的戶外觀景台，感受一下高空強風吹襲的感覺。

當然對於大部份台北人來說，印象最深的應該是晚上的台北101點上燈光後，如同一個巨型燈籠

的樣貌，每天下班時間遠遠就會被她吸引。這樣的燈光變化，隨著節日而不同，從耶誕節到農曆過年這段歲末時節正式引燃，每年的12/31跨年時更是達到高潮，高空煙火秀，就隨著全世界的媒體，向其他無緣目睹此嘉年華會的世界公民分享！

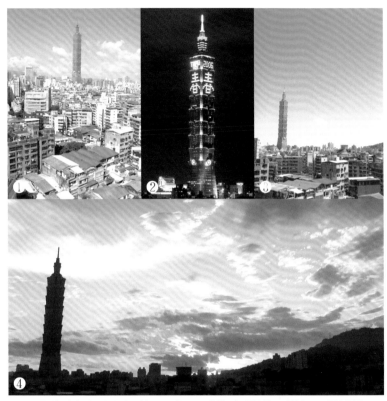

❶從近郊山上看整個台北盆地，101絕對是最明顯的焦點
❷2006年的農曆新年，101大樓以燈光排列出「春」字祝福所有台灣人
❸萬里無雲的藍天映襯之下，最能顯示出世界第一高大樓的氣宇非凡
❹在傍晚以逆光的角度拍攝101大樓的剪影，也別有一種韻味

廣角鏡頭與腳架拍下101的美

要拍台北101的全景，24mm甚至20mm的廣角鏡頭是必備的。因為她實在太巨大了，所以要站得夠遠才能將台北101由下到上拍下來。如果你想拍夜晚台北101的燈光，則需要配備腳架，用低速快門且不要開閃光燈來拍攝，相信可以拍下屬於自己的台北101的記憶。

周 邊 風 景

台北101位居台北日益蓬勃的商業區──信義區，除了台北101本身擁又多家精品店的購物中心外，週邊還有一大片，好幾棟的新光三越百貨公司、華納威秀電影城、紐約紐約購物中心等各種流行的商業空間，另外距離台北世貿中心也很近，可以排一整天在這一區閒晃或shopping都是不錯的選擇。

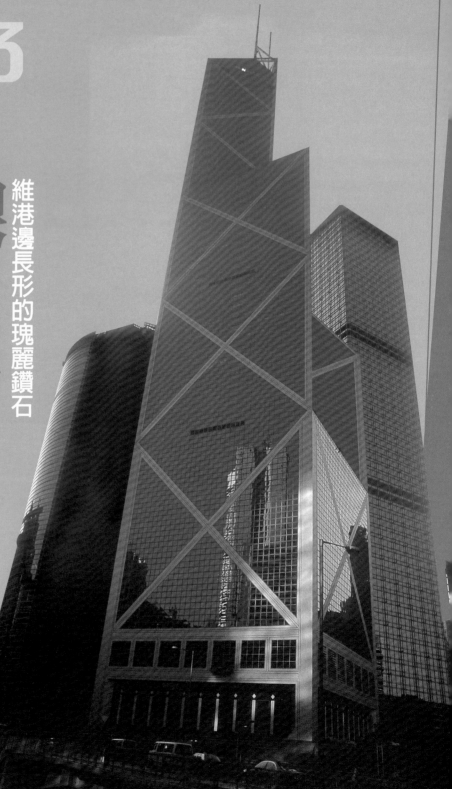

013

中銀大廈

維港邊長形的瑰麗鑽石

地 花園道一號。交 1. 從
港島線「中環」地下鐵站K
出口，步行8分鐘。2.從天
星小輪「中環」碼頭步行
12分鐘。⏰09:00～
17:00。$ 免費。

文字・攝影／魏國安

「中國銀行大廈」是維多利亞港內，其中一幢極具代表性的銀行建築物。這幢位列在世界20幢最高建築物之內的摩天建築，就是由世界知名的華裔建築師貝聿銘所設計的。

中銀大廈自西元1985年4月開始動工，1990年5月正式開幕，建築期達4年又4個月。大廈外形採新筍節節上升的意念，其三角結構，在玻璃帷幕的建築技術配合下，造成了一幢由3個三角柱體所組成的現代建築物。大廈樓高368公尺，高70層，設有45部高速升降機，其中43樓為升降機轉乘層，這裡也是一個開放讓公眾觀光的觀景層。

入夜後的射燈下，或是黃昏的夕陽下，中銀大廈尤如一顆長形的維港鑽飾，瑰麗動人，但是，不少人卻認為中銀大廈的外形，尤如一把尖刀直插在香港金融中心，更直指向前港督府，難道97年政權移交，97年以後經的濟衰退，真的與中銀的設計有莫大關係嗎？這恐怕就是見仁見智了，不過不管如何，這樣一座醒目的建築物，還是輕易的掠取了來自世界各地的遊客目光。

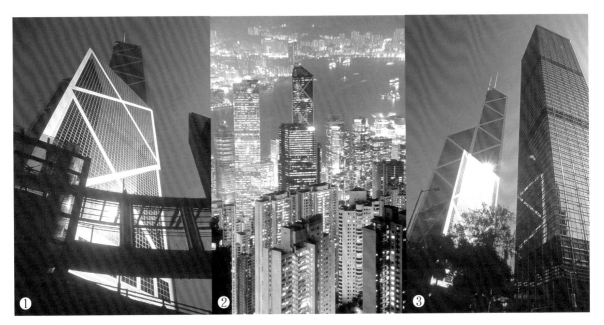

❶在陽光照射下，中銀大廈閃閃發亮
❷中銀大廈，就是一顆長形的維港鑽飾
❸中銀大廈，與旁邊多幢摩登商廈，組成了一幅香港時尚屏風

隔著維多利亞港遠眺大景

除了在九龍半島，隔著維多利亞港遠眺中銀大廈這指定觀賞方法以外，遊客也可以在大廈附近細看。不過，如果早上要拍照的話，最好在大廈右側的金鐘這區，黃昏則要移到左側的中環這邊，才不會遇到逆光的情況。若果想要拍攝夜景，就最好在中銀大廈前的皇后像廣場，在這裡就可以同時看到立法會、匯豐銀行及長江集團中心等大樓的夜景。

位處金鐘與中環之間的中銀大廈，兩旁都有不少世界知名的建築物，例如獲獎無數的「香港上海匯豐銀行大廈」、香港首富李嘉誠的地產財團總部「長江集團中心」等等，建議大家可以從中環徒步至金鐘，來一個摩登建築散步之旅也不錯。

014 上海金茂大樓

上海金茂大樓

住進全世界最高的飯店

地 上海浦東新區世紀大道88號。 ☎ 021-50491234。 交 地鐵2號線陸家嘴站。 $ 標準房約300美金，航空公司套裝行程較划算。

文字‧攝影／陳慶祐

周 邊 風 景

說到上海，就不能不提到外灘的十里洋場。這群建於20～40年代的老建築臨著黃浦江畔，都是當年最重要的建築風格；50年前這裡是全世界頂尖的城市，50年後，她又再次贏得世界的矚目。當夜幕漸漸低垂，華燈初上，這些老建築像是突然醒了過來，向世人訴說著永遠的上海夢。

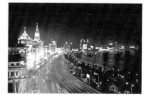

繁華的上海夜生活

浦東，原本是上海邊陲一塊無用之地，隔著黃浦江看著外灘的繁華，卻是一點邊也沾不到。

曾幾何時風水輪流轉，從前不毛之地因為交通的開發，漸漸方便起來，成了上海重點開發的地區；從各國延請來的建築師無不摩拳擦掌，希望能蓋出最炫奇、前衛的摩天大樓，替上海的天際線添一份光采。其中最引人注目的，就是金茂大樓了。

金茂大樓於1999年落成，當時為世界第4高樓，也是全中國最高的大樓。她的外形以中國寶塔為概念，用最富麗堂皇的金色為塔樓勾邊。白天有陽光時，整幢大樓褶褶發光；夜裡點燈，大樓更成了浦東夜景最亮眼的所在。

金茂大樓除了有辦公室之外，最為人所稱道的是這裡有全世界最高的飯店——上海金茂君悅大酒店。飯店的大廳設在56樓，一踏出電梯抬頭望，那望不盡31層的中庭高聳地延伸到屋頂；從那一眼開始，這家飯店就以最時尚卻又最中國的丰采，擄獲全世界的旅人。

金茂君悅共有555間房，除了中國書法的背牆外，衛浴設備更是不能忽略的重點，那通透的洗手台讓人嘆為觀止又愛不釋手。最特別的是，金茂君悅的床是沒有床罩的，他們不想要讓無法每天換洗的罩子，罩住乾淨又舒服的床。

住進金茂君悅飯店，除了記得到87樓的「九重天酒吧」去喝杯雞尾酒、賞夜色之外，千萬不能錯過的，還有57樓的「綠洲健身中心」，只要你是住客，就可以使用健身設施、三溫暖及溫水游泳池。泡在全世界最高的池子裡，還可以窺看窗外的上海全景，那種世界踩在腳底下的感覺，真是不可一世的飄飄然。

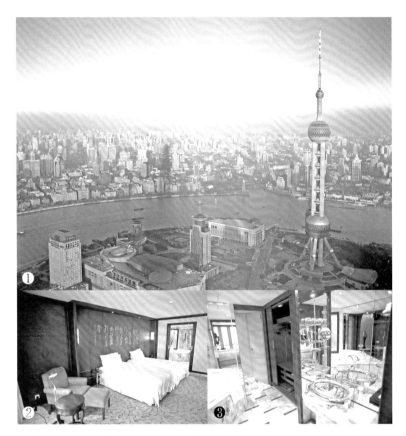

❶從金茂大樓的89樓酒吧是眺望整個上海的最佳地點
❷具有中國風味的房間簡潔舒適
❸飯店房間內衛浴設施也都是採用最高級的設備

從外灘拍攝大景最有意境

住進全世界最高的飯店，可別忘了坐在窗邊眺望上海城；無論夜晚或早晨，這個城市總讓世人怎麼都看不膩。至於想拍下金茂大樓的倩影，不妨往外灘去：就在黃浦江畔人行道上，背後是外灘繁華的歷史，眼前是浦東指引的未來，堪稱全世界最時空交錯的組合。

015

吉隆坡雙子星塔樓

千禧年全世界的目光焦點

地 位於馬來西亞吉隆坡市Multimedia Super Corridor (MSC)的北區。**🕐** 天橋每天開放800位遊客參觀（週一不開放）。**$** 天橋參觀免費。

文字‧攝影／許哲齊

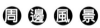 **周 邊 風 景**

雙子星塔樓旁邊有占地約20公頃的寬廣公園，許多上班族在中午休息時間也會到此晃晃；由公園往東不遠，可見到高聳的吉隆坡塔；往南邊走，再沿著Sultan Ismail路，可到達Bukit Bintang，那裡商場、百貨公司林立，是逛街購物消磨時間的好去處。

鄰近KLCC的吉隆坡塔

還記得電影《將計就計》中，凱薩琳麗塔瓊斯(Catherine Zeta Jones)跟史恩康納萊(Sean Connery)在千禧年除夕潛入某大樓銀行主機室進行的智慧型犯罪，後來驚險萬分地在高樓天橋上奔逃的情節嗎？這座位於馬來西亞首府吉隆坡的雙子星塔樓就因為此電影而聲名大噪，吸引了世人的目光，也成為近年來馬來西亞快速進步的最佳證明。

雙子星塔樓(Kuala Lumpur City Centre，簡稱KLCC；又稱Petronas Twin Towers)高度達451.9公尺，共88層，在西元1998～2003年間曾是世界最高的建築物。幾乎從吉隆坡的任何一處，都可看到這對聳立的塔樓。外觀上呈現出象徵伊斯蘭教意義的八角星星，上端逐漸收縮的設計，讓此建築遠遠看去也像是兩根巨大的銀蠟燭般，矗立在吉隆坡市中心。

雙子星塔樓在第41及42層處有座兩層天橋相接。天橋長度58公尺，每天開放給800位遊客上去參觀，雖然所在高度不到塔樓的一半，但站立於懸空約170公尺處向下鳥瞰，也是遊客對懼高程度的挑戰。塔樓底部有個大型購物中心──Suria KLCC，包括地下與地上共6層樓，近4000坪，有300個當地品牌及世界名牌齊聚於此，要逛遍得花上大半天時間。

入夜之後，站在雙子星塔樓底下，仰頭上望，這對以天橋連結的建築體，看來更是巨大無比，玻璃和不銹鋼構成的幕牆，加上從建築中透出的燈光襯著背後漆黑夜空，描繪出極立體的線條，像是以馬來西亞特產的錫金屬所打造出來的美麗工藝品，精緻壯觀、氣勢非凡！

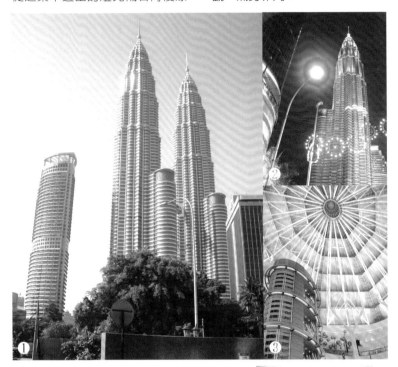

❶由市中心一角望向KLCC
❷由另一個角度欣賞KLCC的夜景
❸KLCC前的噴水造景設計
❹KLCC內部購物中心的頂部
❺由遠處望向KLCC及吉隆坡塔，拍攝當時KLCC天橋尚未連結

正門入口處由下往上拍最顯氣勢

一般遊客要從遠方拍攝完整美麗的雙子星塔樓是比較困難的，因此，不妨從塔樓正門入口處前方的噴水池區邊取景，雖仍無法將大樓從上到下完全納入，但已可把最精華的塔樓中上半部拍攝進去。

016

阿拉伯塔飯店

聳立在阿拉伯灣的7星級飯店

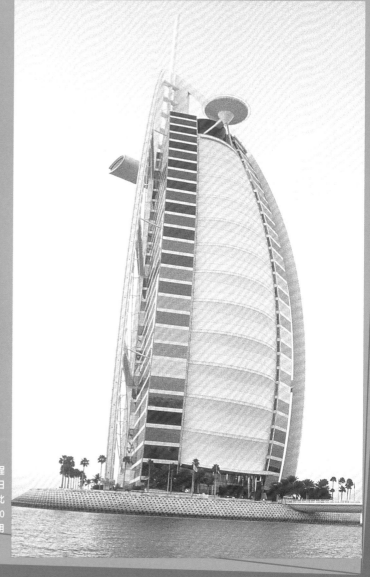

地 Al Jumeirah Rd.。 交 從杜拜碼頭，搭計程車約20～30分。 $ 參觀阿拉伯塔飯店，平日約新台幣1000元左右，假日還會調漲。因此建議前往用餐反而比較划算，每人約美金90～100元。由於每周五才開放給非住宿客人用餐，所以必須提前2、3星期或1個月預約。

文字・攝影／王瑤琴

周 邊 風 景

在阿拉伯塔飯店周邊有正在興建的4座棕櫚島(Palm Island)、3百座人工島嶼組成的微型「世界地圖(The Word)」以及梅迪娜・占美納(Madinat Jumeirah)、占美納海灘(Jumeirah Beach)等兩家飯店。

其中仿造阿拉伯皇宮設計梅迪娜・占美納，包括有Mina A'Salam飯店、Al Oasr飯店、阿拉伯市集、人工運河……等，在此用餐或喝咖啡，皆可眺望阿拉伯塔飯店的姿影。

占美納海灘飯店的造型也很搶眼

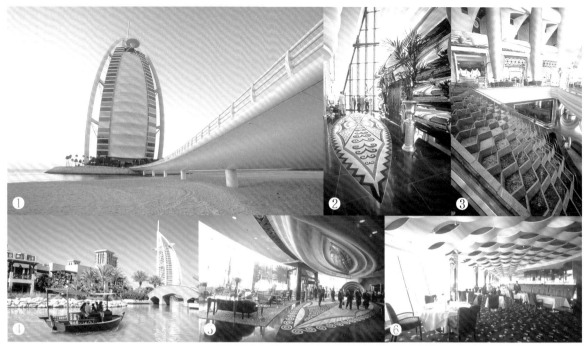

占美納海灘左側為最佳拍攝地點

拍攝阿拉伯塔飯店的全景，最佳位置並非正前方或進入裡面，而是從占美納海灘左側眺望此建築。因為從這個角度所見的阿拉伯塔飯店，造型有如白色的單桅帆船、航行於平靜的波斯灣上。

我最喜歡黃昏時刻，沿著占美納海灘往阿拉伯塔飯店的方向走去。此時，夕陽餘暉照映於海灣，而建築物的燈光逐漸點燃，隨著多采的色調變換，更增添浪漫氣氛。

❶ 外觀有如帆船造型的阿拉伯塔飯店，是杜拜富裕繁榮的象徵
❷ 阿拉伯塔飯店裝潢以奢華為主題，通往頂樓的電梯間地面鋪設華麗的波斯地毯
❸ 阿拉伯塔飯店大廳，電扶梯兩側為瀑布型的流水噴泉
❹ 搭船暢遊人工運河，沿途可清楚眺望阿拉伯塔飯店景致
❺ 阿拉伯塔飯店大廳裝潢氣派豪華，地面鋪設美麗的波斯地毯，並且映照於天花板上
❻ 坐在頂樓餐廳用餐，可以俯瞰占美納海灘和阿拉伯灣美景

杜拜最有名的現代建築是柏瓷‧阿拉伯塔飯店(Burj Al Arab)，其實「柏瓷Burj」意思是「塔」，因此應可直譯為「阿拉伯塔飯店」。飯店位於阿拉伯灣(Arabian Gulf)的一座人工島嶼上，外觀彷若白色單桅帆船，此飯店總共花費5年時間才建造完成，西元1999年正式開幕後，立刻成為全球矚目的焦點。

阿拉伯塔飯店不僅是全世界最高的飯店建築，也是唯一的七星級飯店，內部共有202間複合式套房、6間頂級餐廳與酒吧，特點是氣派非凡的裝潢，並且結合許多高科技設施。

走進阿拉伯塔飯店，可以看見挑高約2百公尺的大廳，以金色、寶藍色、紅色調和構成；其中通往2樓的電扶梯兩側，鑲嵌大型透明玻璃的海底景觀，中央則是瀑布狀噴泉，而2樓的中庭部分裝飾著金色巨柱、音樂噴泉……等，極盡奢華之美。

阿拉伯塔飯店頂層突出的半圓形，是小型直昇機停機坪，只要住宿此飯店的總統套房，即可享受勞斯萊斯轎車或直升機接送服務。此外，在頂樓的景觀餐廳用餐，可以180度的視野，眺望波斯灣美景；前往最底層的海底餐廳用餐，必須搭乘潛水艇進入，雖然只有短短3分鐘，卻顯得噱頭十足、充滿話題性。

在杜拜旅遊，即使不住阿拉伯塔飯店，也一定要去裡面享用美食，順便參觀此建築物，才算不虛此行。

Cas

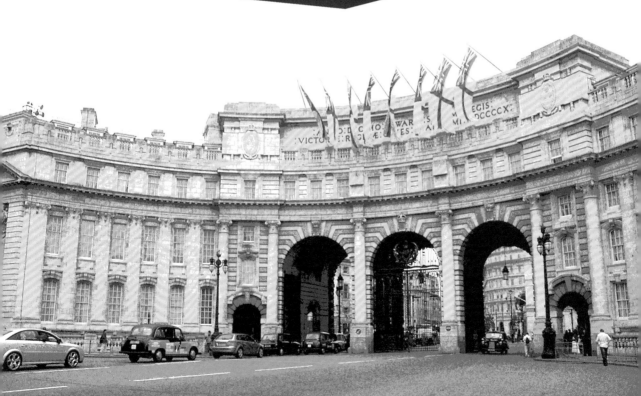

由左至右圖，攝影／吳靜雯・魏國安・王瑤琴

一個個悲歡離合的故事，在雄偉華麗中，輪番上演……

城堡篇

017 白金漢宮

英國政治與精神的靈魂

🕙 09:30~18:30。 $ £ 13.50。地 Buckingham Palace。📞 020-7766 7300。http www.royalcollection.org.uk。交 地鐵站Green Park/ Hyde Park Corner/ St James's Park/ Victoria，步行約10分鐘。

文字‧攝影／吳靜雯

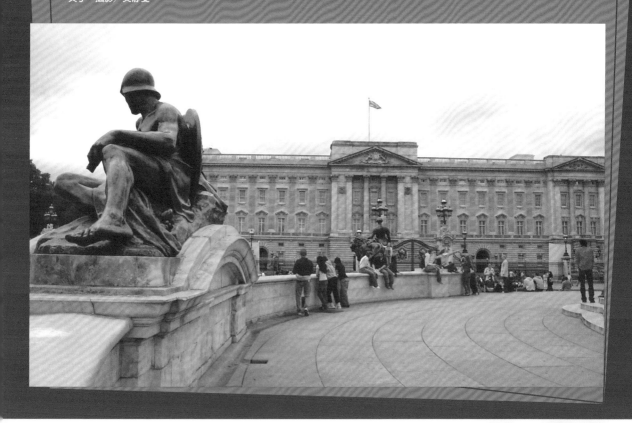

周 邊 風 景

除了白金漢宮本身外，這附近也是觀光景點密集的區域，例如白金漢宮後方的女皇美術館(Queen's Gallery)及皇家馬廄(Royal Mews)也相當值得參觀。逛累的話，白金漢宮前的聖詹姆士公園(St James Park)更是最佳的休憩地點，園內有蒼天林木與靜謐的湖泊，也有茶室及餐廳，可一面欣賞英國庭園之美，一面享用香醇的英國下午茶。

❶白金漢宮後面的女皇美術館
❷白金漢宮前的聖詹姆士公園

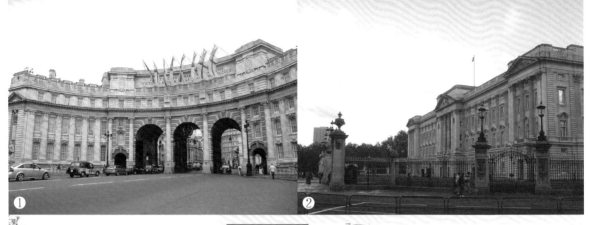

❶由海軍拱門進入林蔭大道即可通往白金漢宮
❷藍天白雲下的白金漢宮
❸白金漢宮前的皇家大道，大部分慶典遊行都由此開始
❹白金漢宮前金光閃閃的維多利亞女皇像
❺白金漢宮附近不時都可以看到騎著馬的警察

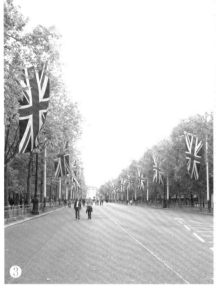

以廣場上的雕像為前景

白金漢宮不同於一般的城市地標，它可說是英國政治與精神之靈魂。因此，除了皇宮內部富麗堂皇的設計與收藏外，簡單的建築卻也顯出皇宮的莊嚴感。廣場前的紀念碑有許多代表英國精神的雕刻，如果由此拍攝，藉由雕像上的各種象徵，更能增顯出白金漢宮對此國家的意義。

如果說倫敦是英國的政治中心，那麼白金漢宮可說是中心中的中心，這是英國女皇辦公及倫敦的官方居所，這裡同時也是皇家行政總部，英國女皇在此接見各國大使、辦理國宴，許多慶典活動也都在白金漢宮前舉行，將白金漢宮前的林蔭大道(The Mall)稱之為皇家大道更是不為過。它，就是集皇室光環與政治中心的英國皇家宮殿。

這裡原為18世紀白金漢公爵所建造的豪宅，後由喬治三世購得，西元1826年委託名建築師約翰納許將它改建為富麗堂皇的宮殿，1837年維多利亞女皇正式入主此宮，皇室家族居住在此宮殿的習俗也就一直延續至今。1993年宮殿開始對外開放，不過650間房間只開放18間，但金碧輝煌的謁見廳、優雅的音樂廳、以及皇室家族歷年來的重要收藏藝術品、皇冠、以及優雅的宮廷花園等，仍讓白金漢宮成為倫敦遊客必訪之地。8、9月女皇不在家時，還可參觀女皇辦公室喔！

白金漢宮前的衛兵交換儀式一向是倫敦最受歡迎的皇家節目，每天早上10:30新的交換衛兵由威靈頓軍營(Willington Barracks/Birdcage Walk街)出發前往白金漢宮，11:30在軍樂隊伴奏下進行莊嚴的交換儀式，新舊交換兵會互相碰觸手部，以象徵交換鑰匙，這才算是正式完成交換儀式，全程約45分鐘。建議遊客最好提前1小時到場卡位，否則可在廣場前的階梯遙望。

018 愛丁堡城堡

蘇格蘭高地的民族精神堡壘

地 Royal Mile。 $ £8。 ⊙ 4～10月09:30～18:00、11～3月09:30～17:00。 交 從Waverley車站步行約15分鐘。

文字・攝影／王瑤琴

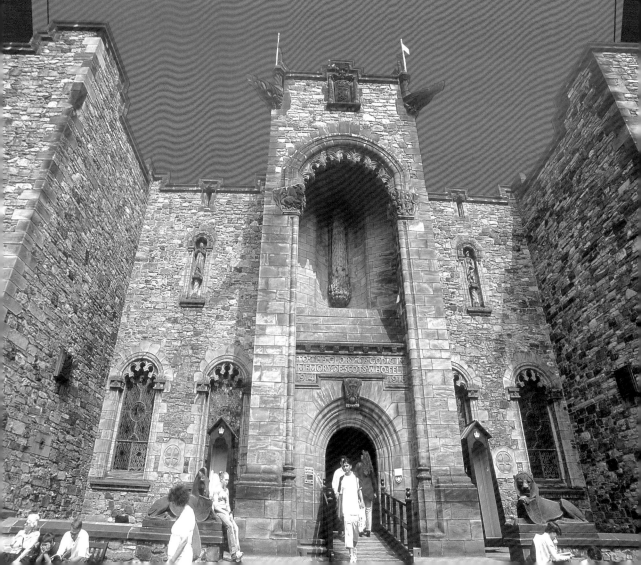

以藍天或人物
來豐富城堡的色彩

愛丁堡城堡外觀較為灰樸，因此必須用藍天作為背景，或將人物當作前景，才能增添些許色彩。

拍攝此城堡全景時，我採取由高往下俯攝，將參觀人潮納入畫面之中；另外、又以廣角鏡頭的仰角拍攝，表現建築物的高聳與巨大感。

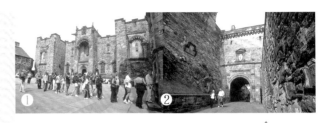

周邊風景

愛丁堡城堡周邊有蘇格蘭方格服裝工坊、蘇格蘭威士忌中心、皇家哩路(Royal Mile)，此外、往南走是舊城區(Old Town)，往北走可抵達新城區(New Town)。

其中皇家哩路連結愛丁堡城堡與聖德魯皇宮(The Palace of Holyroodhouse)，沿途有作家博物館(Writer's Museum)、葛雷史東之家(Gladstone's Land)、聖吉爾斯教堂(St. Giles')……等紀念性建築，以及多家蘇格蘭商品與酒類專賣店。

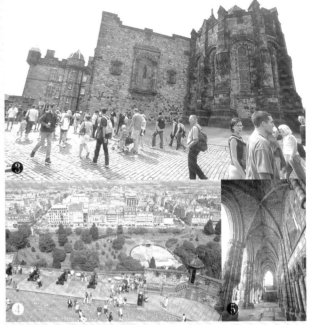

❶在熱門的夏季，總是會有長長的排隊人潮等著買票進入愛丁堡城堡
❷高聳城牆有一種令人敬畏之感
❸夏天的愛丁堡城堡總是吸引許多遊客前往
❹位於高處的城堡可以俯瞰愛丁堡
❺挑高的拱廊做工細緻

愛丁堡城堡是蘇格蘭高地民族的精神象徵，也是昔日蘇格蘭歷代皇室的居所，外觀佈滿斑斑的歲月痕跡，屹立於崎嶇不平的高丘之上。

愛丁堡城堡原本都是蘇格蘭皇室的統治重心，由於16世紀初建造一座聖德魯皇宮(The Palace of Holyroodhouse)，才取代此城堡的功能。

愛丁堡城堡不僅是一座堡壘，而是由許多建築物組成，西元1313年時大部分建築物都被摧毀，現在堡內最古老的是聖瑪格麗特禮拜堂(St. Margaret's Chapel)，今日所見的城門於19世紀重建。

目前愛丁堡城堡內闢有蘇格蘭國家戰爭博物館、蘇格蘭聯合軍隊博物館、皇冠室……等，其中皇冠室裡面收藏有蘇格蘭皇冠、權杖、寶劍……等文物。

愛丁堡城堡內有一座1449年比利時建造的蒙斯‧梅克(Mons Meg)古砲，曾經參加過許多歷史戰役，於1829年回到愛丁堡。現在古炮已被移入地窖(Castle Vaults)展示，每當舉行慶典時才搬出來使用。

此外，愛丁堡內還有一座軍事監獄，昔日拿破崙軍隊曾被囚禁於此。據說，這裡牆壁上的抓痕，就是當時法國軍人留下來的。

每年8月愛丁堡藝術節期間，在愛丁堡城堡廣場會有精彩的軍樂隊分列式(Military Tattoo)表演，由身穿蘇格蘭裙的軍樂儀隊盛大演出，值得前往觀賞。

019 布拉提斯拉瓦城堡

斯洛伐克的精神堡壘

交 只要來到布拉提斯拉瓦，就一定看得到這座城堡，最好的方法是用步行，邊往上邊鳥瞰舊城區及多瑙河的景緻。從舊城區走到城堡約15分鐘。⏱4～9月每天09:00～20:00、10月～隔年3月09:00～18:00。💲80斯洛伐克克朗。(克朗約與台幣等值)

文字・攝影／馬繼康

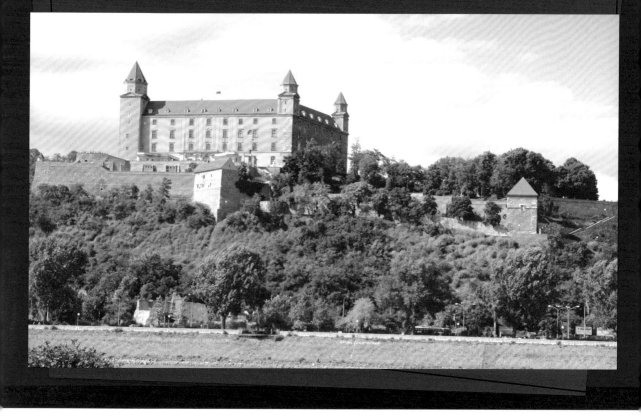

周 邊 風 景

在布拉提斯拉瓦城堡邊，越過一條大馬路，便能來到布拉提斯拉瓦的舊城區。舊城區中的佈局如同歐洲許多其他城市一樣，有著歷史悠久的教堂、廣場等等建築，而建築間又有許多窄小有韻味的巷弄，等待讓人尋幽訪勝一番。莫札特與舒伯特等知名的音樂家，也曾經在此留下音符的吉光片羽。在露天餐廳點杯飲料，坐看人來人往，就是一段美好的時光。

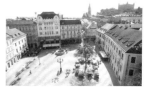

布拉提斯拉瓦的舊城區，而城堡就在右上角的山丘上

要前往東歐的斯洛伐克，通常是由奧地利的維也納為門戶進出，因為從維也納到斯洛伐克首都布拉提斯拉瓦(Bratislava)只有64公里，不管搭大眾交通工具或是自行開車，都算相當方便。

而抵達布拉提斯拉瓦後最明顯的地標，應該要算一座位在85公尺高小山丘上的城堡。這座城堡位在多瑙河畔，其實遠遠從奧地利邊境便可看到，相當醒目。最早在這座山丘上興建建築的是羅馬人，當時是石造建築。西元9世紀，斯拉夫人所建立的摩拉維亞王朝在此興建堡壘，成為重要的宗教及政治中心。這座堡壘在1245年保衛了韃靼人對於上匈牙利地區的入侵，在後來的匈牙利王國時期，布拉提斯拉瓦一度成為首都，許多國王便選擇這裡作為住所，規模在歷朝不斷的被擴建，到了17世紀中葉便已經具備現今所見的模樣。但之後接連的兩次火災，讓這座歷史悠久的堡壘毀於一旦，成為廢墟長達有150年之久，一直到1950年間，才又依照當時的形式重新復建，現在則成為斯洛伐克國立博物館的展示場所。

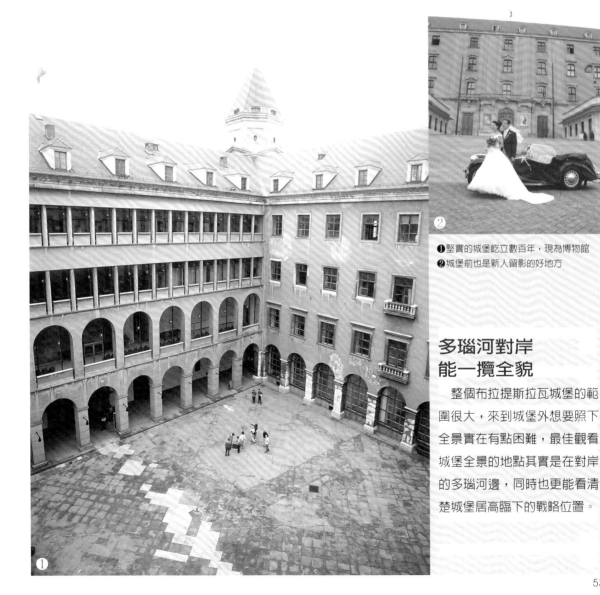

❶堅實的城堡屹立數百年，現為博物館
❷城堡前也是新人留影的好地方

多瑙河對岸
能一攬全貌

整個布拉提斯拉瓦城堡的範圍很大，來到城堡外想要照下全景實在有點困難，最佳觀看城堡全景的地點其實是在對岸的多瑙河邊，同時也更能看清楚城堡居高臨下的戰略位置。

020 赫恩薩爾茲堡

遠看近看都優雅的白色城堡

地 Monchsberg 34。📞 43-662-8424 3011。Fax 43-662-8424 3020。http www.salzburg-burgen.at。薩爾斯堡官方旅遊網站：www.salzburg.info。@ salzburger.burgen.schloesser@salzburg.gv.at。⏱ 6月～8月09:00~19:30；9月、5月09:00~19:00；10月～4月09:00~17:30(最後入場時間閉館前30分鐘)。$ 9.6歐元。

文字‧攝影／吳靜雯

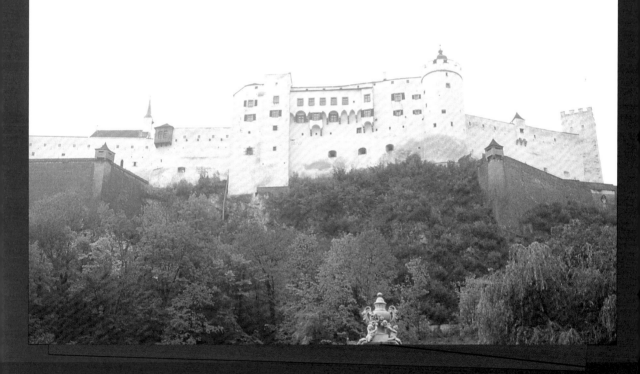

 周 邊 風 景

薩爾茲堡最有趣的莫過於穿梭在古城的大小巷弄道之間，慢慢踏著石板路，欣賞時15～18世紀所建造的老房舍，而各家商店精心設計的招牌，有的是典雅設計的鑄鐵材質，亦或金光閃閃的高貴風格，都是歐洲精緻之美的極致表現！

精緻的商店招牌

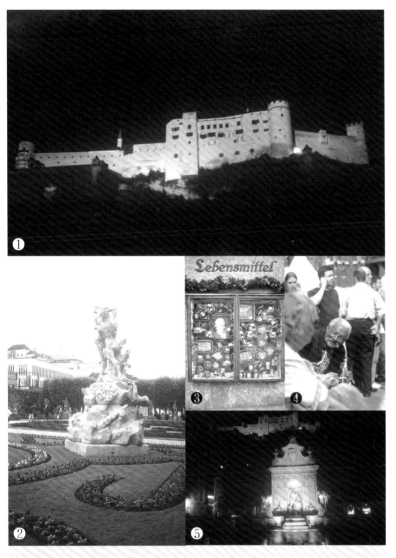

❶高掛在薩爾茲堡古城的夢幻城堡
❷電影《真善美》高歌Do Re Mi的場景
❸美麗的薩爾茲堡極為音樂神童莫札特的故鄉
❹風趣友善的奧地利人
❺大教堂廣場

從大教堂廣場拍攝美麗的城堡夜景

　　夜晚的白色城堡，有如浮現在巴洛克古城上的夢幻城堡，在燈光的照射下，發出那股攝人的美，是最令人無法忘懷的，由大教堂廣場或米拉貝爾花園都可拍攝到美麗的城堡夜景。

　　奧地利南部距離首都維也納約3小時火車車程的薩爾茲堡，也就是孕育音樂神童莫札特的故鄉，這裡有著自然清新的阿爾卑斯山風光，更是經典電影真善美的拍攝地點，而整個古城1996年也已列入世界文化遺產。無論處在這優雅古城的哪一面，只要抬頭一看，都可以看到高掛在峭壁上的白色古城堡，而這也就是赫恩薩爾茲堡。

　　它的原文是Festung Hohensalzburg，而Festung的意思是要塞，hohen則是高的意思。其實這是西元1077年大主教布哈魯特(Gebhard)在119公尺高的崖上建造防範諸侯侵襲的要塞堡壘，後來幾個世紀一直不斷的擴建，目前所看到的主體大部分是13～14世紀時雷翁哈德‧馮‧克羅查赫(Leonhard von Keutschach)主教擴建的，可說是中世紀古堡風情的最佳典範。

　　內部除了是主教的居所、儀式房外，還有兵營、牢房等，規模相當大，尤其這座堡壘的結構相當堅固，而且地理位置絕佳，所以可說是履攻不破的堡壘，這也是為什麼它一直都是歐洲中世紀保留最完整的最大堡壘之一。而除了硬體設備外，堡內還收藏102年的手拉風琴與1501年的哥德式火爐，當然，更不可錯過收藏豐富中世紀文物的博物館，而主教房間的精美天花板更是令人嘆為觀止！

021 克里姆林宮

帝俄時期輝煌的象徵

交 搭乘地下鐵，在 Ъиблиотека имени Ленина 站下車，從 Манежная пл 出口步行約2分鐘。⏱ 09:30～16:30。休周四。💲 250P(參觀聖母升天大教堂、聖母領報大教堂、大天使教堂聖母解袍教堂、主教宮等5處)，優待票125P、攝影費50P。@ www.kreml.ru

文字‧攝影／王瑤琴

克里姆林宮КремльKreml (The Kremlin)位於莫斯科河北岸丘陵上，不僅是俄國歷代統治者的權力重心，更是歷史輝煌的象徵，擁有「世界8大奇景」之稱。

克里姆林Kreml」的俄語意思是「城堡」，12世紀時，這裡是用橡木圍成的堡壘，後來才被改為石造結構。目前所見的宮殿和圍牆，多由15世紀的建築物擴建而成。裡面包括許多座宮殿、教堂和辦公大樓……等，周遭由磚紅色圍牆環繞成不規模的五角形狀，總共有4座城門和19座大小塔樓，分別建於不同時期。

進入克里姆林宮，可以參觀一系列美麗的宮殿和教堂，其中最值得一看的是聖母升天大教堂，中央有巨大的半圓形金頂，內部的天花板、牆壁、石柱皆佈滿精緻的聖像彩繪，令人為之讚嘆。此外還有俄國恐怖沙皇伊凡四世的木雕寶座、大主教和主教的石雕寶座、17世紀的金雕寶座……等，都是俄羅斯的文物珍寶。

在克里姆林宮，遊客最喜歡站在沙皇鐘、沙皇加農砲前面拍照，人潮眾多時，還得排隊等候，才能在此留下倩影。

周邊風景

位於克里姆林宮圍牆外的「紅場(krasnaya)」，也是不容錯過的觀光景點。站在紅場上，可以看到色彩斑斕的聖巴西爾大教堂，以童話般的造型和線條，被視為莫斯科最耀眼的東正教堂。此外，位於紅場右側的古姆百貨公司，不僅外觀典雅，內部亦充滿歐洲風格，可以順道進去喝咖啡或購物。

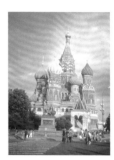

宛如童話般夢幻的聖巴西爾大教堂

金色洋蔥圓頂
拍照最搶眼

在克里姆林宮的建築群中，我最喜歡的是聖母升天大教堂和彼得大帝鐘樓，前者頂端有巨大的金色圓頂，後者以白色為基調、搭配金色的尖頂，顯得既突出又耀眼。拍攝此兩座建築物，不妨到大教堂廣場一隅，利用超廣角鏡頭，將壯麗的建築全景納入畫面之中。

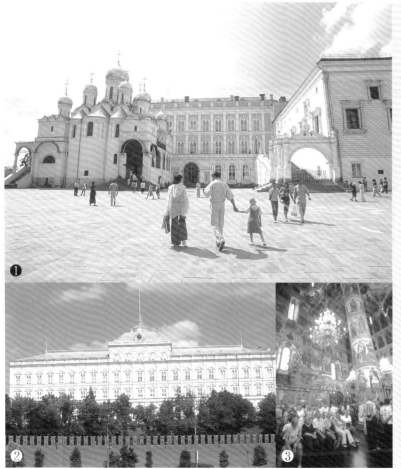

❶有著金色圓頂的聖母領報大教堂
❷從紅場拍攝出大克里姆林宮的建築氣勢
❸教堂內有著金碧輝煌的燈光與壁畫，是遊客不能錯過的重點
❹象徵帝俄時期軍力雄厚的古砲台

022 紫禁城

天帝所居住的宮殿

http www.dpm.org.cn。🕐10月16日～4月15日開館時間為8:30～16:30；4月16日～10月15日開館時間為8:30～17:00。🚇可搭乘地鐵1號線於「天安門西」或「天安門東」站下車，即可抵達。💲淡季（自11月1日～翌年3月31日）80元，旺季（自4月1日～10月31日）100元。

文字‧攝影／馬繼康

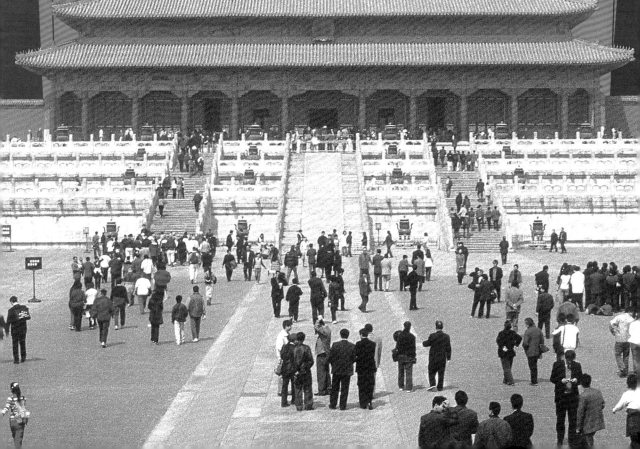

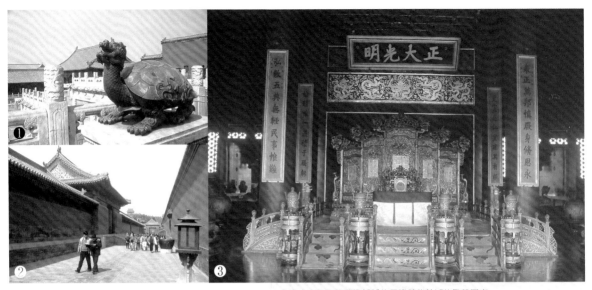

❶古老的青銅雕像靜靜的見證著紫禁城的繁華興衰
❷占地廣大的紫禁城光是沿著城門走一圈就得花上不少時間
❸金鑾殿是古時皇帝所登基的重要場所

周邊風景

紫禁城就座落在北京的中軸線上，位於北京市中心，前通天安門廣場，後倚明朝最後一任皇帝崇禎自縊而亡的景山，東近熱鬧的王府井街市，西臨今日中國權力中心的中南海，週邊都是明、清時期皇城的範圍，鑽進附近的胡同，更有屬於老北京的獨特感覺。

從天安門廣場遠眺紫禁城

備妥廣角鏡頭才能拍出氣勢

要拍這麼雄偉的宮殿建築最好首先要準備廣角鏡頭，才能將氣勢及全貌拍出。此外，最佳拍攝點緊抓中軸線，也就是以前只有皇帝能走的路徑，因為紫禁城的特色便是平衡對稱；也可選擇以屋簷瓦角為前景，拍出另一種微觀的宮城風貌。

根據神話傳說，天帝所住的天宮謂之紫宮，而皇帝自命為天子，所以其所住的宮殿當然也就被稱為紫禁城。這座在明成祖遷都北京後，集中全國匠師，動員2、30萬民工和軍工，從西元1407年起，至西元1420年大致興建完成的大型皇家宮殿，不但是明清兩朝的皇宮住所，更是5百多年中國掌握權力的最高政治中心。在今日，已經成為北京市的地標。

紫禁城前的天安門廣場，是世界最大的城市中心廣場，據說可以同時容納100萬人的集會。而走進天安門，南北長961公尺，東西寬753公尺的龐大建築宮殿群，更是需要將近一天的時間，才能夠走馬看花一番。據說紫禁城內共有房屋9999間半，乃是因為傳說玉皇大帝所居的天宮共有1萬間房屋，皇帝自然不敢冒諱逾越。

龐大的建築在東、西、南、北面各有一座高大的城門，城牆外並有52公尺寬的護城河環繞四周，宮殿可區分為外朝和內庭兩大部分，太和、中和、保和三大殿要算是紫禁城最為壯觀的建築。被人稱為「金鑾殿」的太和殿，是皇帝登基、頒布重要詔書的場所，總體規劃和建築形式完全展現了古代宗法禮制的要求，突顯至高無上的帝王權威。另外包括令人不寒而慄的午門，政務重地的乾清宮，后宮佳麗無限的御花園，每一棟建築都有著說不完的故事，值得細細品味。但紫禁城占地廣大，想要逛完需要有一副好腳力。

023 大阪城

日本關西精神象徵的城堡

地 中央區大阪城1-1。 ⏰ 9：00～16：30。 交 JR大阪城公園站、JR森之宮站、地鐵谷町四丁目站、地鐵大阪商務公園站、京阪天滿橋站下車後步行15～25分。 💲 大阪城公園免門票，欲進入天守閣參觀門票為600日圓。

文字・攝影／馬繼康

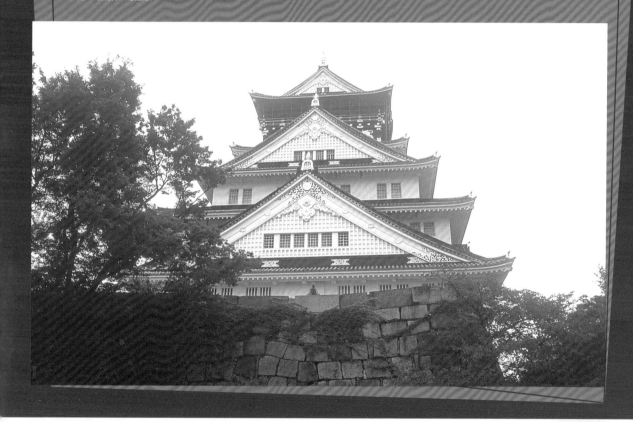

周 邊 風 景

天守閣位於占地遼闊大阪城公園內的心臟地帶，公園園區裡頭除了古城建築遺跡之外，還有修道院、豐國神社、梅林、大阪歷史博物館、音樂堂、弓道場等各式設施，整個公園綠意盎然，也是賞櫻的好去處。城牆四周則建有護城河，水意波粼加上林木成蔭，散步起來格外輕鬆舒適。

寬大的護城河是古代的重要安全設施

位於日本關西地區的大阪，是僅次於東京的現代化大城市，在日本歷史上，亦扮演重要角色。從豐臣秀吉時代的大阪城，或是到德川幕府時期重建的大阪城，一直都是日本政經發展重心。

古代的大阪城現今成為大阪市區內一座重要的公園，不僅是市民日常生活的休閒去處，裡頭更有一座重要的建築，被定為特別史蹟，不僅是大阪歷史文化及觀光的象徵，更可謂是大阪人精神上的寄託。

高55公尺，看來巍峨雄偉的天守閣，是西元1583年豐臣秀吉下令建造，據說當時的規模遠比現在來得大，但其間歷經戰火，摧毀也重建多次。1931年在大阪市民捐助下，天守閣重建成現今所見外觀有5重飛簷，裡面共有8層樓的建築樣式。而在1997年，更作了一次大維修，將外表與結構加強整修，變成今日所見有著白色外牆、青綠屋瓦，繞著黑邊與金箔裝飾的天守閣，在夜晚還會打上燈光，更添華麗。

進入天守閣內部，從1樓到7樓都是相關歷史文物的展示，陳列著幕府時期的武器、盔甲和相關民俗資料，更有豐臣秀吉一生豐功偉業的詳細介紹，而8樓則是瞭望台，登高望遠可以鳥瞰整個大阪城。

任何角度拍攝
皆有獨特美感

在進入天守閣參觀前，記得先在外面的庭園空地上幫這棟具有歷史意義的建築照張照片，不管從哪個角度，都有獨特的味道。

❶城牆古門至今仍散發著雄偉的氣勢
❷大阪城公園內也是賞花的好去處，尤其以櫻花或楓紅時節最受青睞
❸這些古老石牆見證著過往歷史的光華
❹從大阪城公園內可以仰角的方式拍攝出天守閣的壯麗感

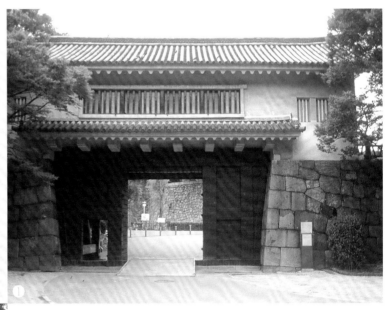

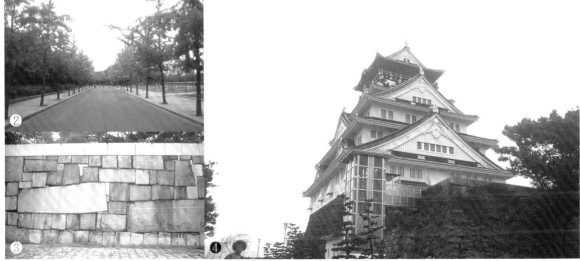

024

名古屋城

日本古城堡的精緻代表

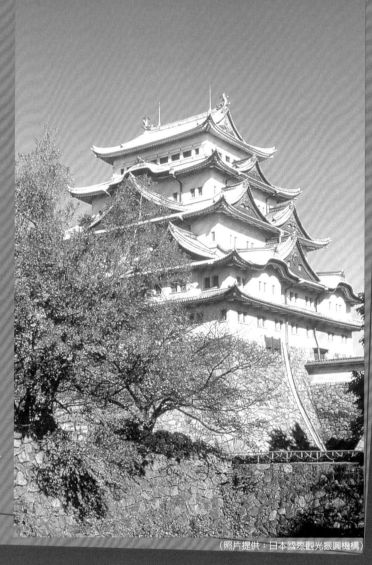

（照片提供：日本國際觀光振興機構）

�83 由地下鐵「市役所」站7號出口步行5分鐘。🕙10：00～16：30 (12月29日～1月1日休息)。💲500日圓。

文字‧攝影／魏國安

周邊風景

如果想多看一點日本的城廓建築，距離名古屋市只30多分鐘車程的「犬山城」，更是不可錯過，因為這建於天文6年(1537年)的犬山城，是日本現存最古老的城堡，其規模更是日本四大城之一。

「名古屋城」是德川家康於「關原之戰」後，為鞏固其幕府政權於東海地區的勢力而建。西元1610年，德川家康命20位大名諸侯，共同負責興建名古屋城，歷4年峻工。可惜，在300多年後的第二次世界大戰中，名古屋城的大、小天守閣、及本丸御殿等主要建築物，都在戰火中被燒毀，只剩下城門及部分圍牆，如今所見的名古屋城，則為1959年所重建的。

改建後的天守閣，內部則改建成一所5層高的博物館，有電梯通往各層。在3樓的常設展覽「城內、城下的生活」中，介紹當時藩鎮統治下，皇族與庶民的日常生活狀況；4樓及5樓的常設展覽「名古屋城」、「名古屋城的歷史」，則展出有多件，未受破壞的文獻、文物、古董，以及古代武士用的刀劍等，都具有歷史文化的觀賞價值。

名古屋城天守閣上的一對鍍金鯱雕像，極為精緻，是名古屋市的標誌，只要你在名古屋市內遊覽，不難發現，無論是紀念品、紀念印章、溝渠蓋等公共設施，都有著一條魚身龍頭的吉祥物。鯱，雖字面意思解作殺人鯨，但其實是一種飛鳥時代時，從中國傳入的神話動物。過去，日本人相信鯱雕像，有除去火災厄運的功效，及後才變成一種權力的象徵，以往東京的江戶城、大阪城等主要都城的天守閣上，都有鯱雕像。

❶ 以庭園當前景拍攝，讓畫面的構圖會更加豐富

❷ 屋頂上鍍金的金虎雕像，是名古屋的標誌

❸ 從天守閣上眺望規劃整齊的名古屋市區

以庭園當前景 拍攝城堡主體

如果是乘坐地下鐵前往名古屋城的話，從「市役所」站7號出口走出來，就是名古屋城的東門。遊客可以從東門開始，一路順序遊覽「二之丸庭園」、「東南隅櫓」、「本丸御殿」以至「天守閣」。

要拍攝天守閣，建議不妨在二之丸庭院內，以庭園的植物花草為前景來拍攝，讓畫面更有立體感。

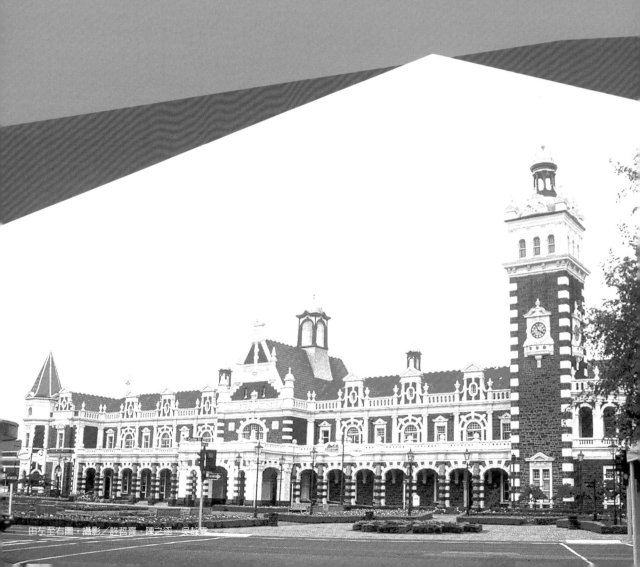

Histori

堅硬卻斑駁的建築，靜靜地見證著歲月的痕跡……

古蹟篇

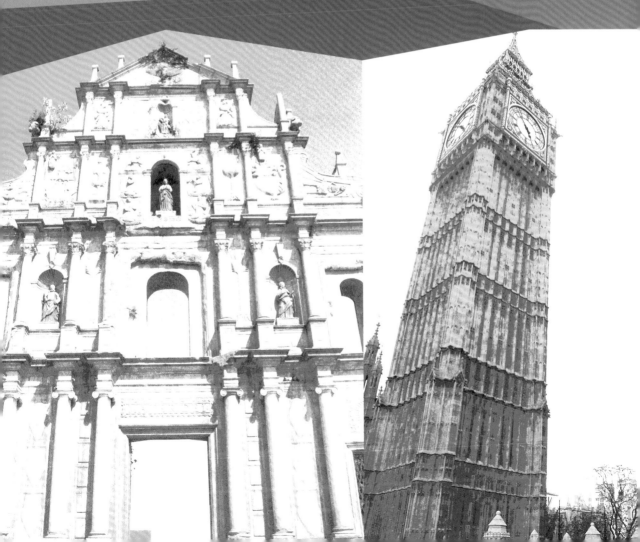

025 凱旋門

巴黎的中心

地 Pl Charles de Gaulle。🕙4月～10月：09:30～18:30。11月～3月：10:00～17:30。休息日：1月1日、5月1日、7月14日、11月11日、12月25日。＄6.1歐元。交 乘坐地下鐵1、2或6號線，在Charles-de Gaulle-Etoile站下車。

文字‧攝影／魏國安

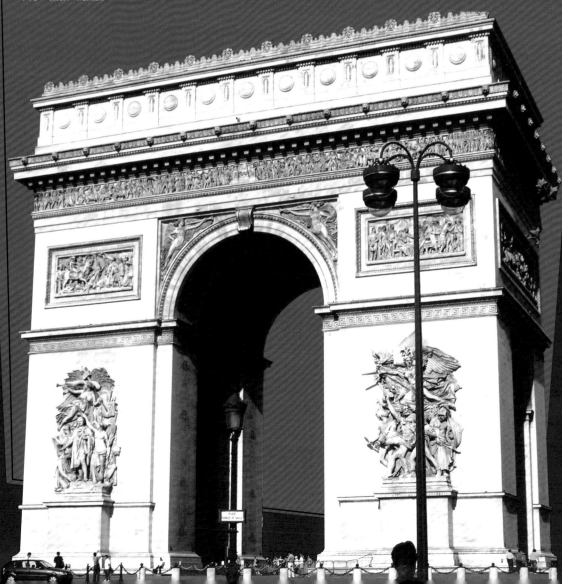

除艾菲爾鐵塔之外，巴黎另一代表性地標就是「凱旋門」(Arc de Triomphe)，遊客通常會先到協和廣場 (Place de la Concorde)，然後信步沿著香舍麗榭大道 (Champs Elysees Ave.)，到達凱旋門，這就是巴黎的其中一條經典路線。

還記得法國在西元1998年主辦世界盃足球賽時，歷史性取得世界盃後，超過150萬名法國人就湧到凱旋門去徹夜狂歡的畫面嗎？凱旋門，就是巴黎舉行重大慶典遊行的地點，拿破崙在1860年決定興建凱旋門的原因，本來也是為著要慶祝法國軍隊，在戰場上取得勝利後，凱旋歸來而建的。可惜，凱旋門不但是拿破崙盛世的象徵，也在見證著其盛世的衰落，拿破崙在1815年失勢以後，建設凱旋門的工程受到影響，至1836年才完成，最後，拿破崙的遺體，終於在1840年通過了凱旋門。至今，每年10月12日，拿破崙誕辰日當天，凱旋門都會出現「拿破崙誕辰」的景觀：接近黃昏時，太陽就會從凱旋門的拱門正中，慢慢落下來。

法國名作家雨果，在凱旋門建成時說道：「凱旋門，就是一塊建立在光輝歷史上的基石。」現時，在凱旋門上的各式雕塑上，還記錄著多場拿破崙時代的戰役。而遊客來到凱旋門，從外圍觀賞過建築物的宏偉以後，也可深入凱旋門當中，其中標高50公尺的凱旋門頂層觀景層，在這裡頗有「會當凌絕頂，一覽眾山小」的感覺，在12條大道的包圍下，在方圓數公里的小屋簇擁下，自覺身處巴黎的中央位置一樣。

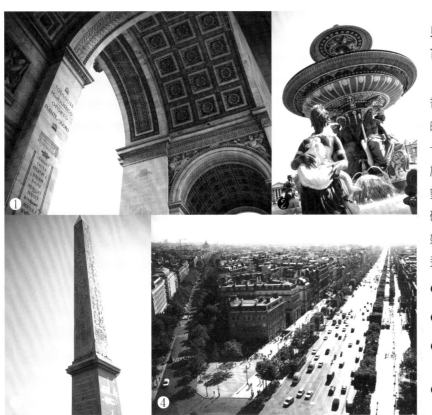

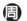 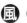 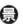

早上拍攝凱旋門可避免逆光

與「凱旋門」隔著一條香舍麗榭大道，遙遙相對的是「協和廣場」，隔著一條香舍麗榭大道，在凱旋門頂層觀景層，可以遙望到遠處的「埃及方尖碑」。要拍攝凱旋門，最好是早上去，才不會出現逆光的狀況。

❶凱旋門的拱門下，記載著寫下法國歷史的英雄
❷協和廣場上的海神噴泉，象徵著法國當年的航海及航運成就
❸協和廣場上的「埃及方尖碑」，已有3000多年歷史，是埃及送給法國的禮物
❹從凱旋門頂層觀景層，看到的巴黎市景色

🔵周 邊 風 景　遊過凱旋門以後，就可以沿著寬闊的「香舍麗榭大道」步行至「協和廣場」。香舍麗榭大道早於16世紀已開始拓建，過往滿是雍容高貴的淑女、金碧輝煌的櫥窗裝潢、滴答滴答馬蹄聲，現在共有10條來回行車線的繁忙馬路、沿路樹蔭下的露天咖啡茶座、還有那展現最新款式時裝的名牌商店。無論過去現在，香舍麗榭大道都能讓人看到巴黎最奢華的一面。

026 羅浮宮

巧妙展現古典與現代的搭配

地 Musee du Louvre。交 乘坐地下鐵於Palais-Royal-Musee du Louvre下車。⏰星期一、四、六、日09:00～18:00；星期三、五09:00～21:45。休館：星期二及假期。💲全日票8.50歐元、黃昏票6歐元(只適用於星期三及五，18:00～21:45期間)。

文字‧攝影／魏國安

 周 邊 風 景

羅浮宮旁邊就是宮殿，而走遠一點的就有華麗的加尼葉歌劇院，歌劇院旁則是巴黎著名的「老佛爺百貨公司」(Galeries Lafayette)及「春天百貨公司」(Printemps)，兩者都是售賣一流名牌的百貨公司。

羅浮宮在興建初期至今歷近800年，從西元1202年為要禦敵而建的堡壘開始，期間歷多位帝王的增築改建：13世紀查理五世夷平堡壘，改建成宮殿；15世紀中期，法蘭西斯一世將皇宮改建成文藝復興風格；15世紀末，亨利四世將羅浮宮與杜勒麗宮接連起來；16世紀的路易士時代、18世紀的拿破崙時代，以至1989年由貝聿銘完成的修築改建為止，每一次的變化，都讓羅浮宮留下了不同時代的遺風，堡壘的城牆遺跡、原為接連杜勒麗宮的大迴廊、拿破崙三世的房間，以至貝聿銘的透明金字塔，歷朝各代的更替、藝術文化的發展演進，置身羅浮宮之中，就像是處於歷史文化的迷宮之中，整個人就被迷在其中。也正因為如此，羅浮宮的迷人之處，除了館內的豐富收藏之外，融合了多個年代的新舊建築與風貌，也是它的迷人魅力之一。

羅浮宮的展品數目絕不能小看，就算以走馬看花式邊走邊看，要在館內遊一個圈，也起碼要用上3至4小時；要仔細看的話，花上一星期的時間是少不了的。無論如何，那管時間有多緊張，既然來到了，「羅浮宮三寶」怎麼說也一定要看的，就是以防彈玻璃保護著的鎮館之寶——達文西的「蒙娜麗莎」；古希臘時期的重要雕塑品——「薩莫特拉斯勝利女神」雕像，以及展現古希臘時期女性美感的維納斯雕像——「米羅的維納斯」。

❶ 以大然採光建築特色改建後的「馬利中庭」
❷ 「薩莫特拉斯勝利女神」雕像
❸ 「米羅的維納斯」雕像
❹ 貝聿銘的改建，不但讓羅浮宮的展覽更有系統，更讓羅浮宮的空間實際善用

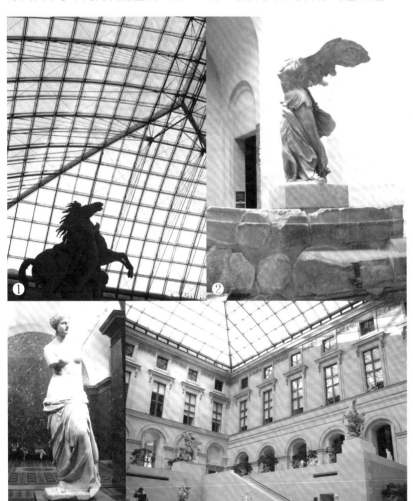

金字塔前可拍攝出古典與現代並存感

要同時拍攝羅浮宮的古典與現代的氛圍，可以在羅浮宮地面的金字塔入口處。因為這裡就有一個，由793面菱形玻璃組成的大金字塔，立在羅浮宮的中央位置，在大金字塔旁邊，又有3個小金字塔，現代化的大小金字塔在羅浮宮的古典建築群之中，不見突兀，反見美術與建築的超時空融和，叫人嘆為觀止。

027

比薩斜塔

世界最出名的搖搖欲墜之塔

地 Campo dei Miracoli。📞+33-050-560 547。http www.torredipisa.com ⏰08:30～23:00。$15,00歐元。交由中央火車站步行約25分鐘，可由火車站搭乘市區巴士前往。

文字／吳靜雯　攝影／呂雲達

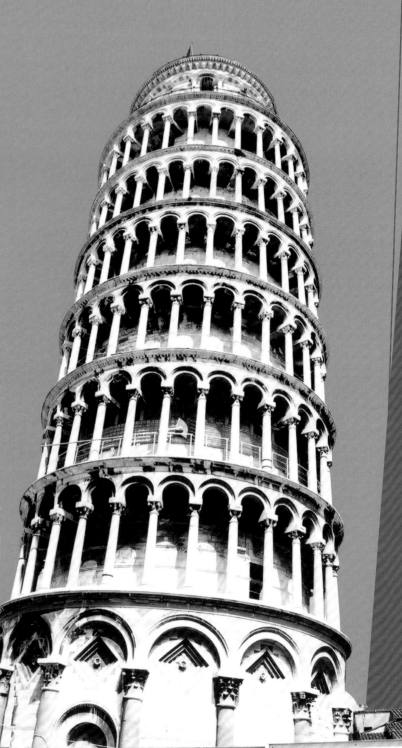

以拱門為前景
營造不同視野

　　比薩斜塔白色的建築以典雅的列柱造型與蜿蜒的階梯設計，成為羅馬式建築的完美典範，除了由茵茵綠地來拍攝整個教堂建築群外，列柱與階梯的表現更是攝影重點。此外，如沿著階梯登頂時，不妨以拱門造型來拍攝比薩景觀，相信能抓到不同的視野角度。

❶亞諾河流經的比薩城
❷典雅的比薩斜塔，帶著5.5度的斜角光環
❸列柱與階梯的表現可拍出不錯的效果
❹美麗的白色塔樓與比薩大教堂、洗禮堂及墓區，為中世紀瑰麗的建築群

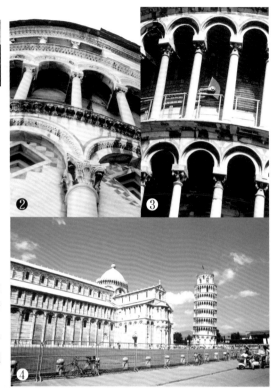

周 邊 風 景

比薩曾為義大利沿海最富裕的城市之一，由比薩斜塔所處的奇蹟廣場就可看到當時的繁榮景象。廣場上除了比薩斜塔外，還有兩座美輪美奐的建築，一為比薩大教堂（Duomo），也就是伽利略在教堂內望彌撒悟到「擺錘等時性原理」的所在地，另一座則為洗禮堂（Baptistry），這三座建築，可說是融合羅馬藝術與哥德風格的完美典範。

　　在義大利無數的優美教堂與鐘樓之間，比薩斜塔竟以它獨有的搖搖欲墜之名聞名天下。亞里士多德還曾經在斜塔上實驗自由落體的理論（雖然說它的理論最後被比薩的另一位重要科學家伽利略發現錯誤）。

　　這神奇的5.5度傾斜的美感來自斜塔地基土質鬆軟，再加上本身的結構也較為脆弱，所以整座斜塔的傾斜度每下愈況，也因此義大利政府於西元1997年開始向世界各地徵求搶救計畫，所幸目前已宣布搶救成功，2002已將斜塔成功穩住並重新開放。

　　不過話說回來，比薩斜塔除了有著5.5度的光環外，這座美麗的白色塔樓與比薩大教堂、洗禮堂及墓區，以建築的觀點來看，可是中世紀瑰麗的建築群。

　　這座8層樓高的塔樓，於西元1173年由伯納諾畢薩諾（Bonanno Pisano）監工興建，以213根列柱繞著中間的中空圓柱築成，然後以294階螺旋狀階梯蜿蜒而上。不過工程開始後的5年蓋到第4層時突然緊急叫停，因為他們發現南面的地基比北面低了2米，土壤無法負荷塔樓重量，不過也因此當時即時發現停工，否則斜塔早已坍塌。然而，這工程一延宕竟延了近百年，1272年加強土質後才又繼續工程，但即將進入第7層時，卻又因為戰爭而停工。不過這好像是上帝冥冥之間想讓世人見證這斜塔的奇蹟，因為當時如果繼續工程的話，土壤根本無法承受重要

早已倒塌。後來1360年時再次強化土質，才又繼續，塔樓終於在1370年完成，前前後後花了進兩百年的光陰。

　　不過這樣仍難讓塔樓逃離日益搖搖欲墜的命運，由1930年代起，傾斜速度即已加倍增長，1990年代更是以每年高達1.5公厘的水平位移。義大利也才開始緊急救援，最後終於採用土壤萃取方式，在地基北側抽出少量的土壤，讓地表稍稍下沉，斜塔也就慢慢向北回轉過來。這樣的工程進行了2年半後終於讓斜度矯正了半度。

比薩斜塔小檔案	
建造時間：西元1173～1370年	
地基到鐘樓高度：58.4公尺	
地基直徑：19.6公尺	
鐘塔向南傾斜度：5.5度	

028

羅馬許願池

許下一個重遊此地的願望

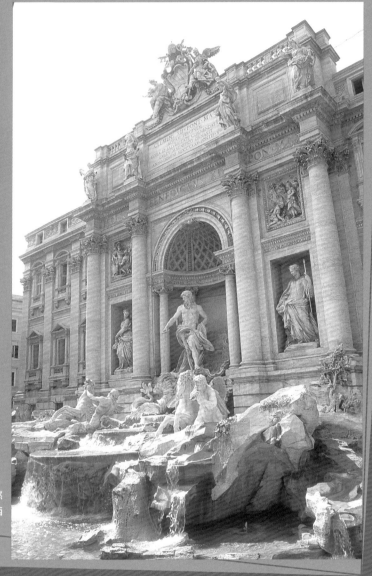

地 Palozzo Poli。交 搭乘地鐵A線或52、
53、61、62號公車，在Barberini站下車，然
後沿Via del Tritone步行約10～15分；或從西
班牙廣場步行約15分。$ 無。⏰24小時。

文字‧攝影／王瑤琴

 周邊風景

許願池周邊有許多座教堂、以及餐廳、咖啡館、披薩店、冰淇淋店、紀念品店……等。
其中位於轉角的冰淇淋店，以前是一家理髮廳，曾經出現於電影《羅馬假期》中，店內
供應有各種口味的冰淇淋，最受歡迎的是咖啡口味、水果口味以及香草牛奶口味，值得
品嚐。

許願池周邊的熱鬧街道

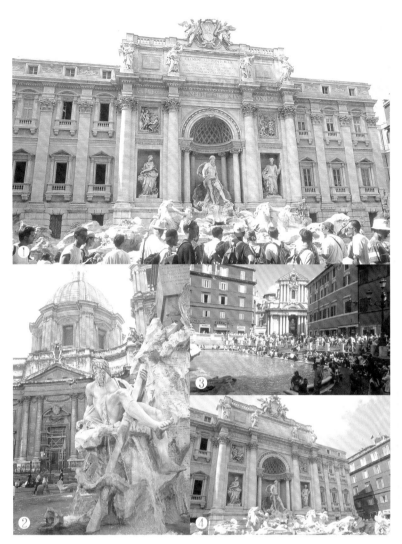

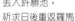
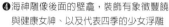

① 佈滿巴洛克雕塑的許願池，是全球遊客必至的景點
② 象徵不可預知的海洋雕塑，以海神涅普頓和兒子為主角
③ 受到電影羅馬假期的影響，遊客都將銅板丟入許願池，祈求日後重返羅馬
④ 海神雕像後面的壁龕，裝飾有象徵豐饒與健康女神、以及代表四季的少女浮雕
⑤ 許願池樣式仿自羅馬凱旋門，由四根巨柱區隔支撐，前面裝置有海神雕塑

以遊客當前景
來襯托許願池

拍攝許願池時，由於旁邊的遊客實在太多，因此我選擇適當的人物作為前景，以襯托具有歷史古感的噴泉池與雕塑。在許願池周邊，可以站立取景的空間並不大，所以我使用廣角鏡頭拍攝全景，另外，再以中長焦距鏡頭特寫噴泉雕塑。

在羅馬，提到許願池，應該沒有人不知道，雖然羅馬市內到處都可看到噴泉雕塑，但是以許願池最受世界遊客青睞。

許願池位於波利宮(Palozzo Poli)背面，恰好是3條路的交會處(Trevi)，不知從何開始，遊客來到此，都會將銅板丟進水池許願，因此得名。在《羅馬假期》、《甜蜜生活》、《羅馬之戀》……等電影中，都曾出現此場景。

許願池屬於巴洛克樣式，由建築師尼古拉‧沙維(Nicola Salvi)設計，總共花費30年時間，於西元1762年建造完成，期間參與這項工程的雕塑藝術家還有很多，例如畢耶特洛‧布拉奇(Pietro Bracci)、法蘭伽斯柯‧奎洛勒(Francesco Queirolo)……等。

許願池的樣式仿自羅馬的凱旋門，正面以4根巨柱區隔支撐，位於中央的雕塑主題是海神涅普頓(Neptune)站在雙馬戰車上，左右兩側拉曳著馬匹的是他兒子特波萊，其中一匹馬溫馴、一匹馬難以駕馭，象徵著不可預測的海洋。

在海神後方壁龕內的雕像，分別為豐饒女神和健康女神，裝飾於上方的4座少女浮雕，代表春、夏、秋、冬等四季，最頂端的徽記屬於教宗克雷門特12世出身的科西尼家族。

許願池的整體形狀具有舞台般的效果，在潺潺的水流聲中，這些栩栩如生的雕像，就好像歌劇中的主角那般，一幕又一幕地演出精彩的戲劇。

029 羅馬競技場

逞兇鬥狠的殘忍競技見證地

地 Piazza del Colosseo。📞 +39 (0) 6 700 4261。http www.rome.attraction-guides.com/rome_colosseum。🕐 夏季09:00～19:00、冬季09:00～15:30。💲 €8。交 Metro B - Bus 75, 84,85, 87, 117, 175, 673, 810, 850 - Tram 3。

文字‧攝影／吳靜雯

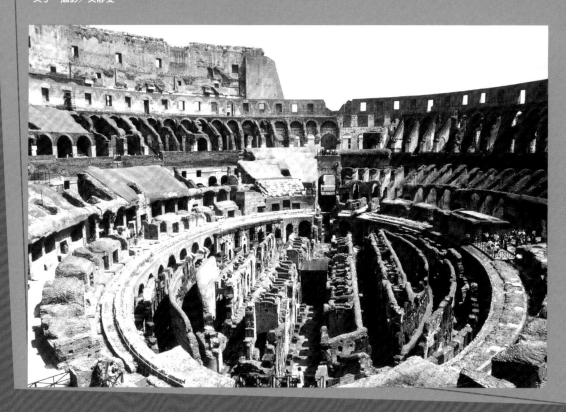

 周 邊 風 景

位在競技場不遠處有座橢圓形狀的那佛納廣場(Piazza Navona)，這歡樂的廣場上除了義大利的招牌咖啡廳外，還有許多街頭畫家與表演，讓整個廣場充滿生氣與藝文氣息。另外廣場上還有3座噴泉，其中以位於中間的Fiumi(河流)噴泉最具意義，四座雕像分別象徵著尼羅河、恆河、多瑙河、及拉巴拉他河，這也代表著世界四個角落的源頭。

位於競技場旁邊的廢墟——金宮

電影《神鬼戰士》裡人獸鬥狠的圓型競技場，好戰的古羅馬人激昂叫囂的娛樂場所——Colosseo(競技場)。據說競技場的名字取自原本豎立在附近的暴君尼祿青銅雕像Colosseo，這座雕像高達35公尺，因此這個字也就演變為「巨大」的意思，而這可容納70,000多名觀眾的古羅馬偉大建築，更是最能貼切使用這個字眼的了。

競技場於西元72～80年間佛拉維亞王朝時所建造的，地點就是尼祿大帝的奢華宮殿——金宮的人工湖所在地上(金宮就是目前羅馬競技場旁的廢墟)。競技場呈橢圓形狀，直徑最長188公尺，圓周527公尺，高則約57公尺，總共有4個樓面，3樓以下均以優美的拱門及不同風格的柱形構成，4樓部分則以精巧的小窗裝飾。建築本身的石材取自附近Tivoli採石場，總共用掉了100,000立分公尺的石塊，而牆壁的部分則由大理石板裝飾，地板部分則採用溫潤的木材，不過目前都已不復存在。地下室的部分則是當時猛獸與鬥士的休息室，而羅馬人一向以水利工程聞名，競技場內當然也有設計周到的水道及管路，以進行水上表演之用，目前則還有水道可由競技場內通到外面。

在古羅馬社會中，競技場扮演著即重要的娛樂角色，其實最初只是當作觀賞海軍表演用的場地，古羅馬人將整個競技場注滿水，然後觀賞海軍在水中戰鬥，後來慢慢又演變為獸與獸鬥、人與獸鬥、及人與人鬥三種殘忍的競賽。而這場競技規則也相當殘忍，必須要鬥到一方取勝才能停止，而失敗者的生命，則決定在看台上的貴族王公，大拇指往下，即代表敗者處死的命運，若往上敗者則可免死。這樣殘忍的遊戲，一直到西元405年西羅馬帝國皇帝霍諾才宣布停止。

抓住古蹟的歲月感
讓照片訴說歷史

由於古羅馬競技場於中世紀時被當作防衛要塞，後來又被拆除掉部分的建築，將石塊移為他用，之後又曾經作為醫院、互助會等用途，所以競技場可說是被多方破壞，一直到羅馬教皇本尼迪克14世宣稱這裡是神的所在地之後才停止破壞。所以目前所看到的競技場並不是那麼完整，不過也因為經過歲月的洗禮，拍攝時如能抓住這種古蹟歲月之感，能使得競技場的照片更為出色。

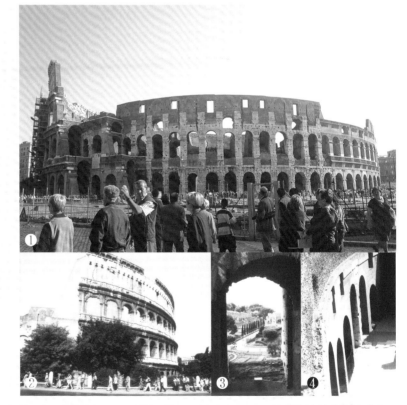

❶圓形的羅馬競技場是旅遊羅馬絕對不能錯過的地標景點　❷用黑白底片可以拍攝出競技場的古老歷史感　❸由競技場內的拱門向外望　❹以前競爭鬥士或猛獸的休息室

030

烏菲茲美術館

最豐富的義大利藝術收藏

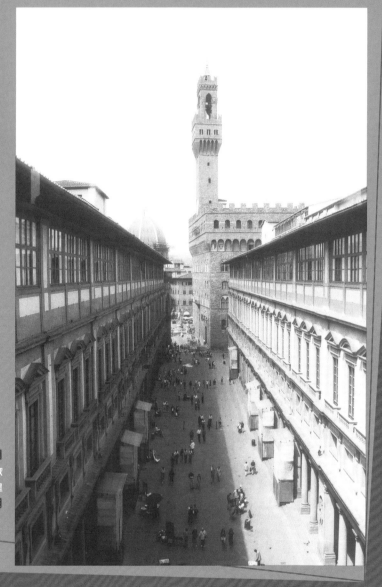

地 Piazzale degli Uffizi, 50122 Firenze。☎
055-238 8651/055-294 883(電話預約3歐
元)。http www.polomuseale.firenze.it。⏰ 星
期二～日08:15～18:50。$ 6,50歐元。交
由中央火車站步行約10分鐘(穿過市中心，
往河邊方向走)

文字‧攝影／吳靜雯

 周 邊 風 景

烏菲茲美術館就座落在亞諾河畔，參觀完美術館後，不妨到亞諾河上的老橋(Ponte
Vecchio)探訪各家精緻的金飾店，每間店家除了有精美的飾品外，也別忘了仔細欣賞各
家店的木製小門及窗戶。而由老橋所觀賞到的河濱風光，更是遊客鏡頭中的熱門景點。

展現出人
體肌肉線
條之美的
雕像

以亞諾河為背景
能呈現出沈穩氣息

烏菲茲美術館獨特的ㄇ字型建築，看似簡單，但如果以亞諾河為背景，由靠近市政廳廣場的角落取景，或由美術館內的橫廊往外拍攝兩翼，卻能照出美術館完美幾何的沉穩氣息，就如館內豐富的藝術作品般，令人回味無窮(如有廣角鏡頭尤佳)。

❶美術館內有許多大師所創作的雕像
❷美術館附近有許多熱鬧的市集與商家
❸佔地廣大的美術館若要全部參觀完可
　得花上好長一段時間
❹美麗的亞諾河傍晚景色

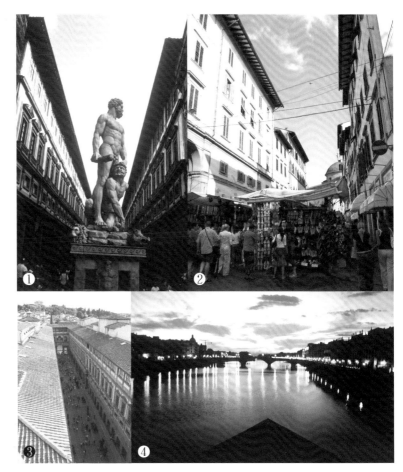

Galleria degli Uffizi

文藝復興的發源地翡冷翠(Fireze)，一個義大利中部的小城，卻是世界藝術重鎮，光是小小的一個城市所擁有的博物館及美術館，就比西班牙一整個國家還多，而在眾多美術館中，又以烏菲茲美術館為首，收藏豐富的義大利藝術，共達4000多件之多，其中包括許多膾炙人口的巨作，像是波提切利(Botticelli)的《春》及《維納斯的誕生》，還有許多文藝術興大師達文西(Leonardo da Vinci)、拉斐爾(Raphael)、米開朗基羅(Michelangelo)、及卡拉瓦喬(Caravaggio)等大師遺留下來的

嘔心瀝血之作。

其實「Uffizi」原意為辦公室，這ㄇ字型的沉穩建築其實是翡冷翠的梅迪奇家族於西元1560年開始興建的翡冷翠公國政務廳，所以由這邊的辦公室其實可以直接穿過老橋上的廊道，直通老橋另一端的彼堤宮，也就是梅迪奇家族的豪華居所。而美術館最初是展示梅迪奇家族的豐富典藏，早在1581年就已開始了美術館的雛型。後來收藏越來越多，再加上文藝復興時期各項藝術的蓬勃發展，館內的展出空間也不斷擴增，其實1960年代時就不斷提出擴建美術館的提

案，但烏菲茲美術館一直是翡冷翠的旅遊重點，所以擴建案也在各方爭議下(真是符合義大利人的性格！)，一直延遲至20世紀才動工，整個擴建過程將於2006完工，屆時遊客就可一次看到800件的精采作品。

在這百花之都(Fireze的原意)中所誕生的文藝復興時期，可說是人類史上最燦爛、最令人感動的時期，而烏菲茲美術館在這方面的豐富收藏，完整呈現這段時期的精華之作，可謂是世界上最獨特的文藝復興殿堂！

031

大笨鐘

倫敦最精準的鐘塔

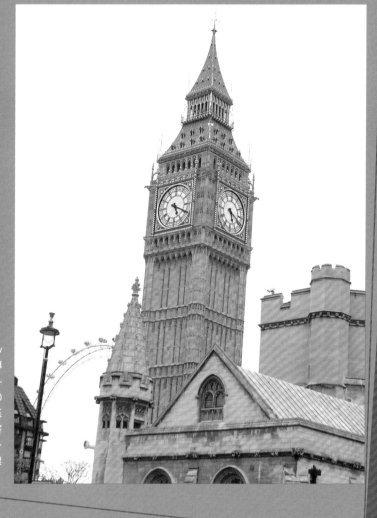

地 入口處St Stephen's Gate(Old及New Palace Yards之間)。☎020-7219 2105/導覽團預訂專線0870-9063 773。http www.parliament.uk。◷ 10月~7月星期一~三14:30~21:30、星期四11:30~19:30、星期五09:30~15:30,議會期間可旁聽:海外遊客導覽團,10月~7月星期五15:30~17:30。$ 免費:導覽團£7、優惠票£5。交 地鐵站Westminster(約5分鐘路程)

文字‧攝影/吳靜雯

周 邊 風 景

大笨鐘周圍可說是倫敦的觀光重點,除了大笨鐘外,當然不可錯過國會大廈,議會進行時,遊客還可進場觀看。此外,國會大廈對面的西敏寺,皇家大事可都在此舉行,寺內還有許多英國名人的紀念碑,相當值得參觀。而如果沿著White Hall往撤法格廣場方向走還會經過富麗堂皇的國宴聽,以及唐寧街10號的首相府邸。

國會大廈對面的西敏寺

英國議事重心——國會大廈(House of Parliament)旁的鐘塔(Clock Tower)，一百多年來一直是倫敦最精準、也象徵著英國政治地位的地標。塔高達96公尺，一般暱稱為「Big Ben(大笨鐘)」。其實這個匿名來自於1858年的鐘樓監造人Benjamin Hall。第一座大鐘鑄於1856年，但次年出現裂痕後，1858年又於白禮拜堂鑄造廠(Whitechapel Foundry)再造一座大鐘，也就是目前所看到的巨鐘。巨鐘重達13,716公斤，高達2公尺。大笨鐘一向以精準度聞名，大鐘的分針相當於雙層巴士的高度，而大鐘是以人工上發條的，所以一百多年來並不需要調整幾次，也一直精準無誤。1976年大整修時，還特別聘請皇家天文學家愛里(G.B. Airy)調整時鐘。每天以電報與格林威治的皇家天文台核對兩次，堅持每一整點的第一響誤差只能在1秒之內。由於這裡是議事中心，英國許多大事都是在這裡決定的。每當議會挑燈夜戰時，大笨鐘也會點起燈來，白天則會升起旗幟。而大笨鐘的鐘聲可一點也不笨，整點時的鐘聲靈感來自劍橋的聖瑪莉教堂，悠揚的鐘聲與「願這個鐘頭的分分秒秒，上帝導我前行，以主之能，佑吾民平安。」詞句相呼應，大笨鐘就這樣世世代代與英國議會一起帶領著大英王國創造章章美麗的歷史詩篇。

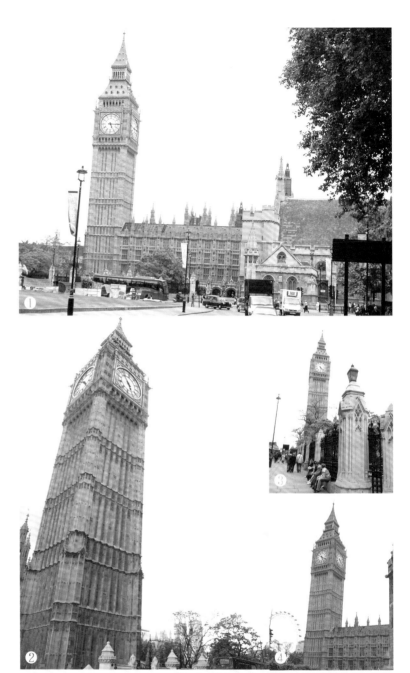

❶位於國會大廈角的大笨鐘
❷倫敦人最驕傲的地標，以光輝燦爛之姿傲視倫敦城
❸天氣變化多端的英國，取景大笨鐘時，最適合與天氣、雲彩相呼應營造出不同的效果
❹大笨鐘與倫敦眼

聳立在薄霧中的鐘塔最有氣氛

議會進行時，大笨鐘會點起燈來，把整個金黃色的鐘面打得金光閃閃，而這樣璀璨的鐘塔，當然是大笨鐘最美的一面。此外，如果能捕捉到霧中聳立的鐘塔，更別具意義，特別能顯出霧都地標的韻味。

032 柏林圍牆

德國歷史的無言見證

地 Friedrichstr. 43 -45。交 乘坐地下鐵U6號線，Kochstrasse站下車。🕘 09:00～22:00。休息日：無休。$ 7.5歐元。

文字・攝影／魏國安

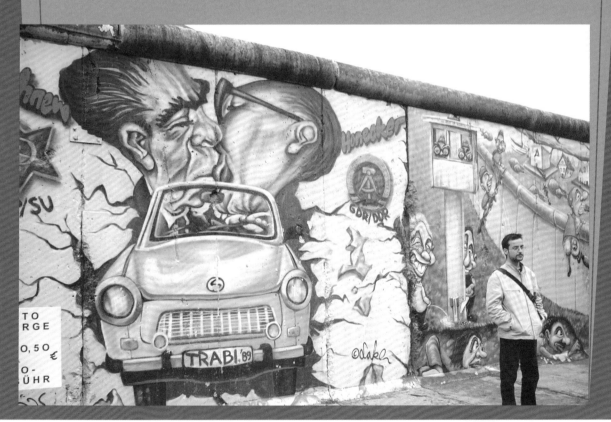

周邊風景

要更深入了解柏林及德國近代歷史的話，到柏林圍牆博物館參觀之餘，千萬別忘記到博物館附近，建築獨特，展示了猶太族歷史的「柏林猶太博物館」（Judisches Museum Berlin），以及記錄了納粹黨在第二次世界大戰時罪行的「Topograhie des Terrors」戶外展覽。

「柏林圍牆博物館」上的牆壁，掛有一面前蘇聯政府的旗幟

英國議事重心——國會大廈(House of Parliament)旁的鐘塔(Clock Tower)，一百多年來一直是倫敦最精準、也象徵著英國政治地位的地標。塔高達96公尺，一般暱稱為「Big Ben(大笨鐘)」。其實這個匿名來自於1858年的鐘樓監造人Benjamin Hall。第一座大鐘鑄於1856年，但次年出現裂痕後，1858年又於白禮拜堂鑄造廠(Whitechapel Foundry)再造一座大鐘，也就是目前所看到的巨鐘。巨鐘重達13,716公斤，高達2公尺。大笨鐘一向以精準度聞名，大鐘的分針相當於雙層巴士的高度，而大鐘是以人工上發條的，所以一百多年來並不需要調整幾次，也一直精準無誤。1976年大整修時，還特別聘請皇家天文學家愛里(G.B. Airy)調整時鐘。每天以電報與格林威治的皇家天文台核對兩次，堅持每一整點的第一響誤差只能在1秒之內。由於這裡是議事中心，英國許多大事都是在這裡決定的。每當議會挑燈夜戰時，大笨鐘也會點起燈來，白天則會升起旗幟。而大笨鐘的鐘聲可一點也不笨，整點時的鐘聲靈感來自劍橋的聖瑪莉教堂，悠揚的鐘聲與「願這個鐘頭的分分秒秒，上帝導我前行，以主之能，佑吾民平安。」詞句相呼應，大笨鐘就這樣世世代代與英國議會一起帶領著大英王國創造章章美麗的歷史詩篇。

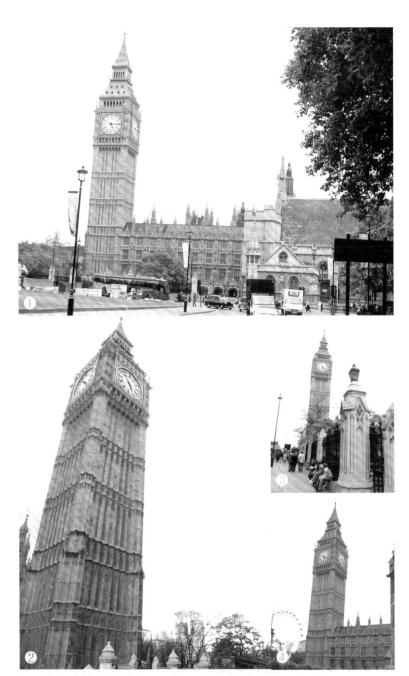

❶位於國會大廈角的大笨鐘
❷倫敦人最驕傲的地標，以光輝燦爛之姿傲視倫敦城
❸天氣變化多端的英國，取景大笨鐘時，最適合與天氣、雲彩相呼應營造出不同的效果
❹大笨鐘與倫敦眼

聳立在薄霧中的鐘塔最有氣氛

議會進行時，大笨鐘會點起燈來，把整個金黃色的鐘面打得金光閃閃，而這樣璀璨的鐘塔，當然是大笨鐘最美的一面。此外，如果能捕捉到霧中聳立的鐘塔，更別具意義，特別能顯出霧都地標的韻味。

032 柏林圍牆

柏林圍牆

德國歷史的無言見證

地 Friedrichstr. 43 -45。交乘坐地下鐵U6號線，Kochstrasse站下車。⏰ 09:00～22:00。休息日：無休。$ 7.5歐元。

文字‧攝影／魏國安

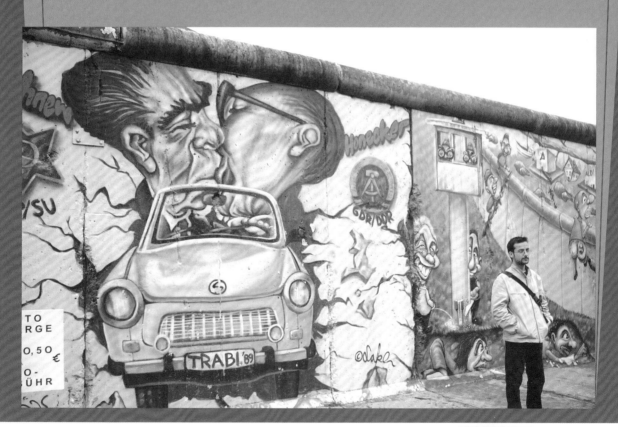

周邊風景

要更深入了解柏林及德國近代歷史的話，到柏林圍牆博物館參觀之餘，千萬別忘記到博物館附近，建築獨特，展示了猶太族歷史的「柏林猶太博物館」（ Judisches Museum Berlin ），以及記錄了納粹黨在第二次世界大戰時罪行的「Topograhie des Terrors」戶外展覽。

「柏林圍牆博物館」上的牆壁，掛有一面前蘇聯政府的旗幟

到柏林旅遊，就先要了解德國的近代歷史，因為德國的近代史發展，與首都柏林有著莫大的關係，而「柏林圍牆」的興建與倒下，就是柏林、以至全德國的歷史轉捩點。柏林圍牆的設計，共有15層防線，其中設有碉堡、瞭望台、圍欄、警報器、鐵絲圍欄，以及水泥牆，還有警犬、警衛駐守，要逃亡，難如登天。不過，在柏林圍牆興建後，還是有5043人成功地逃入西柏林，其中3221人被捉拿，239人死亡，260人受傷。西元1989年，在東德一直增加的國內示威行動下，於11月9日，幾乎整個東德政治局都辭職下台。電視播出了東德人跨越圍牆，逃到西德去，成千上萬的東、西德人民走上街頭，拆毀圍牆。「柏林圍牆」的倒下，不但正式宣佈東、西德的統一，也代表著東西方冷戰的結束。現在來到柏林，看柏林圍牆遺跡，已經是一趟指定的柏林文化歷史旅程，你可以到波茨坦廣場附近的「柏林圍牆博物館」(Haus am Checkpoint Charlie)，以及東火車站附近的「東邊畫廊」(East Side Gallery)。「柏林圍牆博物館」，位處過去美國管轄區與東德的邊界，保留有一座圍牆瞭望臺、一個護衛站，還有一面以4種語言寫出的警告牌，一面印有穿著東德制服的軍人看板，令人不其然的緊張起來。「東邊畫廊」的展覽，由一位蘇格蘭藝術家於1990年開始籌劃。在1300公尺的柏林圍牆遺跡上，展示了來自21個國家，合共118位藝術家的塗鴉作品，其中除描述柏林圍牆倒下的歷史以外，也有宣揚世界和平，人權平等訊息。最接近東火車站的一段圍牆後，有一家紀念品店，還有當時特許通往西柏林的簽證蓋章紀念品，以及一些柏林圍牆的「遺骸」可購買。

❶記錄了納粹黨在二次大戰時罪行的戶外展覽
❷在前東德的邊界上，有一面印上東德軍人的看板
❸東邊畫廊紀念品店的入口
❹「東邊畫廊」的藝術家塗鴉
❺在前東德的邊界上，有一面以四種語言寫出的警告牌

波次坦廣場是主要拍照點

要在一天裡完成，分處兩區的柏林圍牆主題遊，遊客可先到波茨坦廣場一遊，然後緣Niederkirchner街步行10分鐘至Friedric街，繼續遊覽「柏林圍牆博物館」及「柏林猶太博物館」等景點。接著，可以到附近的Kochstrasse地下鐵站，乘車到東火車站(Ost Bhf)，參觀東邊畫廊。

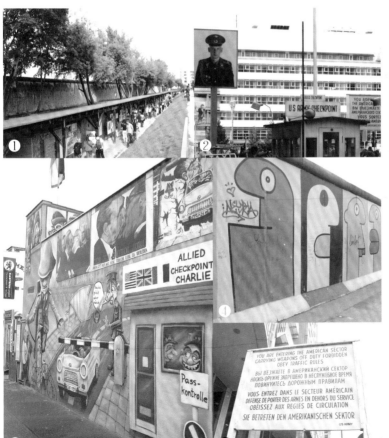

033 維也納市政廳

奧地利的哥德式建築代表

🕐 每週一、三、五下午1點有導覽行程，需預約，一般時間不開放。 @ hanzlei-sti@bue-magwien.gb.at。交 搭地鐵U2在Neues Rathaus站下車，或搭輕軌電車D、J、1、2號在市政廳前下車。

文字・攝影／馬繼康

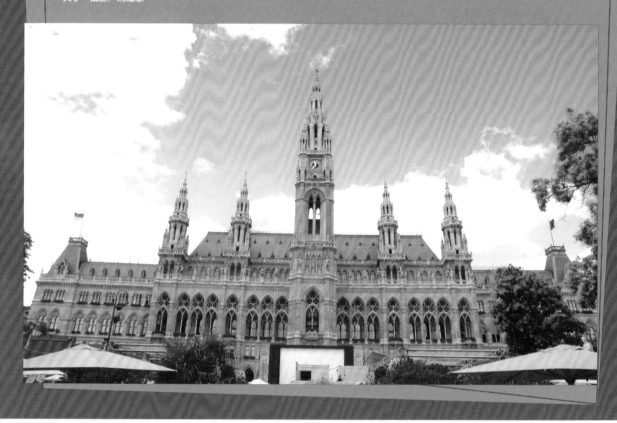

周 邊 風 景

維也納市政廳旁邊週邊可算是藝術文教區，一旁有維也納大學，隔著環城大道的是宮廷劇院，另外，距離約10分鐘腳程的感恩教堂(Votivkirche)，是造訪市政廳之後必定要去的另一著名景點，同樣有哥德式建築尖塔的特色。

距離市政廳約10分
鐘腳程的感恩教堂

維也納的另一座地標建築物是市政廳(Neues Rathaus)。興建於1872年到1883年之間的市政廳，是維也納眾多的哥德式建築之一，但大部分的哥德式建築，都是教堂，而市政廳特別之處，在於其非教堂式的用途。從正面看來，在最高99公尺的尖塔兩邊，各有4座小尖塔，外型比例對稱，同樣給人華麗壯觀的印象。

市政廳的設計者是由德國建築師施密特(Friedrich von Schmidt)操刀，他同時也參與了世界上最高哥德式教堂：科隆大教堂的興建。對他而言，市政廳不過是牛刀小試。

市政廳現在的用途作為市長的辦公地外，也作為維也納國家圖書收藏館及國家檔案庫的所在地。廳前廣大的廣場，一年四季都舉辦各式各樣精采的活動，5月的維也納藝術節，7、8月的音樂電影節，年終的音樂會、聖誕市集，再加上不定時的藝術表演，來到這裡可以享受文藝氣息卻不用花一毛錢，成為市民及觀光客參觀音樂之都的另一項重點。

我到市政廳參觀時，正好碰到音樂電影節的舉辦，戶外的大螢幕每天晚上播放世界各國的電影饗宴，而廣場通往馬路的通道兩旁，有著來自世界各地的美食，想吃什麼就有什麼，在星空下喝著啤酒享用美食，非常的愜意，使得每個夜晚都充滿了濃濃的節日氣氛，也羨慕維也納人享受生活的情趣。

在宮廷劇院前可拍攝全貌

若是使用一般的相機，拍攝市政廳正面全景的最好位置要退到維也納的環狀道路邊，也就是宮廷劇院(Burgtheater)前，才能容納的下這龐大的建築，當然使用的鏡頭愈廣角，你就可以再靠近市政廳一點。

❶想要拍攝正面的角度，最好能退後一些或是使用廣角鏡頭
❷市政廳外觀的窗戶，也充滿了許多細緻的裝飾
❸拍攝拱廊時，可利用光線與陰影的感覺來表現
❹拱廊上大型的復古造型吊燈

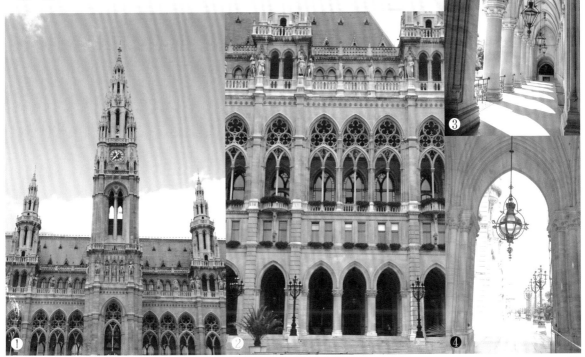

034 聖彼得堡冬宮

聖彼得堡冬宮

俄羅斯巴洛克建築代表作

地 Дворцвая нб.34。 📞311-3420。 $ 350P(包括冬宮、小愛爾米塔什博物館、新&舊愛爾米塔什博物館)，攝影100P，錄影260P。🕐 星期二~六10:30~18:00、星期日及假日10:30~17:00。休館：星期一。交 搭乘地下鐵在Гостиный Двор站下車，或搭乘無軌電車5、7、10、22號在涅夫斯基大道下車，再步行約10分。

文字‧攝影／王瑤琴

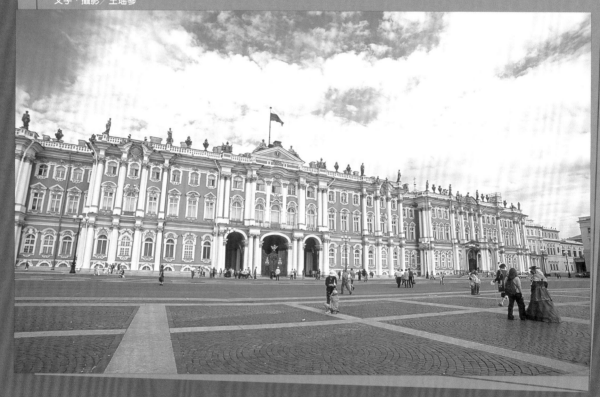

周邊風景

冬宮周遭有宮殿廣場、凱旋門、涅夫斯基大道和涅瓦河……等，可以搭乘出租馬車，瀏覽此地風光。

位於宮殿廣場的舊參謀總部，外觀為半圓形，是一座黃白相間的建築物，旁邊的凱旋門雕飾有勝利女神駕駛著六匹馬拖曳的戰車，是為了紀念拿破崙戰爭的勝利而建。

冬宮前可搭乘出租馬車，瀏覽周邊風光

冬宮位於涅瓦河左岸，是聖彼得堡最著名的觀光景點。冬宮外觀由綠色、白色、金色柔和構成，正面三角楣裝飾著176尊希臘神話雕像以及昔日俄國皇室徽章，堪稱俄羅斯巴洛克建築傑作。

冬宮並非一棟宮殿，而是由側翼、小愛爾米塔什(Ermitazh)、新與舊愛爾米塔什博物館、劇院等5座建築物組成，裡面約有1050個房間、120座樓梯、2千多扇窗戶，於1990年被聯合國教科文組織列為世界遺產。

愛爾米塔什(Ermitazh)法文的意思是「隱士廬」，冬宮——愛爾米塔什博物館和美國大都會博物館、法國羅浮宮並列世界3大博物館，裡面收藏約有3百多萬件文物和珍寶。

在冬宮——愛爾米塔什博物館最值得參觀的是位於西洋美術室的珍貴畫作，尤其是達文西繪製的「班瓦聖母The Benois Madonna」、「利塔聖母The Litta Madonna」、拉斐爾繪製的「聖家族」……等，更不容錯過。

在冬宮，除了欣賞俄國皇室收藏的珍品和名畫之外，內部的廳室、階梯或雕飾也是參觀重點，值得仔細瀏覽。例如具有華麗巴洛克風的大使樓梯(Ambassador's Staircase)、小愛爾米塔什館的閣樓(The Pavilion Hall)、佈滿燦爛雕飾的金色會客室(Gold Drawing Room)、屬於歐洲風格的白廳(White Hall)、孔雀石廳(The Malachite Room)，以及模仿梵蒂岡博物館所建的拉斐爾涼廊(The Raphael Loggias)……等等。

站在宮殿廣場 可捕捉全景

拍攝冬宮的全景，最佳位置是站在宮殿廣場，可以亞歷山大柱或凱旋門為前景，襯托出此建築之美。

除此之外，我最喜歡的內景是通往二樓的大使階梯，尤其是裝飾於牆壁及天花板周遭的壁畫與雕刻，具有女性般的優雅氣質。另外一間金色會客室，可利用超廣角鏡頭、表現金碧輝煌的氣勢；以長鏡頭特寫細部，又可將精緻的雕飾或彩繪，清晰地捕捉入鏡。

❶從涅瓦河對岸眺望冬宮
❷以白色、綠色和金色構成的冬宮，看起來相當典雅
❸館內有許多金碧輝煌的展示品
❹館內的房間裝潢非常華麗卻又細緻
❺西洋美術市內有許多珍貴的畫作
❻佈滿燦爛雕飾的大使樓梯
❼冬宮豪華卻又細緻的內部

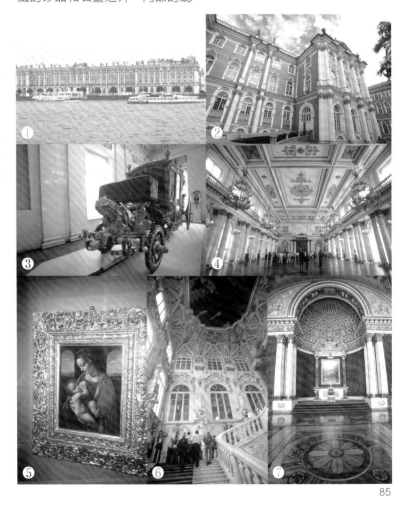

035 華盛頓國會大廈

美國民意的最高殿堂

地 Capitol Hill, Washington, DC 。 ☎ +1-202-225-6827 。⊙ 週一至週六 9:00 AM to 4:30 PM；周日及感恩節、耶誕節不開放。
(僅開放內部團體導覽，每團限額 40 人)。 $ 免費。

文字‧攝影／許哲齊

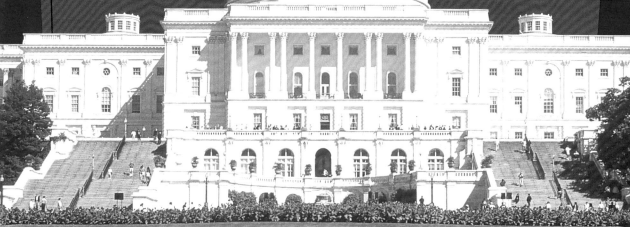
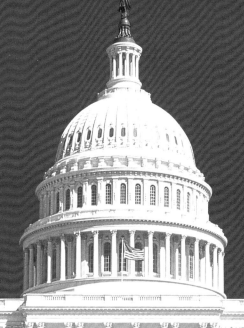

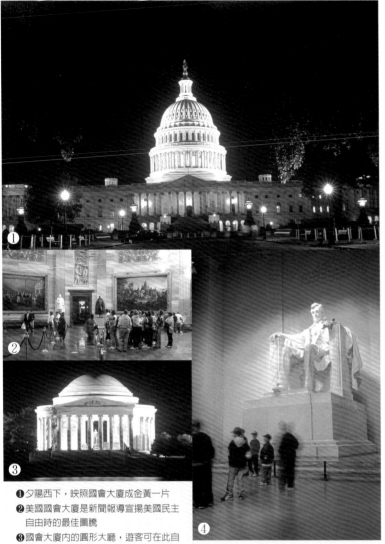

① 夕陽西下，映照國會大廈成金黃一片
② 美國國會大廈是新聞報導宣揚美國民主
　 自由時的最佳圖騰
③ 國會大廈內的圓形大廳，遊客可在此自
　 由參觀
④ 國會大廈內的林肯雕像

西北方45度角拍攝最具張力

若要拍攝美國國會大廈正面的全景照，在前方草皮區是很好的選擇。但若想拍出雄偉的氣勢，則建議下午1、2點時，由西北方45度角，即馬里蘭大道(Maryland Ave.)方向靠近階梯處來取景，畫面會更有張力。

周 邊 風 景

由美國國會大廈望向華盛頓紀念碑，其間兩側即是史密斯松恩協會所擁有的博物館群，包括航太博物館、美國歷史博物館、美術館、自然史博物館等，都很值得一遊！離開美國國會大廈所在的The Mall，往北約十來分鐘的車程，就可抵達建於山坡上的喬治城，這裡的喬治城大學(Georgetown University)成立西元1789年，是全美最古老和最大的基督教大學。

不知你有沒有注意過美金50元鈔票的背面，那圓頂雄偉的建築即是美國國會大廈(U.S. Capitol)，這座象徵美國民主自由的白色圖騰就屹立在華盛頓DC特區The Mall的一端。

這座美國民意代表為民喉舌的最高殿堂，是在西元1851年由查爾斯沃特(Charles Walter)及蒙哥馬利梅格(Montgomery Meigs)所設計建造。南北戰爭時，國會大廈尚未完工，就先用來收容和照顧傷兵用，當時的林肯總統主張國會大廈的建造猶如聯邦必須堅持下去，使得興建工程在戰爭期間未曾停頓。

美國國會大廈大概是許多電影電視媒體中出現率最高的建築物，因為只要扯到美國政府，這裡一定會被帶上幾個鏡頭。它更是新聞報導的最愛，國會大廈階梯前的水泥地上，常可見到舉著各種不同訴求標語的抗議人士，大概也是著眼於這裡的高曝光度吧！

愈靠近國會大廈，愈會感覺到它的規模恢弘，由國會大廈正面兩邊的階梯上到中段的平台，可看到遠方的華盛頓紀念碑及其後一直線上的林肯紀念堂。在外面欣賞國會大廈不過癮，還可繞到後方入內參觀，也可進到議事廳內旁聽國會議事的進行。

036 紐約中央車站

穿越時空的驛站

地 地鐵4、5、6、7、S到42街中央車站。 ⏱ 紐約運輸博物館：星期一～五08:00～20:00；星期六、日10:00～18:00。 $ 免費入場。 📞 (212) 878-0106。 http www.transitmuseumstore.com

文字·攝影／張懿文

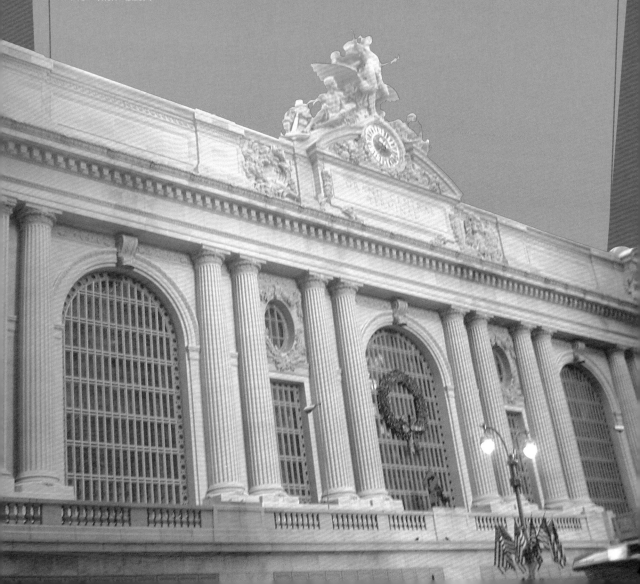

以廣角鏡頭
從對街斜對角來拍攝

　　中央車站的建築頗為雄偉，因此不太容易拍攝到全景，建議不妨採用廣角鏡頭，站在中間入口處對面的斜對角街頭上來取景，不過這條42街常常都是車潮眾多的景像，很難拍到比較乾淨的畫面。

❶每天都是人來人往景象 ❸挑高的大廳就算人潮很
　的車站大廳　　　　　　　多，也不會顯得太過擁
❷中央車站的大門入口處　　擠
　上方有座精緻的雕像時 ❹大廳內的拱頂裝飾有守
　鐘　　　　　　　　　　　護旅人的12星座圖案

中央火車站位於交通繁忙的樞紐之地，週邊經常都是車水馬龍、人來人往的景象，就算不搭火車，這裡也成為許多遊客的參觀景點，其中位於中央車站一樓的紐約運輸博物館(New York Transit Museum)雖然十分迷你，不過對於紐約地鐵歷史有興趣的人，還是可以進來瞧瞧，順便帶個紐約地鐵泰迪熊回家當紀念品。

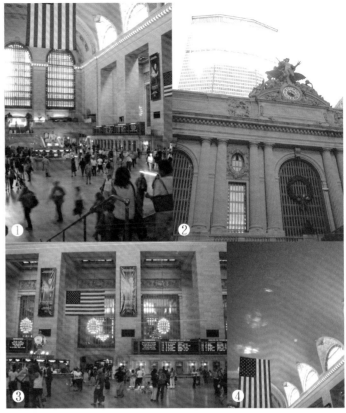

　　位於交通樞紐的紐約，每天都有數十萬計的乘客進出，其中「賓州車站」(Penn Station)及中央車站(Grand Central Terminal)肩負了通勤的重任，前者在都市計畫中重建後，早已不見當年的風采，而後者則在美國前總統夫人賈桂琳甘乃迪(Jacqueline Kennedy Onasis)等人的呼籲下，在西元1960年代中期就將中央車站以地標的概念完整保存了下來。但是歷經風霜的中央車站在70、80年代已經殘破不堪，在前後20年間投入了近8億美金經費整建後，建於1913年的中央車站才又以嶄新的面貌迎接旅人。

　　在眾多整建計畫裡，大廳拱頂的修建最為令人矚目。走進中央車站的大廳，除了行色匆匆的旅人外，還有此起彼落的閃光燈對準了頭上的一片星空，雙魚座、人馬座、天秤座等12星座守護著旅人平安到站。每逢耶誕、新年假期，星空會有雷射音樂秀，令人彷彿置身天文館而非車站。

　　在仰望星空之際，如果被擦身而過的紐約客撞個滿懷可別太在意，中央車站是Metro North的終點站，每天有15萬左右的通勤者搭著Metro North進出紐約市及紐約州、康乃迪克州等。

　　就算沒打算搭車，中央車站的「商店街」及「美食街」還是可以讓遊人逗留好一會兒。地下一樓的「美食街」聚集了紐奧良風味的Two Boots Pizza、號稱紐約第一好吃的Junior's起司蛋糕等，其中又以供應新鮮牡蠣、蛤蜊濃湯等海鮮的Oyster Bar名氣最為響亮，知名度不亞於中央車站呢。如果想來一頓牛排大餐，一樓大廳上方的邁可喬登牛排館(Michael Jordan Steakhouse)是另一個選擇。

　　想對中央車站做更深入瞭解的話，每個星期三中午12:30有免費的導覽，在一樓大廳的詢問處(Information Booth)前集合，每個星期五中午12:30的免費導覽則在中央車站正門對面的惠特尼(Whitney Museum)美術館Altria分館集合，全程約90分鐘。

037 古水塔

勾起芝加哥人回憶的地標

地 North Michigan Avenue與East Chicago Street交界。 交 CTA地鐵Chicago站；CTA公車3、10、66、143、144、145、146、147、
151。 ⏱ 市立藝廊與遊客中心的開放時間為每日07:30～19:00，休館日為新年、感恩節與聖誕節。

文字‧攝影／林云也

周 邊 風 景

古水塔坐落於曼麗芬大道的最精華地段，附近百貨公司與名牌精品齊聚，雅痞族吃喝玩
樂的天堂──洛許街 Rush Street也近在咫尺。當代藝術展覽館(Museum of
Contemporary Art)位於抽水站東邊，漢卡克中心(John Hancock Center)與知名空中餐
廳The Signature Room & Lounge則位於其北邊。

餐廳與酒吧是雅痞族聚會狂歡的
場所

走在車水馬龍的芝加哥曼麗芬大道(Magnificent Mile)，馬路上光鮮亮麗的俊男美女是迷人的，櫥窗裡的時尚奢華是誘人的，而坐落於芝加哥街(Chicago Street)、宛若迷你城堡的古水塔是引人回憶的。

興建於西元1867～1869年的古水塔與東邊的抽水站是改善芝城飲用水的大功臣。在那之前，水龍頭出水量細小不說，品質還奇差無比，屠宰場、製革廠、甚至是墓地排出的廢水全都進入飲用水系統，不但百味雜陳還成為致病的禍源。工程師伊歷斯·契斯柏(Ellis S. Chesbrough)在不被看好的情況下成功地自密西根湖湖底引入乾淨水源，而建築師威廉·波靈頓(William W. Boyington)則賦予抽水站與平衡水壓的水塔一個哥德復興式(Gothic Revival)造型：石灰岩建材意外地讓它們逃過1871年的芝加哥大火，成為廢墟殘骸中唯一屹立不搖的公共建物。

古水塔於西元1971年被列入芝加哥市級古蹟。芝城人視它為都市工程躍進與城市歷劫重生的表徵；因它的存在，過往的篳路藍縷將永銘人心。

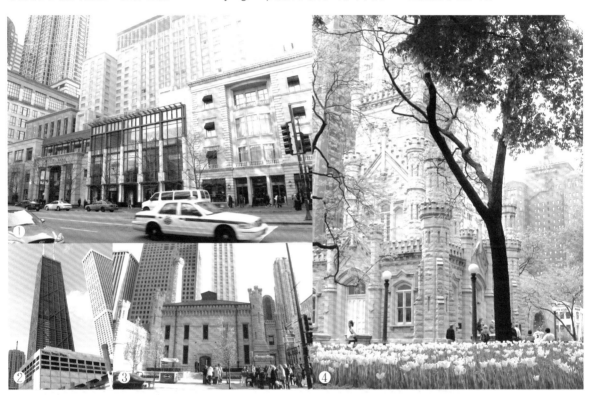

從3個不同角度欣賞古水塔

芝加哥市政府於古水塔與抽水站內分別設有市立藝廊與遊客中心(內有餐飲部)，是旅行途中休息、蒐集資訊、準備再出發的充電補給站。

想要一窺古水塔與抽水站的全貌嗎？3個地點任君選擇。首選為書店Border's的2樓(免費)，再來是當代藝術展覽館的入口階梯(免費)，最後，假如你下榻古水塔西邊的五星級旅館Part Hyatt Chicago，或者到其內的餐廳NoMi用餐，也可以慢慢品味喔。

❶ 車水馬龍的曼麗芬大道
❷ 古水塔附近高樓林立，其中最有名的非漢卡克中心莫屬
❸ 抽水站內尚保留著抽水設備，大樓東側另設有遊客中心
❹ 古水塔是芝加哥都市工程邁進與城市浴火重生的表徵。圖為春季鬱金香盛開的美景

038

萬里長城

全世界最大的防禦工程

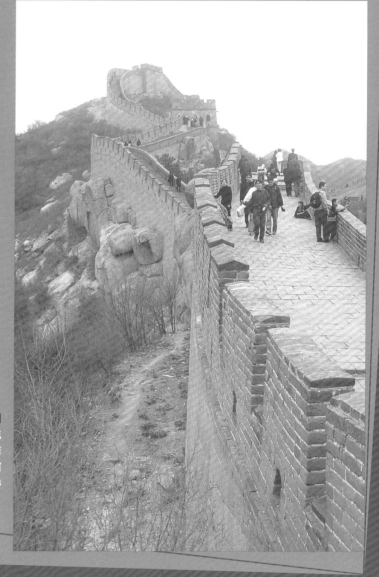

地 位於北京西北軍都山的崇山峻嶺中。 **⏱**
全年開放。 **交** 可搭乘前門箭樓發車的旅遊汽
車「遊一路」，營運時間6:00～23:30 或搭
長途汽車919，搭車地點為「德勝門」，營運
時間6:00～18:30。 **$** 淡季(自11月～翌年3
月)60元、旺季(自4月～10月)80元。

文字・攝影／馬繼康

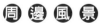 周 邊 風 景

八達嶺長城在北京郊區，通常是由北京出發一天的來回行程，所以參觀完長城，北京城更是不能不逛。從紫禁城、頤和
園、天壇等著名古蹟，到現代的王府井大街，北京以多樣的面貌等待遊人發掘。而2008年即將在北京舉辦的奧運，更
讓北京動了起來，隨時讓人驚艷這座歷史古城的全新面貌。

據說美國第一個登陸月球的太空人阿姆斯壯說，從太空看地球最清楚的兩項人造工程，一是荷蘭的填海造地，另一個就是中國的萬里長城了。雖然後來證實這只是誤傳，但當親眼見到這條彷彿巨龍背脊的城牆時，心中所湧現的念頭，除了讚嘆，還是讚嘆。

這座全世界最大的軍事防禦工程，不僅是世界7大奇景之一，也被聯合國教科文組織列入世界遺產的名單中，世界各國領袖或名人來到中國，都一定到此一遊。也許是受到毛澤東主席當年登上長城所說的「不上長城非好漢」這句話的影響，每個來到長城的遊客，面對陡峭的樓梯，都不服輸的使勁吃奶力量往上爬，除了為自己爭一口氣，也為了能夠有更好的展望，占據高點拍攝長城，更能拍出龍蟠虎踞的氣勢。

沿著階梯來到途中的烽火台，從窗口往下望，城牆沿著山脈稜線建造，驚險陡峭的山崖本就易守難攻，再加上高大城牆屏障，為中原千百年的和平繁榮提供了堅強後盾。古代戰士在此守禦兵家必爭之地，維護京畿的安全，想必也是相當辛苦吧！

長城最早是由秦始皇在西元前221年開始修築，將戰國時期秦、燕、趙原來的防衛牆連接起來，前後歷時10年，為的是抵擋北方遊牧民族的侵犯。之後歷朝

各代，依據軍事需求各有整修。今日看到的長城城牆，大多是明代遺跡。

長城號稱「萬里」，西至嘉裕關，東至山海關，但許多長城的古城牆都已隨著歲月侵蝕損毀甚

至消失，目前保存最好的當屬八達嶺，但同樣也面臨遊人過多所帶來的破壞。長城不僅是北京的地標，更是中國的象徵與代表符號，有其不可磨滅的地位。

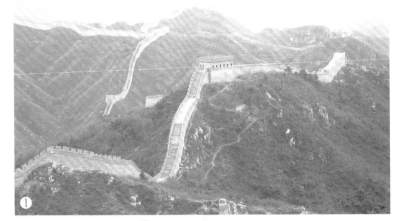

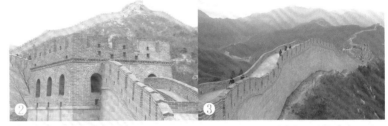

登高拍攝
龍蟠虎踞之姿

要拍攝長城最佳的位置，選擇高處絕對是不二法門，龍蟠虎踞的景象才能全覽，看準一個最高的烽火台往上走，爬得愈高也有愈好的風景等著你來欣賞。

❶放眼望去綿延不絕的萬里長城
❷在長城上，每隔一段距離就會有一座像這樣的堡壘
❸看著往前延伸的長城，讓人忍不住欽佩當年的人定勝天的毅力
❹從堡壘的拱形窗口拍攝也是一個頗特別的角度

039 大三巴牌坊

登澳門必訪的八景首選

地 位於大三巴街。 交 若從議事亭前地，步行經過板樟堂街，然後轉入大三巴街，便可看見牌坊聳立於前。 $ 免費。 http

http://www.macautourism.gov.mo/index_cn.phtml

文字‧攝影／陳之涵

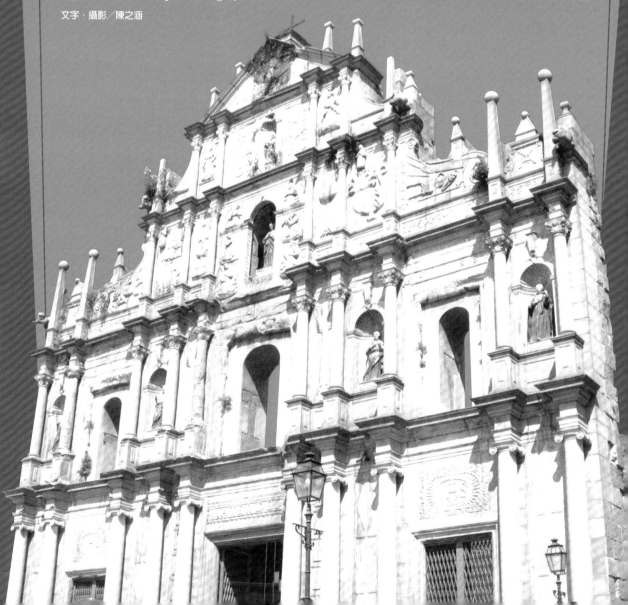

大三巴牌坊是「澳門八景」之一，位於砲台山下，旁邊坐落著澳門博物館和大砲台，是澳門最知名的歷史地標。提起牌坊的起源，這兒乃是於1602年興建的聖保祿大教堂之部份建築，當初教堂由3個殿堂組合而成，由中國和日本的工匠總共歷時8年建造完工，是天主教在東南亞的重要傳教中心，後來耶穌會被迫驅離澳門，教堂一度淪為軍營；聖保羅教堂的坎坷命運更先後經歷3次大火，1835年10月26日的第三次大火後，幾乎焚毀整棟教堂建築，於是僅存教堂正門的大牆迄今，這座牌坊被稱為「大三巴」的緣故，主要因為教堂英文名稱的譯音沿用而來。

揉合歐洲文藝復興時期和東方的傳統風貌，精湛的工藝技術讓牌坊上的浮雕深具內涵，也洋溢著典雅古樸的氛圍，仔細觀察整個大三巴細部結構，可說是緊緊環扣著耶穌基督的淵源典故而發展。不論頂端高聳的十字架、銅鴿下面的聖嬰、被天使和鮮花包圍的聖母、被釘在十字架上受難時的耶穌、船隻在聖母引導下通過罪惡海洋的海星之母等圖案，彷彿就像閱讀一本聖經史詩，飄散著濃郁的宗教氣息；至於大三巴牌坊連接著68級石階，位於下方的平台廣場轟立著紀念雕像，同時也是舉辦國際音樂節或是特殊節慶表演的活動場地，讓牌坊具有現代化的多樣功能。

❶大三巴牌坊上有許多精緻的雕刻花紋與雕像
❷站在樓梯下方取景可以雕像作為前景
❸西方與雕像並座形成有趣的對比

站在樓梯下方以廣角鏡頭取景才能拍出氣勢

牌坊儼然已成為澳門的永恆代表，也是旅客的必遊之地，沒來到此，枉費來澳門一遭！尤其從清晨到夜晚的大三巴牌坊，經常擠滿來自海內外的觀光團客和自助行旅客，通常想要拍攝牌坊全景必須準備廣角鏡頭，或是盡量往樓梯下方找尋最佳角度，才能取得牌坊和人物的雄偉全景；另外，由於牌坊廣場四周也有許多小巷弄，專賣一些中式傢俬和古董，若有多餘時間的人不妨前往走走逛逛，趁機感受澳門小而美的古樸風貌。

周 邊 風 景

由包括大三巴牌坊、盧家大屋、玫瑰堂、哪吒廟、舊城牆遺址等在內的12處歷史建築所組成之「澳門歷史建築群」，已於2005年通過聯合國教科文組織的申請，正式列入世界文化遺產的行列，因此除了遊賞和與牌坊合照之外，當然別忘記行走於這一帶古意盎然的歷史城區，拜訪澳門這珍貴的文化保護遺產，進行一趟具有采風意義的散步路線。

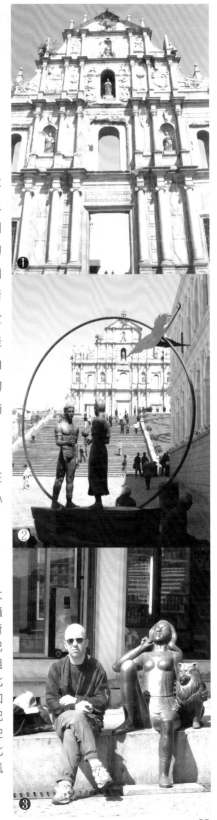

040 孟買印度門

迎接各國貴賓的印象之門

地 孟買可拉巴(Colaba)區。 交 可在孟買維多利亞火車站搭乘往可拉巴區的巴士前往。 ⏰ 全天可參觀。 $ 免費。

文字・攝影／馬繼康

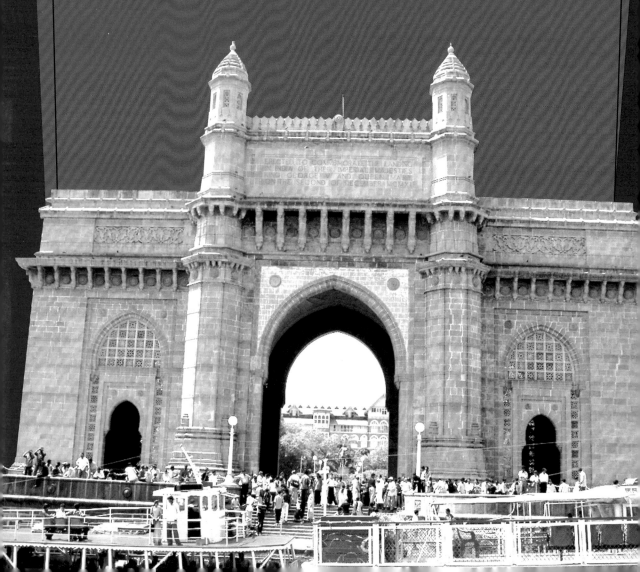

孟買位於印度西部，瀕臨阿拉伯海，是印度最重要的經濟中心與天然良港，同時也是電影業中心，在全球僅次於日本東京，是人口第二多的城市。

孟買原來只是7個小島所組成的沼澤地，原本占有的葡萄牙人更把它當作公主下嫁給英王的嫁妝。從17世紀末期開始，孟買在英國人的經營下，才開始有了今天的面貌，到今天也才不過300多年的歷史，而歐洲英式建築的風格充滿城中，是這個城市的最大特徵。

在這些建築之中，最具城市代表性的當屬位於Colaba的印度門(Gateway of India)，也是全城最具殖民色彩的建築。這座使用黃色玄武岩興建的建築，乃是為了迎接英王喬治五世和瑪麗皇后於西元1911年訪問印度而建，穹頂式的拱門正對著孟買海灣，建築設計也同時融合了印度和波斯文化的特色，外型與法國凱旋門極為相似，頂端有4座26公尺高的塔樓，如今已成為孟買象徵及迎接各國貴賓的重要場地。

印度門旁邊便是富麗堂皇的泰姬瑪哈大飯店，是孟買屬一屬二的五星級飯店，約和印度門建於同時期的西元1903年，裡頭的陳設讓人覺得似乎不像在印度，直到看到印度侍者才回過神來。較高的新大樓和旁邊的舊大樓在視覺上並無突兀之處，算是搭配的相當和諧。

❶ 清晨印度門旁的漁港充滿活力朝氣
❷ 印度門的建築風格融合了伊斯蘭及西方建築的精華
❸ 印度門及泰姬瑪哈飯店矗立在港邊，成為顯眼的地標

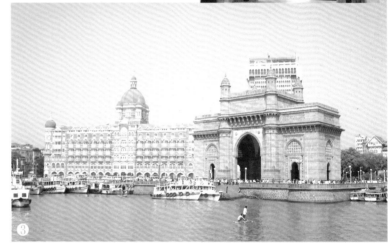

從海面望去最能感受氣勢

觀看印度門和泰姬瑪哈飯店最好的角度是從海面上，印度門前便是阿波羅碼頭，是要前去愛莉芬塔(Elephanta)石窟的搭船地，在船上回頭望這兩棟建築，氣勢最是恢弘；而且強力建議在早上前去，因為印度門朝東，早上的光線是順光，可以拍攝出好照片，若是下午才去，逆光的情形下，想拍出好照片便有點困難了。

周邊風景

從印度門旁的碼頭，只要搭船9公里，便可來到在孟買灣上的愛莉芬塔島，島上有座遊岩壁挖鑿出的石窟寺廟，裡頭精緻的印度教雕刻，被聯合國教科文組織在1984年列名為世界文化遺產。船班班次相當頻繁，來回票價100盧比，約2美元，相當便宜，值得一訪。

愛莉芬塔(Elephanta)石窟有著印度教石窟雕刻精品。

The Pyramids of Giza

041 吉薩金字塔群

現代科技也無解的謎

地 金字塔大道(Pyramids Rd.)，開羅南邊約12公里處、尼羅河西岸。 交 在開羅考古博物館附近搭乘357號公車，在Midaan Giza搭乘333號公車；或搭計程車大約30分鐘，車資約15～20埃磅。 $ 入門費20LE、參觀大金字塔內部100LE(每天僅售300張，上午和下午各售150張)；卡夫雷金字塔內部20LE、攝影費10LE。 ⏰ 夏季7:00～19:00、冬季8:30～16:00。

文字‧攝影／王瑤琴

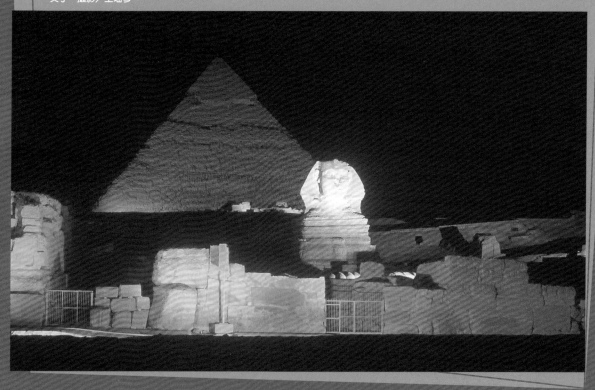

周邊風景

吉薩金字塔周遭是廣大的沙漠，但是通往吉薩的金字塔大道，兩旁卻屹立著許多酒吧和旅館，因此也成為觀光客聚集的主要地區。其中有一家五星級的孟納屋飯店(Mena House Oberoi)，由西元1869年興建的宮殿改建而成，內部佈滿鍍金雕飾，充滿奢華氣息。

從這家豪華的飯店內就可欣賞到吉薩金字塔

埃及最具代表性的景觀是金字塔，目前埃及已出土的金字塔約有80座，以首都開羅南邊的吉薩金字塔最具代表，被譽為古代世界7大奇蹟之一，於西元1979年被聯合國教科文組織列為世界遺產。

吉薩金字塔由3座大小金字塔組成，屬於祖孫三代的陵墓。其中規模最大的是祖父級的古夫(Khufu或Cheops)金字塔，又稱為大金字塔(Great Pyramid)，中間是他的兒子卡夫雷(Khafre或Chephren)金字塔，最小一座是孫子孟卡拉(Menkaure或Mycerinus)金字塔，此外還有6座小型的后妃金字塔。

吉薩金字塔建於埃及第四王朝時期，大約西元前2625～2510年間，以古夫金字塔建造時間為最早，樣式呈四角錐形，高度約等於現在的40幾層樓，由石灰岩與部分花崗岩塊堆砌而成。

進入古夫金字塔內部，必須沿著一條裝設樑托的大廊道往上走；金字塔中心是法老王墓室，裡面放置有一座空石棺，四周由巨型花崗岩牆壁包圍著。

另外，卡夫雷金字塔因所在位置較高，塔頂又比較完整，所以看來顯得較為尖聳。此金字塔前側有一尊獅身人面(Sphinx)雕像，據說是依照卡夫雷王的原型雕塑而成，由於長年受到鹽害與強風侵襲，所以頭像的鼻子、鬍子都崩塌了，風化程度愈來愈嚴重。

金字塔建造目的是為了幫助法老王升天，據說金字塔的造型就像太陽，代表法老王升天後與太陽神合而為一。由於金字塔建築太宏偉、工程太艱鉅了，因此有人不相信這是出自人類之手，甚至認為與外星人有關。

無論如何，古埃及人所創造的金字塔，不僅是埃及最偉大的建築古蹟，亦是全球人類的寶貴資產。

❶欣賞吉薩金字塔的日落，最佳角度位於高速公路上
❷金字塔內部中心為法老王墓室，必須沿著狹長的通道走進去
❸獅身人面雕像歷經強風和鹽害侵襲，風化程度愈見明顯
❹古夫金字塔建造歷史最為古老，規模亦最大
❺金字塔前的獅身人像，吸引來自全球的遊客到此參觀
❻騎駱駝參觀三座金字塔，可從不同角度欣賞建築風朵

從高速公路上
可拍攝到最佳角度

從遠處觀賞吉薩金字塔，就好像從沙漠中隆起的金黃砂丘，但是走近一看，才發現金字塔的規模與雄偉之程度，遠超過我的想像。

拍攝吉薩金字塔的全景，無論站在任何角度都讓我覺得畫面太過鬆散，於是我在當地人的建議之下，驅車前往高速公路；這條公路不僅行駛有汽車、也有騎腳踏車或驢子的埃及人，而且沿途都可看見落日映照著三座金字塔，堪稱最佳拍照位置。

042 但尼丁火車站

宛如薑餅屋可愛卻又細緻典雅

地 Anzac Square Dunedin, New Zealand。 📞 +64 3 477 4449。 🕐 週一～週五8:00～17:00；週六及假日9:00～14:30(10～3月)、9:00～14:00(4月～9月)。 $ 免費

文字‧攝影／許哲齊

從右側方遠處拍攝
能呈現整體美

　　由於此車站並非採對稱方式設計，拍攝外觀時最好要退後到外圍車道的一邊，才能呈現整體的美感。或者由右側方形塔樓那邊的車道，略帶角度來構圖。而且千萬不要放過車站內部的裝潢，記得使用腳架。

❶從但尼丁車站出發的泰伊峽觀光古董列車
❷車站內部的精緻雕飾
❸沒有車班時，月台空蕩無人
❹有如童話故事造型的「薑餅」車站

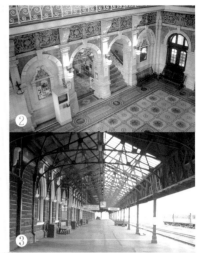

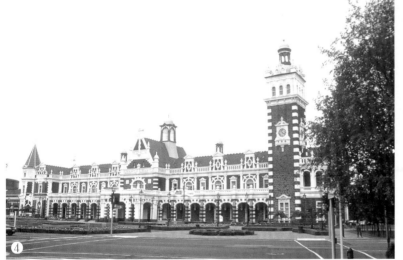

周 邊 風 景

但尼丁的市中心不算太大，由火車站步行前往人潮聚集的八角廣場只需10分鐘左右。另外第一教堂(First Church)跟奧塔哥殖民博物館(Otago Settlers Museum)也都在5分鐘腳程的範圍內。

鄰近車站的八角廣場周圍的聖保羅大教堂

　　紐西蘭南島第二大城——但尼丁(Dunedin)，常被比做「南半球的愛丁堡」或稱為「維多利亞城」，原因是市區內留有許多華麗的維多利亞式建築及精緻的愛德華式建築。而其中一幢全紐西蘭最卓越獨特且享有盛名的石造建築、同時也是但尼丁最具代表性的地標建築即是但尼丁火車站(Dunedin Railway Station)。

　　但尼丁火車站建於西元1904～1906年，設計師喬治·特魯普(George Troup)利用當地盛產的沙岩為建材，融合文藝復興風格的設計式樣建造而成。車站外觀最顯眼的是右側高37公尺、三面鑲有大鐘的方形塔，而拱形柱廊、紅瓦、綠牆，在在泛出迷人的古典風貌，整體看來氣派非凡，再加上白色石塊框飾，讓這座建築有如薑餅屋一般，不但另外有「薑餅」車站的暱稱，也讓設計師贏得了勳爵的地位與「薑餅喬治」的綽號。除了外觀外，車站內部亦相當有可看性。一樓大廳的地板上嵌有精緻的義大利式馬賽克磁磚地板及精細雕琢的壁飾，二樓還裝潢有一片火車圖樣的彩繪玻璃，營造出與其他車站截然不同的採光。

　　此車站一直是但尼丁具代表性的建築之一，也是全紐西蘭最美麗的車站。不過，如今這個車站一天只有兩班行駛於但尼丁與普克蘭吉(Pukerangi)之間的泰伊峽谷鐵道(Taieri Gorge Railway)的骨董火車會載客前來，觀光客往往比當地乘客多上許多。

043 弗林德斯街火車站

墨爾本的最佳相約地點

地 墨爾本市中心。交 墨爾本市區火車站。◷ 全天可參觀。$ 免費。

文字・攝影／黎惠蓉

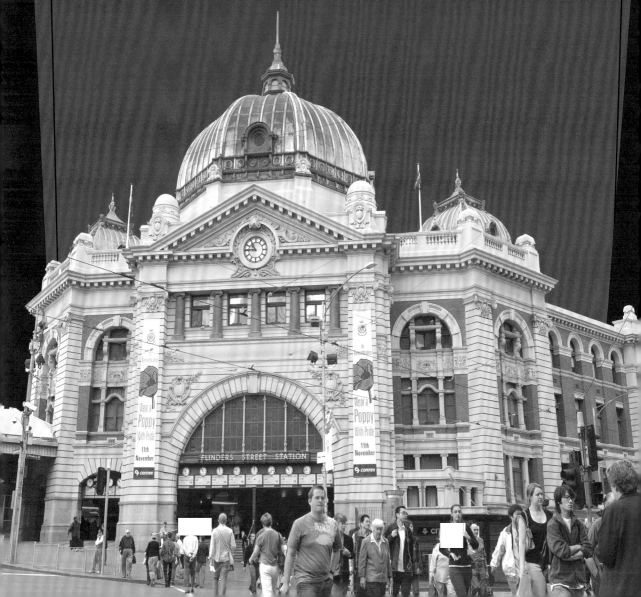

「車站大鐘下見面！」這句話，墨爾本人說；外地人也說；百年前的人說；現代的人也這麼說。

這個大鐘，就在弗林德斯街火車站青銅圓頂的大門之上，自從西元1910年車站建成之後，這裡成了親友碰面、情人話別的地點。火車來來去去，墨爾本近郊小鎮的居民搭火車來城裡上下班、採購；外地人乘火車往來墨爾本旅遊觀光，都得經過火車站，等於是墨爾本城市的出入口。

大門頂有一排鐘最引人注目，上面各寫著墨爾本市郊的地名，且每個鐘的指針都停在不同時刻，是從前標示班車時刻與上車月台的鐘，但現在已成了古董，由數字型的電子鐘代勞。

西元1854年第一台蒸汽老火車從弗林德斯街火車站駛出時，這棟車站只是木造的小車站；而現在黃色磚牆、青銅圓頂的建築是1910年由Fawcett & Ashworth設計建造，屬於維多利亞建築風格；1981年曾經翻修重整。車站裡連廁所也值得一看，舊廁所裡高聳的綠色木牆、頗具歷史的休憩木椅，散發著古典幽雅的氣氛。

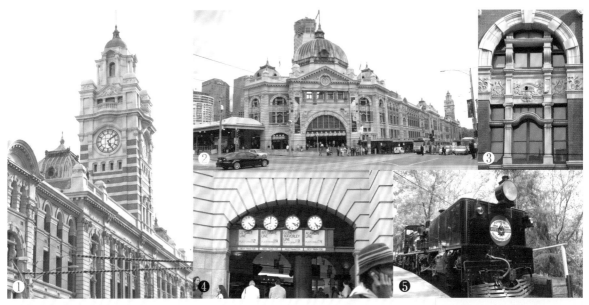

❶高高的鐘塔是市中心的標的
❷弗林德斯街火車站是墨爾本市區的交通中心
❸火車站建築精緻，每扇窗戶都很美
❹以前標示火車開車時刻的鐘。但現在已改用電子鐘
❺古蒸汽火車，現在仍在墨爾本市郊行駛

環繞車站細細品味建築

從車站南邊的亞拉河畔遠望車站，古典的維多利亞建築躋身在新穎的大樓間，更顯其高雅美麗。傍晚火車站的燈火點亮了，更展現了古典與華麗的浪漫氣氛。

除了環繞車站觀賞，也可站在車站內月台間的天橋，欣賞最高的塔樓，看著火車進站出站的畫面。但記得車站內不准拍照。

若要拍攝車站大門，為避開車站背後的新建築，可站在大門西北方馬路中央的電車站，蹲下拍攝可避開大樓，但可惜頭頂上有很多電車纜線。

周 邊 風 景

弗林德斯街火車站位於墨爾本市中心。車站東邊是自由廣場，經常有表演活動。遊覽市區可先往自由廣場旁的旅遊資訊中心，選取旅遊資訊後開始。車站北邊Swanston街與Elizabethu街之間的區塊，就是市區最熱鬧的商區，逛街、品嚐美食、購物只要步行即可。

Religious

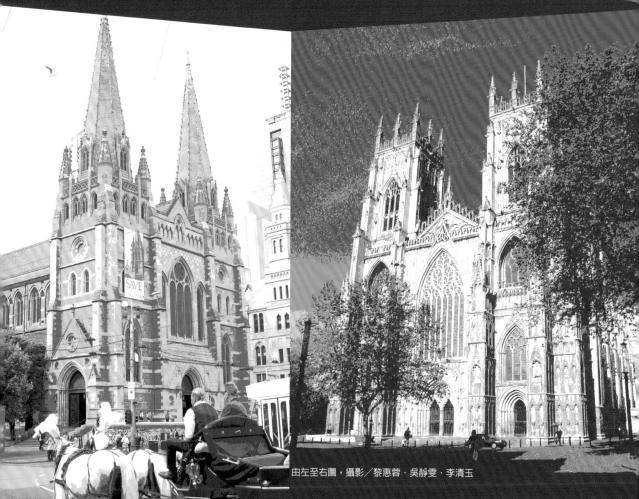

由左至右圖，攝影／黎惠蓉・吳靜雯・李清玉

Building

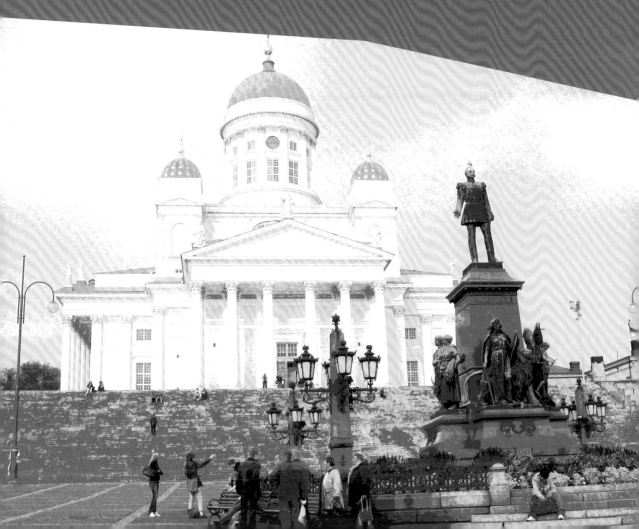

無法言喻的虔誠力量，堆砌成一座座堅定的信仰……

宗教建築篇

044 米蘭主座教堂

米蘭的精神信仰中心

地 Piazza del Duomo。☎ +39-02-7202 2656。Ⓕax +39-02-7202 2419。http www.duomomilano.com。⏰ 07:00～19:00。$ 免費。交 地鐵站Duomo。

文字‧攝影／吳靜雯

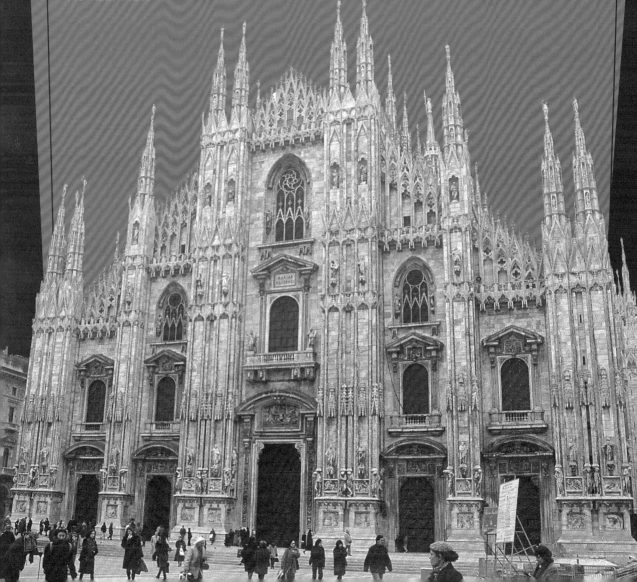

哥德風格一直以來被羅馬人認為只是北方的蠻夷建築，不過米蘭的大教堂的成功典範，可真是為這優雅的風格揚眉吐氣，以它活潑的建築風格，打破沉重的羅馬建築，大辣辣的豎起細緻的尖塔，結合粉紅色大理石的輕盈色彩，成為義大利哥德式教堂的典範。這135座尖塔與3159座的雕像，高聳如入天廳，精確地向上帝傳達中世紀人們的心靈話語。

教堂於西元1386年在米蘭大公的指示下，於米蘭市中心的中心點建造米蘭大教堂，整個米蘭市區就是以大教堂為核心發展出去的。而教堂建造期間經歷14世紀的威斯康堤(Visconti)家族、法國、及日爾曼人的統治，因此這歷經500多年，於1887年才正式完工的大教堂，融合了哥德、文藝復興、及新古典等不同時期的建築風格。

教堂高達158公尺，寬為93公尺，占地共11,700平方公尺，為世界上第三大教堂。教堂內部相當寬敞，再搭配哥德的大片彩繪玻璃特色，外面的光線透過彩繪玻璃直入教堂內部，為教堂營造出相當神聖的禮光。教堂正面則是由拿破崙下令建造，歷時4年之久。大教堂的青銅大門，以精緻的金飾描繪出聖經故事，這其中可是由6位著名的大師設計完成的。而教堂內外共有3400多尊聖像，尊尊各具特色，而其中以高立在108公尺的尖塔，雕像本身高達4公尺的金色聖母像最具特色，爬上教堂屋頂，更能仔細地欣賞雕像的神態。

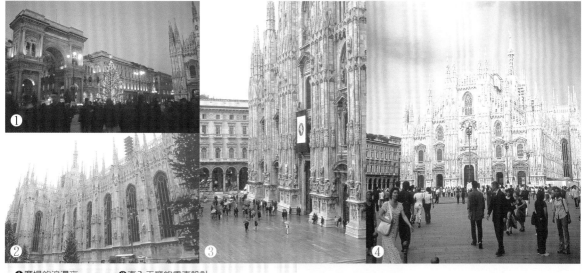

❶廣場的浪漫夜　　❸直入天廳的垂直設計
❷大教堂側面　　　❹義大利哥德式的完美典範

正面廣場是最熱門的拍照地點

一般遊客除了可以在廣場上拍攝大教堂外，更可爬上階梯或搭乘電梯上屋頂，由這裡的平台可拍攝到各尊雕像的神態，或者您也可上教堂側面的百貨公司Rinascente，由側面鳥瞰教堂尖塔，最舒適的地方當然是百貨公司頂樓的咖啡廳了，可一面品味道地的義大利Cafe，還可悠哉的欣賞大教堂的哥德式建築之美。

 周 邊 風 景

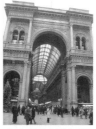

高達5層樓的維多利亞艾曼鈕走廊

主教堂廣場旁壯觀的十字型拱廊，就是高達5層樓(105公尺)的維多利亞艾曼紐走廊(Galleria Vittorio Emanuele II)，內部天棚巧妙的使用雕花鐵架搭配玻璃設計，讓陽光自然地灑入長廊內，而牆壁上還有許多石雕裝飾，將義大利式的壯麗感百分百的展現出來。這裡更是遊客的最愛，裡面設有精品店、咖啡、餐廳、書店及冰淇淋店，而穿過走廊即可來到音樂殿堂——史卡拉歌劇院！

045 聖馬可大教堂

融合異國風格的經典建築

地 San Marco 328, 30124, Venezia。☎ +39-041-5225 205。Ⓕax +39-041-5208 289。http www.basilicasanmarco.it。🕐 大教堂09:45～16:45；聖馬可博物館09:45～16:45；黃金祭壇及寶藏室09:45～16:45(星期日13:00～16:45)。$ 免費；博物館3歐元、黃金祭壇1.5歐元、寶藏室2歐元。交 由火車站(Santa Lucia)或Piazzale Roma搭乘水上巴士#1(35分鐘)、52、82(約25分鐘)，步行約30～45分鐘。

文字‧攝影／吳靜雯

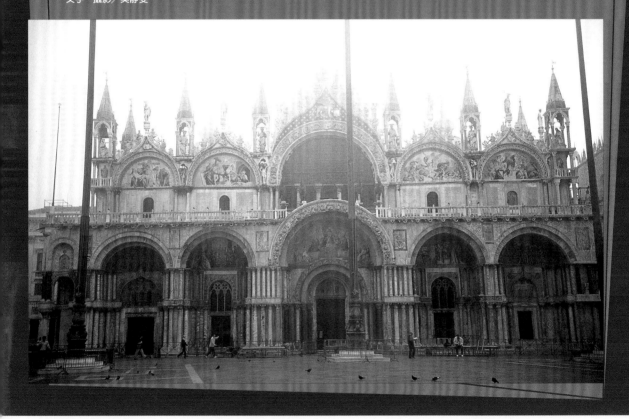

 周 邊 風 景

聖馬可大教堂前的聖馬可廣場，是這個由上千個小島連結而成的水上之都中難得的大廣場，因此廣場上有著最奢華的建築，最高檔的咖啡館，這裡的咖啡館除了歷史悠久、名氣大外，更安排樂團現場拉奏美麗的古典樂音。嘉年華會時，這附近更是最沸騰的地點，廣場上聚集最精采的化妝人群，還有許多個人化妝師在廣場上，盡心的為遊客點妝！

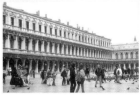

遊客與鴿子互搶空間的聖馬可廣場

早起拍攝薄霧中的迷濛氣氛

聖馬可大教堂通常是人滿為患，無論是教堂內部或是聖馬可廣場，遊客與鴿子的數量可相媲美。不過，如果您是隻早起的鳥兒，就可以欣賞到您專屬的聖馬可大教堂，如果又碰巧遇到那麼一點薄霧，還可以想像這入鏡的聖馬可大教堂，是怎樣的美麗！

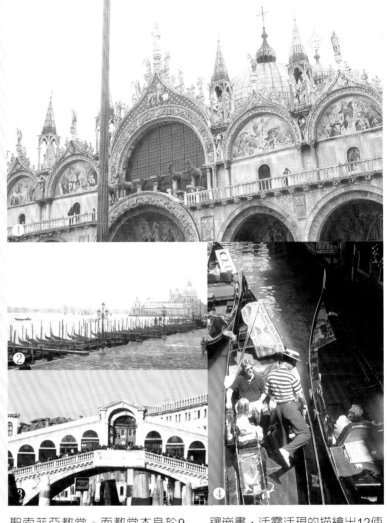

❶聖馬可大教堂正面五面黃金鑲嵌畫，精采描繪出聖馬可大教堂的史事
❷清晨由聖馬可廣場看到的威尼斯海景，多了股寧靜美
❸位於聖馬可大教堂附近的橋樑
❹威尼斯最華麗、浪漫的交通工具──貢多拉

Basilica di San Marco

曾經叱吒風雲的威尼斯海上王國，雄霸各方，也因此，這是第一個將阿拉伯咖啡引進義大利的城市，成功地將世界各國的多元文化融入剛烈的義大利性格中，這也使得威尼斯的精神中心──聖馬可大教堂，不單只是一座教堂而已，更是完美融合異國風格、寶藏的建築經典。

遠遠從海上看來，充滿中東風情的5座圓頂，讓聖馬可教堂的風格有別於義大利的教堂，它的靈感其實來自土耳其伊斯坦堡的聖索菲亞教堂。而教堂本身於9世紀時就已存在了，不過當時只是威尼斯守護聖人聖馬可的小教堂，後來不幸遭逢祝融之災，才又於西元1073年重建。而那光輝燦爛的教堂正面與精緻的羅馬拱門以拜占庭風格為主軸，這些是17世紀才陸續完成的。拱門上方的5幅鑲嵌畫，精采的描繪出聖馬可的傳奇故事。

教堂內部結構則為希臘式的十字形設計，最精采的部分在於從地板、牆壁、到天花板的馬賽克鑲嵌畫，活靈活現的描繪出12使徒、基督受難等神蹟故事，而且這些畫都還奢侈的鋪上一層金箔，其目的就是要創造出整座教堂仿如沐浴在神聖的金色光輝中，因此聖馬可教堂還有著「黃金教堂」的美名。不過，教堂內更奢華的是教堂中間最後面的黃金祭壇，共動用了2000多顆的彩色寶石，而且當時還規定每條船隻抵達威尼斯都要貢獻寶藏給聖馬可教堂，因此教堂內藏有許多異國珍寶！

046 百花聖母大教堂

文藝復興的發源地

地 Piazza Duomo, 17 - 50122 Firenze。☎ +39(055)215380。http www.duomofirenze.it。⏰ 星期一～六10:00～17:00(星期四～15:30、星期六～16:45)、星期日13:30～16:45。$ 免費，鐘塔6歐元，圓頂6歐元。交 由火車站步行約7分鐘

文字‧攝影／吳靜雯

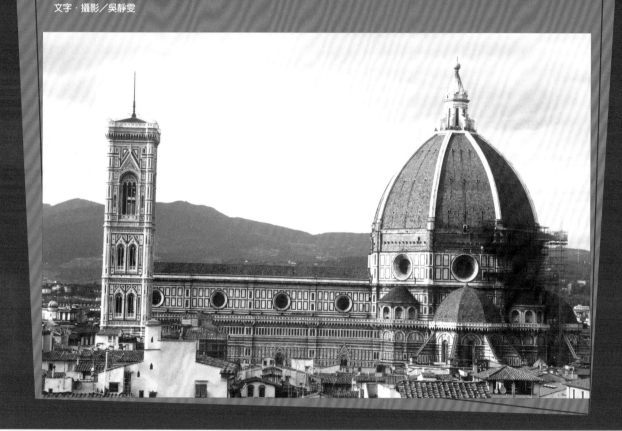

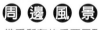 周 邊 風 景

幾乎所有的重要景點都在百花大教堂附近，像是教堂與火車站之間的聖羅倫佐市場，則是翡冷翠人的民生中心，販售各種蔬果、義大利食品及便宜的紀念品。而百花大教堂側面的共和廣場，除了廣場上有許多著名的咖啡館外，廣場上的街頭表演更是全天輪番上陣，仲夏夜的夜晚，這可是扶老攜幼享受義大利歡樂氣氛的最佳地點。這附近也是翡冷翠最棒的購物區喔！

聖母百花大教堂(Basilica di Santa Maria del Fiore)是翡冷翠的主座教堂(Duomo)，鮮艷的大理石塊拼成幾何圖形，極為顯眼而壯觀；它的大圓頂及由文藝復興大師喬托設計的鐘塔，更為巍峨的教堂帶來更多的氣勢。 位於翡冷翠市中心的聖母百花教堂，有著一個橘紅色巨大的圓頂，所以很好認，遠遠的就會看見它，這也幾乎成了翡冷翠的重要地標。

漂亮的圓頂是西元1463年完成的，設計這座圓頂的布魯內雷斯基(Brunelleschi)在建造的當時，不使用鷹架，技巧仿自羅馬萬神殿的圓頂，神乎奇技是最好的形容詞。

此外，圓頂的內部有美術史學家兼畫家的瓦薩利(Vasari)所繪的濕壁畫「最後的審判」，也是非常值得欣賞的傑作。不過，這個壁畫後來是由另一位畫家祝卡利(Zuccari)完成的。而高達91公尺的圓頂，內部有階梯共463級，可以爬上圓頂欣賞翡冷翠全景。

除了圓頂，主座教堂重要的建築還包括了鐘樓(Campanile de Giotto)和洗禮堂(Bittistero di San Giovanni)。

聖母百花教堂完成的時間先後不一，洗禮堂是最古老的一棟，再來是鐘樓，教堂圓頂則是比較晚完成的部分。

面對著主座教堂的小廣場是聖喬凡尼廣場(Piazza di San Giovanni)，聖喬凡尼是翡冷翠的守護者，這裡通常是觀光客聚集的地方。

另外，在教堂右手邊也有一塊廣場，稱為主座教堂廣場(Piazza di Duomo)，有一些販賣紀念品的小販和幫觀光客作畫的畫攤。主座教堂的四周美術館、購物市場豐富，是翡冷翠的精華區。

以藍天白雲為背景最能顯出氣勢

以粉紅、白色為主體的大教堂，與義大利最透澈的藍天白雲，為最配襯的對比色。尤以筆直的教堂鐘塔，在這樣強烈對比的照射下，其氣勢更是無可比擬，我認為這是拍出教堂氣勢的最佳角度。當然，登上教堂頂端，俯瞰整個翡冷翠也是遊客最愛的攝影角度之一，尤其翡冷翠這古城的橘紅屋頂，也是它的特色之一。拍攝時如果能將亞諾河納入鏡中，將悠悠的河流外配上整片的山景，更能襯托出這文藝復興之都的豐富神情！

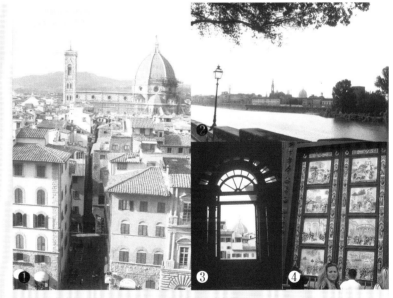

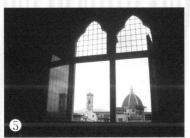

❶由市政廳遠眺百花大教堂
❷亞諾河畔的翡冷翠古城
❸翡冷翠的許多建築物都可眺望教堂的橘紅色大圓頂
❹教堂內部有許多精緻的裝飾
❺大教堂圓頂為建築史上的偉大工程

047 巴黎聖母院

集人文與藝術於一處的聖地

地6, place du Parvis Notre-Dame 75004 PARIS。☎+33-1-4234
5610。Fax+33-1-4051 7098。http www.cathedraledeparis.com。巴黎官方旅
遊網站：www.parisinfo.com。🕐禮拜時間不准進入：藏寶室，星期一～星
期六09:30～11:30/13:00～17:30。交Cite (M4)。

文字・攝影／吳靜雯

❶ 哥德式最精緻的特色一大片鑲嵌玻璃
❷ 夜晚的聖母院在燈光的襯托之下，散發溫馨的氣息
❸ 嘎咕鬼是巴黎聖母院最大的特色
❹ 由塞納河所看到的巴黎精神象徵
❺ 冬天白雪覆蓋在教堂上，別有一種寧靜與和平的氣氛

捕捉飛扶壁可表現聖母院輕盈的一面

　　巴黎聖母院靠塞納河面的飛扶壁，將原本莊嚴肅靜的教堂變得輕盈了起來，有種展翅欲飛的神態，這是抓住聖母院另一種神情的角度。當然，雕工精細的哥德建築以及精采的彩繪玻璃，也是攝影的重點，而教堂內部則可借重虔誠教徒點燃的燭光，營造出教堂神聖平和的氣氛。

　　巴黎聖母院可說是墜落在塞納河上的一顆星，座落在西堤島(Cite)上的大教堂，除了建築本身處處充滿創意設計外，再加上法國文學大師雨果的大作《鐘樓怪人(The Hunchback of Notre Dame)》的加持，這座哥德式教堂可是集人文藝術於一身。

　　教堂正面3個尖型拱門，以層層相疊的方式，精細地雕刻出聖母與聖徒，大門上面則為擁有28尊猶太王雕像的國王長廊，不過這些雕像在法國大革命時曾被市民拿下，後來才又放回原位。第2層則為優雅的玫瑰花窗，大片的彩繪玻璃訴說著聖母瑪莉亞的故事，教堂的兩座高塔也由此延

伸上去，中央高達90公尺的尖塔，以垂直線條明顯地傳達出哥德建築有如直達天廳的特色，讓信徒們覺得自己與上帝更親近了。而第3層外牆有著聖母院的另一大特色，它以名為嘎咕鬼(Gargouille)的鳥獸型雕刻裝飾，這些其實是排水口，用來排出牆壁與基層的水，不過也具有警示信徒之用，要大家追求心靈的平和，就不會有惡鬼纏身。聖母院的這些嘎咕鬼表情尤其誇張，深刻的表現出哥德時期毫不拘束的創造力。

　　教堂內部依然承襲著哥德風格，以高大的石柱支撐起流線型的飛型拱柱，將教堂區分出中殿

與兩邊長廊，教堂內部也大量採用彩繪玻璃，由昏暗的教堂內欣賞多采多姿的彩繪玻璃，尤其美麗。不過除了裝飾用之外，每面玻璃的聖經故事更是傳教時的最佳教材，北面的聖經故事以聖母瑪莉亞及舊約聖經為主軸，南面則以基督與十二使徒為主。而聖壇後的路易十三雕像與聖殤(Pieta)像更是教中瑰寶。

　　由於19世紀雨果聞名世界的《鐘樓怪人》，遊客更是紛相登上鐘樓，沿著狹長的238階登上鐘塔，一邊俯瞰著巴黎的浪漫景致；一邊又忙著想像這愛情故事的箇中滋味。

048 坎特伯里大教堂

英國宗教的信仰中心

地 11 The Precincts。📞 01227-762862。http www.canterbury-cathedral.org。🕐4月～10月星期一～六09:00～18:30、11月～3月 09:00～17:00、星期日整年12:30～14:30/16:30～17:30。💲£4.50、優惠票£3.50、導覽團£3.50、語音導覽£3。交 East Station步行到大教堂約7分鐘，就位在旅遊服務中心對面

文字‧攝影／吳靜雯

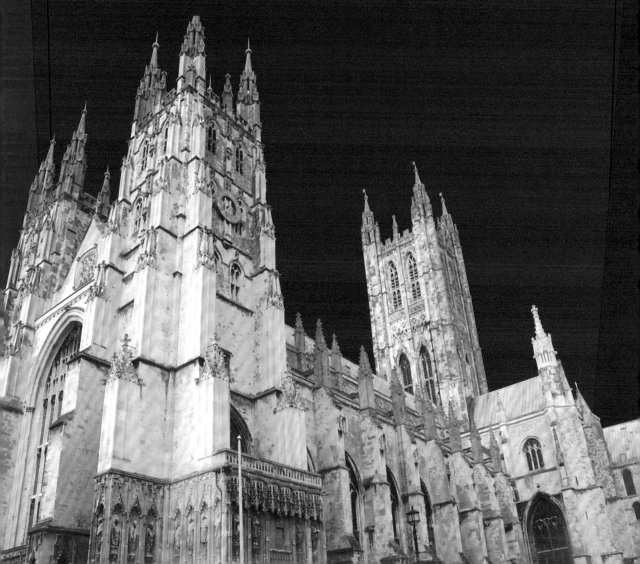

坎特伯里是英國之旅不可錯過的英國小鎮之一，蜿蜒的小巷道兩旁，樹立著保存良好的中古世紀老房舍。西元597羅馬教皇派聖奧古斯丁(St. Augustine)到此傳教後，這個小城鎮自此成為英國基督教重鎮。爾後1170年，暴君亨利二世派了3位秘密武士到坎特伯里暗殺大主教聖貝克特(Thomas Becket)，主教在此殉教後，沒想到卻把坎特伯里進一步推為英國的宗教中心。

1070年前，第一任諾曼大主教蘭法蘭克(Lanfranc)決定在原已荒廢的撒克遜大教堂遺址上重建教堂。在多次的擴建過程中，坎特伯里大教堂可說是涵蓋中世紀時期的各種建築風格。不過這座教堂也是災難連連，繼大主教貝克特被亨利二世派人謀殺後4年，大教堂又遭逢祝融之災。後來才又慢慢重整，建造三一小祭室，將主教的遺體放在這裡，因此這裡也漸成為基督教徒的朝聖地。

教堂中殿建於700年前，聖奧古斯丁剛到英國時所建造的教堂遺址上，主以哥德風格串聯，其他部分大都是13～15世紀時所建造的。這簡中殿長達100公尺，是歐洲地區最長中殿的中世紀教堂。而貝克特主教的神像(Thomas Becket's Shrine)1538年被亨利八世破壞殆盡，現僅能在教堂內插上蠟燭，遙緬殉難的大主教。而當年的刺殺現場，Altar of the Sword's Point，也就是大主教被刺倒地的地點。此外，高聳的貝爾哈利鐘塔(Bell Harry Tower)建於1496年，中央塔樓內收藏著一座百年巨鐘，其垂直的後哥德式扇形天頂，更完美的呈現出大教堂古典、精緻之感。

❶光影效果可塑造出教堂的莊嚴氣氛
❷經過歲月洗禮的雕像，可以從中感受到大教堂的歷史心情
❸由迴廊欣賞教堂古老的建築

左前方拍攝全景角度最佳

如要拍攝大教堂，其實由左前方最好取角度，不過除了教堂的全景外，精緻的教堂內部雕像及中庭迴廊部分，可以藉由光影的效果，拍攝出英國教堂的雅緻感。夏季週末或國定假日的坎特伯里是充斥著遊客的小鎮，可以的話，盡量避開假日，安排一整天的時間好好享受小鎮風光，或是在此停留一晚，還可欣賞大教堂的夜景。

除了充滿傳奇歷史事件的坎特伯里大教堂之外，其他景點大部分都是由這裡為中心延伸出去，走路即可抵達。像是著名作家喬叟(Chaucer)生動活潑描述手法的朝聖故事坎特伯里故事館；收藏許多當地古文物及藝術品坎特伯里美術館及博物館；以及古城牆外曾經為歐洲最大的修道院的聖奧古斯丁修道院遺址都是值得一遊之處。

049

約克大教堂

北英格蘭最醒目的教堂

地 Deangate。📞 01904-639 347。**http** www.yorkminster.org。約克旅遊網站：www.york-tourism.co.uk。@ visitors@york-minster.org。🕐 09:00～18:00。$ 教堂主體免費、高塔及寶庫各為£4.50，另也可購買聯票。🚃 由火車站步行約15分鐘。

文字‧攝影／吳靜雯

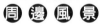 **周邊風景**

約克市大教堂就位於古城區內，大部分的景點也都在古城區的徒步範圍內。傍晚時沿著古城牆漫步，可欣賞整座古城風情，其中最美麗的路段Bootham Bar至Monk's Bar之間。此外，建議遊客可到大教堂後面的肉舖街(Shambles)逛逛小巷中的老建築，不過癮的話，還可參加晚上的鬼故事導覽，由穿著古裝的導覽員，以恐怖中帶著趣味感的方式，呈現約克老城的另一面。

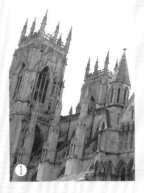


Yörk Minister


❶尖塔
❷大教堂正面拍攝可顯出一股肅穆的莊嚴感

❷

東側彩繪玻璃的襯托
最能顯出特色

精緻的哥德大教堂每一面都各有特色，建議遊客沿著大教堂散步一周，欣賞每一面的雕飾與組合。不過由正面拍攝好像無法突顯出大教堂的氣勢與立體感，我認為東面的大教堂在大型彩繪玻璃的襯托下，可拍出約克大教堂的特色，攝取最優美的約克大教堂。此外，如果您沿著階梯爬上高塔時，由塔中的窗戶拍攝出去，可取得大教堂各種精雕細琢的雕像及完美的幾何配置。

西元74年由羅馬人所興建的古城，迄今約克則為北英格蘭具有優雅氣質的的城市，5公里長的中世紀的老城牆環繞著古城中心，城內古老的街道、歷史建築、及各種恐怖卻有趣的鬼故事傳奇，讓這個老城充滿生氣與活力，也因此，約克一直是北英格蘭最受歡迎的旅遊城市之一！

約克城內最醒目的地標，無論在城內的哪個角落都可以看到這歷經2個世紀才完成的哥德式大教堂。以往北英格蘭的約克與南英格蘭的坎特伯里，可說是南北相互呼應，有著同等級的宗教地位。

這裡的大教堂稱為Minister，而不是Cathedral，通常Minister指的是由修道士獻執的教堂。教堂主體建於西元1220年，高塔高達275階，而完美的幾何設計天頂，則於1470年才完成。哥德式約克的大教堂，將歐洲中世紀黑暗時期，人們的失望，寄託在垂直沖天的尖長建築，希望人們在教堂中的祈禱能上傳天聽。

而哥德式教堂除了大量採用尖型拱門、穹隆、飛樑外，還有彩繪玻璃，以讓人們置身於教堂有著彷如處於天堂般的喜樂。約克大教堂東面就有著一面如網球場一般大的彩繪玻璃，可說是世界上最大的中世紀彩繪玻璃，這樣偉大的工程，可說是巧奪天工。而北面的「五姊妹窗(The Five Sisters Window)」則為教堂內最古老的一面，以相當具有英國特色的灰色調單色玻璃創作而成。

050 白色大教堂

芬蘭人的國家精神象徵

地 議會廣場旁，Unionikatu 29。 交 地點就在市中心，步行最方便，不然也有多線公車或市街電車抵達。 $ 免費。 ⏲ 週一～週六 09:00～18:00，週日正午～18:00，夏季09:00～午夜

文字‧攝影／李清玉

❶教堂位在階梯上，更顯其不凡的地位
❷希臘科林斯式的柱頭，也是動人的細節
❸教堂前方的雕像，是沙皇亞歷山大二世

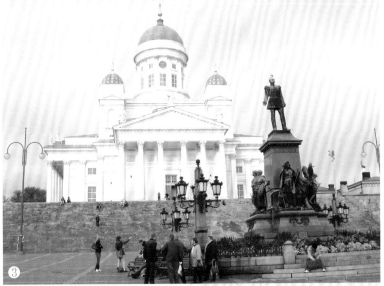

周邊風景

從大教堂或議會廣場往南走，沒一會兒就到了露天市集廣場(Kauppatori)，這裡有不少攤販，賣著各式生鮮蔬果以及一些當地小吃，是一窺當地日常生活風貌的好地方。每年10月的傳統鯡魚節也在這裡舉行，不少漁家的小船泊在港邊，販售自家商品。

每年10月的傳統鯡魚節，船家銷售各式食品。

湛藍天空
最能襯托其優雅

第一次經過大教堂的時候，我立即就被其雪白的外表所攝住，那天剛好是好天氣，湛藍的天空更是襯托出它的高雅；第二次我打算好好拜訪時，略灰的天空居然為教堂添了一絲淒美的味道。這些都是建築師恩格爾當初就設計好的嗎？很想看看教堂在白雪中，跟周圍融合成一片的樣子，一定又別有一番視覺感受。

雪白外牆、淺綠色小圓頂的赫爾辛基大教堂(Tuomiokirkko)可以算是赫城最醒目的地標，也象徵了芬蘭人的國族情感。大教堂位在議會廣場(Senaatintori)的北側，為幾十級的階梯所架高，讓建築的不凡氣質更得以彰顯。

議會廣場所在的位置，正好是赫爾辛基的市中心，其發展史可以說是幾經波折。1808年的一場大火，讓木造的房舍幾乎全毀，當時入主芬蘭的俄羅斯，隨即任命建築師恩格爾(C. L. Engel)將此地設計規劃為新都城的中心。歷時幾十年的建造，廣場周圍完成了幾棟具新古典色彩的建築，除了大教堂之外，還有知名的行政大廈和大學樓。

遠望，這棟白色大教堂就像一顆高貴清秀的珍珠；近觀，外牆與屋頂上有不少精緻的雕刻雕像，值得慢慢欣賞。希臘柯林斯式的柱頭，也是動人的細節之一。相形之下，教堂的內部就真的算是十分樸素的了，跟歐洲其他的大教堂相比更是稍顯單調，但那樣的清爽卻也不失莊嚴的氣氛。

大教堂前方的廣場中央，俄國沙皇亞歷山大二世的銅像豎立著。這個議會廣場同時也是赫爾辛基一些重要活動的發生地，12月6日的獨立紀念日，這裡綴滿了燭光；新年前夕，照例市長也會在此發表演說，然後施放煙火秀。

051 聖彼得大教堂

全世界最大的天主教教堂

地 Vatican。 交 從得米尼車站搭乘64號公車可抵梵蒂岡。 $ 教堂免費，搭電梯登頂5歐元、步行登頂4歐元。 ⏰ 10～3月07:00～18:00、4～9月07:00～19:00。

文字‧攝影／王瑤琴

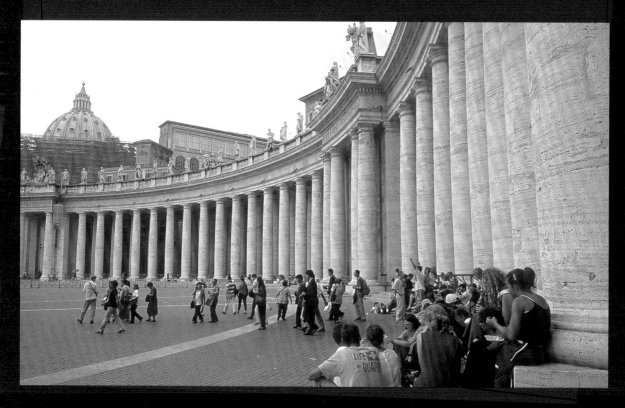

 周邊風景

聖彼得大教堂周邊有梵蒂岡博物館、西斯汀禮拜堂、使徒宮、瑞士衛隊兵營、教廷大廈、聖天使堡……等。其中最值得參觀的是梵蒂岡博物館，館內收藏數量極豐的繪畫和雕塑，尤其是西斯汀禮拜堂裡面的精彩壁畫，位於祭壇的是米開朗基羅繪畫「最後的審判」，天花板繪製有「創世紀」，堪稱為舉世無雙的藝術傑作。

米開朗基羅
繪製的創世
紀壁畫

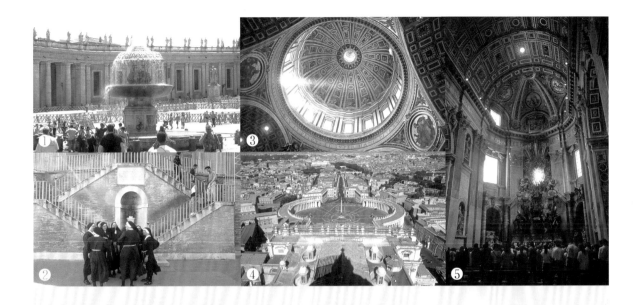

站在協和大道上可拍攝全景

　　拍攝聖彼得大教堂全景，最佳角度是站在聖彼得廣場或協和大道，不過我最喜歡的並非此教堂外觀，而是登上教堂的圓頂，俯瞰整座聖彼得廣場，以及梵蒂岡博物館和周遭建築景觀。

　　此外，對我而言，聖彼得大教堂內部比外表更具吸引力；拍攝教堂裡面的祭壇，或藝術家創作的雕像，由於光線微弱，建議選擇使用高感度軟片，捕捉光影交疊的莊嚴氣氛。

❶ 聖彼得廣場的噴泉雕塑，是貝尼尼的作品之一
❷ 在聖彼得大教堂頂樓，可見世界各地的神職人員登上此處
❸ 光線從圓頂的光孔透射進入教堂，更增添神聖的宗教氛圍
❹ 從聖彼得大教堂頂樓，俯瞰梵蒂岡和聖彼得廣場全景
❺ 位於聖彼得大教堂圓頂下方的巴洛克華蓋是貝尼尼的傑作

　　聖彼得大教堂是梵蒂岡的地標，也是全球天主教最大的教堂。

　　聖彼得大教堂的圓頂，是義大利藝術巨匠米開朗基羅設計，但是他只完成基座部分，後來由多明尼哥馮塔納（Domenico Fontana）、德拉波塔（Giacomo della Porta）接手完成；站在梵蒂岡各角落、皆可看見巨大的半圓形頂。

　　聖彼得大教堂主立面由馬德諾完成，融合文藝復興式與巴洛克式，教堂內更是佈滿藝術家的精彩創作。其中被玻璃圍護的「聖殤像Pieta」，將抱著耶穌基督的哀傷聖母雕塑得栩栩如生，這是米開朗基羅25歲時所作，也是他唯一署名的作品。

　　位於圓頂下方的巴洛克式華蓋是貝尼尼的作品，由4根螺旋柱支撐青銅屋頂，此華蓋下為告解室（Confessione），地下有聖彼得墳墓與歷代教宗安息處。另外，教堂後殿還有《聖彼得寶座Cattedra Petro》是貝尼尼於西元1665年所作，以4位神父雕像支撐著寶座。

　　聖彼得大教堂與橢圓形的聖彼得廣場互有相得益彰的效果，此廣場亦屬貝尼尼的傑作，環列著284根巨柱構成的柱廊，並裝飾140尊雕像。另外、廣場中央豎立古埃及方尖碑，據說聖彼得即是於此被釘上十字架。

　　除了參觀聖彼得大教堂，每個遊客最想做的就是登上大圓頂、俯瞰聖彼得廣場和梵蒂岡全景，登上大圓頂雖然必須具備良好的腳力，但是上去之後，都會有不虛此行之感。

052

聖史蒂芬大教堂

世界第二高的哥德式教堂

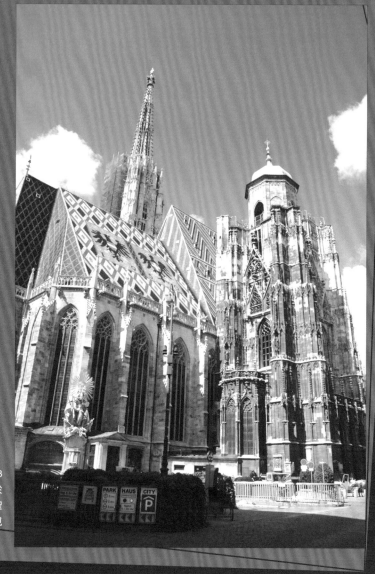

🕐4月～1 0月09:00～17:00、11月～隔年3月08:30～17:00。🚇搭乘地鐵U1及U3線於Stephansplatz站下車即可抵達。💲參觀聖史蒂芬教堂，進入大門後在圍起的區域外免費，要進入內部票價4.9歐元起。

文字‧攝影／馬繼康

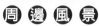 **周邊風景**

以大教堂為圓心的舊市區，沿途盡是維也納著名的景點，包括了哥德式建築的感恩教堂(Votivkirche)、市政廳(Neues Rathaus)，市政廳對面的宮廷劇院(Burgtheater)，統治奧地利超過600年的哈布斯堡王朝皇宮霍夫堡(Hofburg)，聞名邇邇的藍色多瑙河等等，都是不可不造訪的地方。

站在西南角
用廣角鏡頭拍攝

要在人潮衆多且建築物櫛比鄰次的維也納舊城中心，拍下這全世界第二高的哥德式建築尖塔，確實是件不簡單的任務，使用廣角鏡是絕對必須的。在教堂西南角的克爾特納(Kartner)街和格拉奔(Garben)街交會口的丁型廣場(Stock-Im-Eisen)，是仰角拍攝教堂的最佳點。

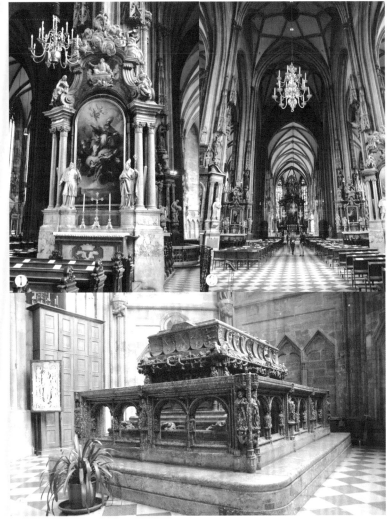

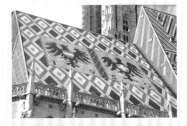

❶精美的雕飾更讓人感到上帝的存在
❷教堂內部的空間
❸內部一景
❹屋頂上漂亮的徽記

在西元1997年剛剛歡渡850歲生日的聖史蒂芬大教堂（St. Stephans Cathedral），塔高137公尺，是世界上僅次於德國科隆的哥德式教堂建築。哥德式建築的最大特徵便是尖塔，也因此在維也納舊市區，隨時都可以看到大教堂的塔影，成為維也納的地標。

教堂並不是一開始就呈現這樣的面貌。事實上，建於西元1147年的聖史蒂芬大教堂當時是採晚期的羅馬式建築，在幾次祝融之虐後，到了14世紀，才逐漸出現了哥德式的風格。而如此巨大的教堂，幾乎建造與維修也從來沒有中斷過。

和歐洲許多知名教堂比較起來，聖史蒂芬大教堂在歷史上受到戰爭的威脅，次數少了許多。只有在西元1683年土耳其人兵臨城下，和1809年拿破崙大軍入侵，但在1945年，二次大戰即將結束之際，教堂反而遭受嚴重的襲擊，屋頂、銅鐘、管風琴和大部份玻璃窗畫都毀於一旦。

幸好在奧地利9個聯邦州分工負責修復的合作下，大教堂又恢復昔日精緻華麗的風貌，也因此成為全奧地利人的精神象徵。除了讓人讚嘆的雕塑壁畫外，最特別的要屬塔樓上的銅鐘。這口鐘是當年維也納人戰勝了奧斯曼帝國侵略，將繳獲的槍炮鑄成鐘；二次大戰後，再將殘片收集起來重鑄。而如今，維也納人總在新年時來到廣場上聆聽鐘聲，慶賀新年。

053

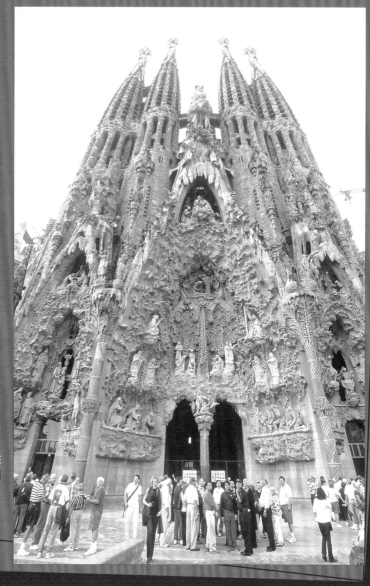

聖家堂

充滿藝術創作的教堂

地 Mallorca 401。 交 搭乘地鐵2、5號線在 Sagrada Familia站下車，步行約2分鐘。 $ 6歐元，展望台1.2歐元。 🕘 09:00～20:00，10～3月9:00～18:00。休息：1/1、1/6、12/25、12/26下午

文字・攝影／王瑤琴

 周 邊 風 景

聖家堂周邊有許多餐廳、咖啡館、紀念品店、書店……等，此外，也有裝扮怪異的街頭藝人在此表演。

在聖家堂附近可以買到有關高第建築的明信片、書籍或模型，以及各式各樣的手工藝品、陶瓷、西班牙民族人偶、服飾、T恤……等。

聖家堂週邊有許多值得一逛的店家

聖家堂是巴塞隆納最醒目的建築物，也是全球遊客必至的觀光景點。「聖家堂」被視為安東尼‧高第的精心傑作，但是最早並非他所設計，西元1883年這裡本來規劃建造一座新哥德式教堂，翌年由高第接手後，逐漸變成現今的樣式。

聖家堂雖然是一座教堂，但卻更像一系列的藝術創作，充滿豐富的想像力和創造力。站在遠處觀賞此教堂，可以看到8座形狀像玉米的塔樓，以馬賽克磁磚拼貼而成，看起來非常有趣。

聖家堂的外觀佈滿聖像雕刻，其中位於西側的正門立面裝飾有「耶穌基督受難Fachada de la Pasion」像，由藝術家蘇畢拉契(Josep Maria Subirachs)所雕塑，充滿陰暗風格。上方的華蓋是高第的作品，位於華蓋下的祭壇至今仍未完工。

聖家堂東側的立面，以「耶穌復活」為雕塑主題，此處的門廊象徵「信、望、愛」，而刻劃耶穌誕生情節的雕塑，則採用象徵主義的手法。另外，南側的立面主題為「天國榮耀」，充滿繁複和精細的裝飾，目前都還在陸續興建中。

無論何時參觀高第的聖家堂，都可以看到正在施工中的建設工程，雖然這是無法避免的景象，但是總覺得有些礙眼。走進聖家堂內部，可以看見許多匠師正在切割石塊或雕刻，雖然目前僅能

欣賞到部分柱廊及彩繪玻璃窗，但是仍可想像將來完工後的壯觀規模。

參觀過聖家堂之後，還可登上教堂塔樓，眺望周圍的景致。

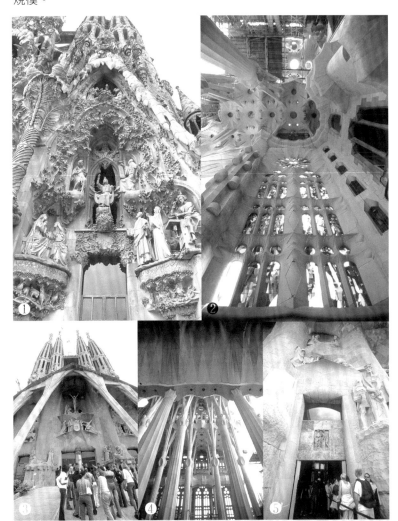

❶教堂外觀的雕塑非常的細緻且繁複
❷教堂內的彩繪玻璃窗也是參觀的重點之一
❸聖家堂是許多遊客一定會前往參觀的景點
❹細緻高挑的雕刻往往讓遊客嘆為觀止
❺每天都有許多遊客排隊進入教堂內部參觀

利用仰角效果 使障礙物較不明顯

拍攝聖家堂時，為了避開不甚美觀的懸臂吊車和圍籬，我選擇用廣角鏡頭的仰視效果，使得障礙物在構圖上看起來比較不明顯。在聖家堂內部，最吸引我的是鑲嵌著彩繪玻璃的窗櫺，我利用中長焦距鏡頭拉近特寫，唯有如此才能避免拍到參觀的人潮。

054 巴塞隆納大教堂

史上最耗時興建的教堂

地 Barri Goti, Barcelona。交 乘坐地下鐵，於3線的LICEU車站，或4線的JAUME I 車站下車，即達哥特舊區。🕐13:15～16:30 (星期六、日：09:00～12:00)。💲4歐元。

文字．攝影／魏國安

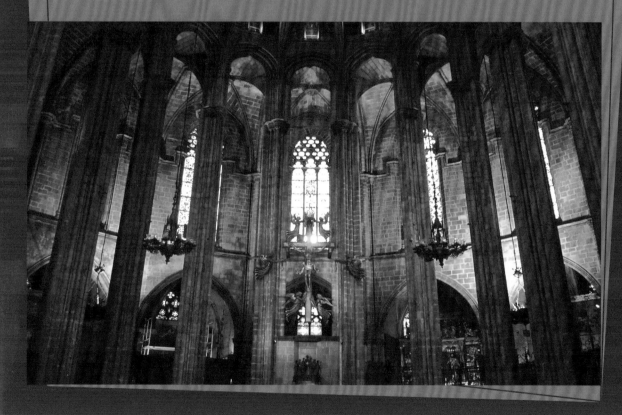

 周 邊 風 景

大教堂位處的老城區，又叫哥特舊區(Barri Goti)，這裡大部份的樓房，都是只有數層高的住宅，區內滿是左曲右彎的石坂小道，活像一個城市中的小迷宮，要找出口、要找景點，就得要靠著，從狹窄走廊儘頭露出來的塔尖或招牌來認路。隨便的抬頭一看，民家的陽台上，又是一幅最典型的西班牙風情照。哥特舊區內，又有不少售賣特色紀念品的商店、提供地道美食的餐廳、咖啡廳，除此之外，區內的畢加索美術館，也是巴塞隆納市內一個有名的美術館。

還記得一位西班牙朋友這樣對我說過：「我們的情緒，會因著季節的轉變而有所不同，或許你冬天來的時候，會覺得我們沒有夏天時來的熱情。」巴塞隆納，以至當地的人民，都富有加泰隆尼亞的地區特色：好客、熱情、滿有活力、個性鮮明，加上巴塞隆納鄰近法國，在西班牙的熱誠上，更加添了一抹法國的浪漫情意，難怪這裡，可以孕育出兩位典堂級藝術大師：高第 (Antoni Gaudi)及畢加索。

來到巴塞隆納，看建築，是一個指定的主題旅程，除了以優美線條、大膽設計的高第建築物之外，歷百多年才建成，位於舊城區的「巴塞隆納大教堂」，也是巴塞隆納的代表地標。

巴塞隆納大教堂在13至15世紀期間建造，其中混合了多種不同建築風格，但大教堂以採用尖頂、拱形窗戶及彩繪玻璃的哥德式風格為主。教堂的本殿兩旁是祭壇和詩班席，足有十尺高的雕飾聖職者高背座椅，襯托著中間的主教座椅，令人肅然起敬，抬頭一看，高聳的樓底下，吊著一座大吊燈，在四周的修長石磚柱子簇擁下，更見宏偉。從教堂本殿的側門離開，就是教堂的庭園，又是另一番景致：被哥德式迴廊環繞的庭園，種植了棕櫚樹、山茶花，還有個天鵝湖可供觀賞。

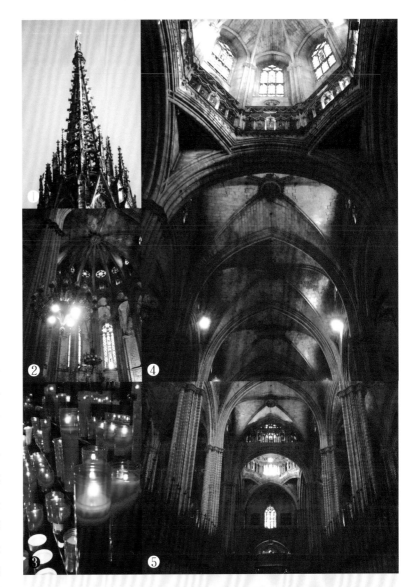

❶巴塞隆納大教堂的塔尖
❷採哥德式建築風格的巴塞隆納大教堂
❸教堂內的蠟燭
❹採哥德式建築風格的巴塞隆納大教堂
❺足有十尺高的聖職者高背座椅

正面拍攝最能展現壯觀氣勢

從正面角度來拍攝巴塞隆納大教堂最能展現壯觀氣勢，但以內部細節來看，可以從聖路西亞(Santa Llucia)禮拜堂的入口進入，這裡有一個被哥德式迴廊環繞的中庭，旁邊的大廳則是一個雕刻的博物館。如果是星期六傍晚、或是星期日下午到來，記得要到大教堂的廣場上，因為這裡經常聚集有不少市民，他們會跳著加泰隆尼亞地區的特色民族舞蹈Sardana。

055

希拉達塔

高聳於塞維亞的宗教象徵

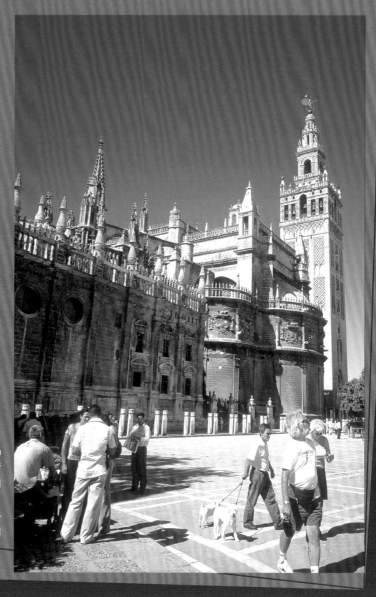

＊希拉達塔La Giralda 地 Avda. de la Constitution s/n。交 從塞維亞巴士站步行約8分鐘。⏱ 11:00～17:00、周日和假日14:30～18:00。💲 持大教堂門票即可參觀。

＊大教堂Catedral 📞 954-56-3150、954-56-3321、954-21-4971。💲 6歐元(包括希拉達塔)，學生1.5歐元

文字・攝影／王瑤琴

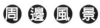 周邊風景

希拉達塔及大教堂周遭有許多餐廳、咖啡館和紀念店，此外，從這裡走到市政廳(Ayuntamiento)、聖十字教堂(Ig. de Santa Cruz)、阿卡薩城堡(Reales Alcazares)、馬艾斯特朗薩鬥牛場(Plaza de Toros de la Maestranza)等地都不遠。其中阿卡薩城堡被聯合國教科文組織列為世界遺產，城堡屬於穆迪哈爾(Mudejar)風格，值得前往參觀。

希拉達塔突出於塞維亞大教堂(Catedral)的頂端，最早建於12世紀，本來是清真寺的尖塔，後來塔頂被裝上象徵天主教的標誌，西元1558～1568年間，由建築師魯伊斯（Hernan Ruiz Jimenez)改建成更華麗的形式，並且加裝鐘樓，頂端的風標造型為信仰女神雕像。

希拉達塔高約96公尺，起初是用義大利羅馬石材建造，後來再以磚塊砌疊而成，目前看到的塔身雕刻繁複的伊斯蘭圖案，並裝飾有馬蹄形的窗戶，變成獨一無二的美麗地標。

希拉達塔附屬於大教堂，此教堂從伊斯蘭清真寺改為哥德式教堂，到了1528～1601年間變成新文藝復興樣式，1825～1928年間，又陸續興建3座門扉與東南角，晉升為歐洲第3大教堂。

在塞維亞，除了欣賞希拉達塔以外，大教堂外觀和內部都有很多值得參觀之處，例如主禮拜堂(Capilla Mayor)、寶物室(Treasury)、聖歌隊對席(Choir)、赦免之門(Portal of El Perdon)、哥倫布墓柩(Tomb of Christopher Columbus)等等。其中最受矚目的是新文藝復興風

格的主禮拜堂，祭壇前圍護著一道挑高的雕花鐵欄，祭壇中間坐著守護聖者的聖母，後面則是佈滿精細雕刻的金色屏風。

昔日摩爾人統治塞維亞時，伊斯蘭教徒進入清真寺祈禱之前，都必須先在橘園中庭(Patio de los Naranjos)洗手洗腳，因此位於大教堂內的中庭迄今仍保留著古老的噴泉池。

眺望塞維亞全景和大教堂，視野最佳之處是登上希拉達塔頂端；站在架高的大小鑄鐘之下，觀賞建築物整齊錯落的景象，是一種特殊的體驗。

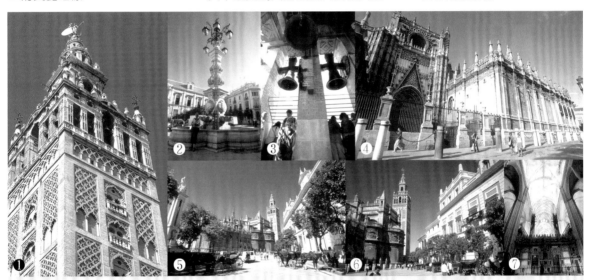

❶希拉達塔塔身裝飾著繁複的伊斯蘭圖案和馬蹄型窗戶
❷希拉達塔前面的路燈，屬於伊斯蘭樣式
❸登上希拉達塔頂端，可以看到大小不一的鑄鐘
❹大教堂的門扉或立面，皆呈現出不同的形式和飾節
❺搭乘出租馬車，可盡情瀏覽希拉達塔和大教堂周邊的美麗建築
❻從市政廳眺望大教堂，可以看到突出的希達拉塔
❼大教堂內部充滿新文藝復興風格，祭壇前圍護著雕花鐵欄，背後還有精緻的金色屏風

單獨拍攝或與教堂一起入鏡各有風味

拍攝希拉達塔，我喜歡單獨捕捉高塔的姿影；也喜歡將大教堂一起攝入畫面，以呈現整體建築風朵。

在塞維亞旅行時，每天上午和下午，我都會前往希拉達塔及大教堂，因為隨著光線的變化，建築物的明暗面和反差都不一樣，得以從不同的角度取景。此外，當落日餘暉仍殘留於天際，而希拉達塔和大教堂的燈光已經點亮時，即使採用慢速快門、曝光時間也不必太長，是我拍攝夜景的最佳時機。

056 伊斯坦堡藍色清真寺

伊斯坦堡藍色清真寺

陽光下閃亮的寶藍色彩

地 Sultanahmet Meydani, Istanbul。交 搭乘地上電車，在Sultanahmet站下車。☎ (0212) 522-0989 , 522 -1750。$ 無。⏰ 09:00 ～18:00，每天5次的祈禱時間除外。

文字‧攝影／王瑤琴

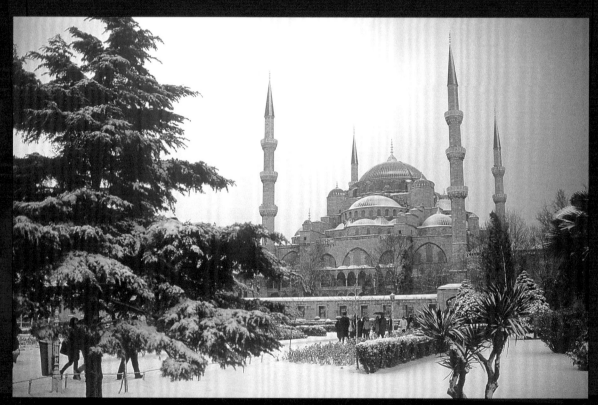

 周 邊 風 景

參觀藍色清真寺之後，可以順道前往附近的地毯市集購物。在地毯市集內，除了處處可見著名的土耳其地毯外，也可以買到各式各樣的手工藝品，例如：金銀飾品、土耳其石掛飾、陶瓷器皿、服裝、披肩、帽子、鞋子……等，最好討價還價，才不會吃虧。

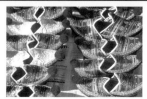

藍色清真寺週邊有許多販賣特產品的商家

伊斯坦堡的舊城區(old Town)是昔日東羅馬帝國的首都——君士坦丁堡所在地,迄今仍屹立許多重要的古蹟建築,堪稱土耳其的歷史象徵,其中以藍色清真寺最受矚目。

藍色清真寺(Blue Mosque)原名為蘇丹‧阿麥德(Sultan Ahmet Camii)清真寺,建於17世紀左右,特徵為中央建有巨大圓頂和4個小圓頂,周圍豎立著6支尖形的宣禮塔。在伊斯蘭世界中、原本只有聖地麥加的清真寺得以擁有6支尖塔,但是因為當時的建築師誤解了蘇丹‧阿麥德的旨意,故而將藍色清真寺建成此模樣。

藍色清真寺外觀呈古樸的灰色,由於內部牆壁貼滿土耳其著名的伊茲尼磁磚(Iznic),經過陽光透射之後,這些彩色磁磚皆閃動著晶瑩剔透的藍彩,因而得名。清真寺屬於鄂圖曼建築樣式,庭院由大理石柱廊所環繞,中間有伊斯蘭教徒祈禱前淨身和洗腳的水池。走進清真寺,可以發現內部面向聖地麥加的講壇壁龕,採用與麥加卡巴清真寺(Kaaba)類似的石材。此外,距離地面約43公尺的大圓頂,象徵著至高無上的阿拉真神,而支撐著大圓頂的4根巨柱,裝飾著繁複的可蘭經文和玫瑰圖案等,充滿藝術感。

❶藍色清真寺內隨時都可以看到虔誠祈禱的土耳其回教徒
❷夜晚的清真寺在燈光的襯托之下,依然不失莊嚴感
❸陽光透過玫瑰花窗形成夢幻般的色彩與圖案,往往讓人嘆為觀止

藍天襯托之下最能顯現氣勢

藍色清真寺的外觀灰樸,倘若沒有藍天作為背景,無法襯托出這座伊斯蘭建築之美。拍攝藍色清真寺,我反而比較喜歡內部的格局和裝飾,上午10點左右、當陽光透過玫瑰窗透射進來時,可以看見無數的彩磁閃動出奇幻的藍。這時候,我會將相機放在地上或使用高感度軟片,捕捉最佳畫面。此外,藍色清真寺的夜景亦別有一番情調,站在前面的廣場或花園、即可獵取清真寺全景。

057 聖索菲亞大教堂

融合回教與基督教的信仰中心

地 Sultanahmet Meydani,Istanbul(藍色清真寺對面)。交 搭乘地上電車，在Sultanahmet站下車。$ 15,000T.L.。① 星期二～日09:00～16:00

文字‧攝影／王瑤琴

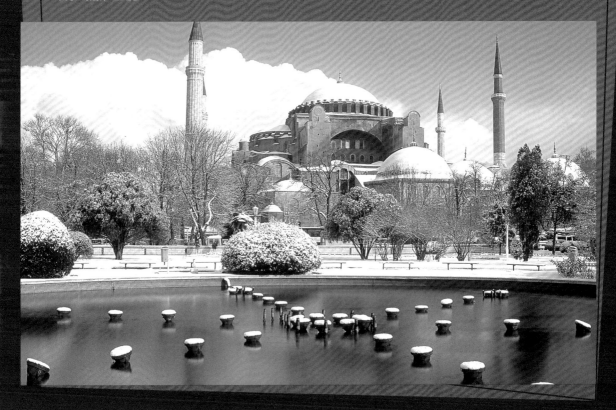

 周 邊 風 景

在聖索菲亞大教堂周邊，有托普卡匹皇宮(Topkapi Sarayi)、藍色清真寺、旺迪街、傳統
市集等，可以順道前往。
其中位於後側的托普卡匹皇宮(Topkapi Sarayi)，是昔日鄂圖曼土耳曼帝國的權利重心，
目前已改為博物館，最值得一看的是陶瓷器收藏室、寶物室和從前土耳其蘇丹嬪妃所居
住的後宮⋯⋯等。

托普卡匹皇
宮是以前鄂
圖曼帝國的
權力中心

用超廣角鏡頭捕捉圓頂大廳的氣勢

拍攝聖索菲亞大教堂，我曾經遇到下雪的季節，這時、在純白的雪色襯托之下，此建築物呈現出前所未有的美感。

除了外觀之外，聖索菲亞大教堂內部的裝飾與聖像畫，更是我獵影的重點。為了表現圓頂下大廳的非凡氣勢，我採用超廣角鏡頭、從地面往上拍；而捕捉彩繪壁畫之美，我登上位於二樓的迴廊，靠近拍攝馬賽克拼貼和聖像畫的細節。

❶教堂內仍裝飾有以阿拉伯文書寫的大型圖騰
❷以拱門當前景拍攝聖索菲亞教堂
❸已經略顯斑白的外牆卻一點也不會損毀教堂的氣勢
❹高聳入藍天的尖塔
❺教堂內的玫瑰花窗十分細緻
❻教堂內的格局與繪圖需要花點時間仔細參觀

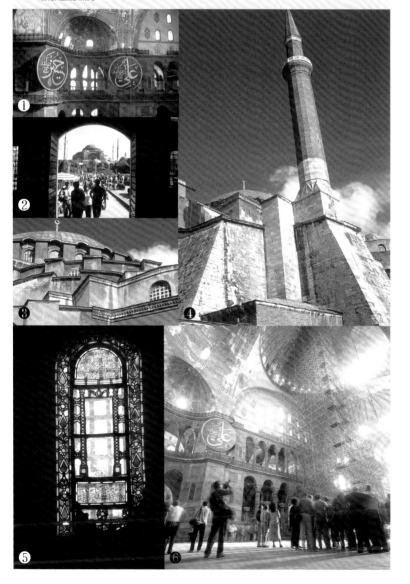

聖索菲亞人教堂位於藍色清真寺對面，外觀以紅色為主調，經過多次改建之後，目前所見的樣式融合有拜占庭和鄂圖曼兩個時期的建築特色。

聖索菲亞大教堂是昔日拜占庭東羅馬帝國的總主教堂，西元1453年鄂圖曼土耳其人占領伊斯坦堡時，曾經將這裡改成清真寺，並且將天花板和牆壁上的聖像畫，塗抹灰泥並覆蓋上象徵伊斯蘭教的圓盤。1950年在美國援助拜占庭的復古計畫下，才使這些壁畫重又呈現於世。

走進聖索菲亞大教堂，可以發現內部的格局和繪飾，與印象中的教堂大不相同。首先是大圓頂下方的希臘式石柱，具有拜占庭遺風，而裝飾於柱頭的伊斯蘭圓盤和文字，充滿阿拉伯意味；此外，位於天花板或牆壁的聖像畫和多彩的玫瑰窗，蘊藏著濃厚的基督教文化和藝術。

登上聖索菲亞大教堂2樓的迴廊，可以看到牆壁或天花板佈滿馬賽克拼貼和彩繪聖像畫，雖然已經顯得有些斑駁，但是仍可看出這些希臘東正教聖像畫，都具有金色線條和精緻的拼鑲藝術，皆屬拜占庭的傑作。

聖索菲亞大教堂是伊斯坦堡歷史的最佳見證，經過許多紛擾之後，如今基督與阿拉和平共存於這座建築物內，於此參觀，更能體會兩種截然不同的宗教精神。

058 耶路撒冷聖殿山

猶太教的聖地也是禁地

地 位於哭牆上方。 **交** 從耶路撒冷舊城巴士站步行約5～10分鐘。 **⏱** 視情況而定。每逢中東情勢緊張時，多半不對外開放，必須事先詢問清楚。 **📞** (02)628-3313

文字‧攝影／王瑤琴

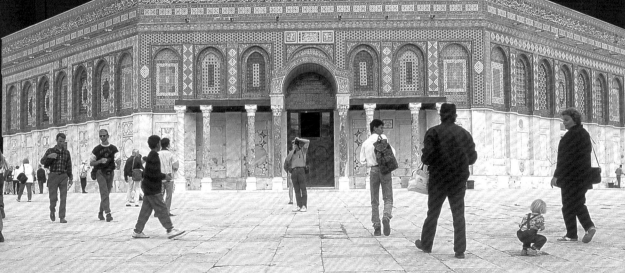

聖殿山位於耶路撒冷(Jerusalem)舊城內，對於以色列的猶太人而言，此處是聖地中的聖地，同時也是禁地。

聖殿山本來是猶太第二聖殿所在地，西元前678年遭到穆斯林摧毀；根據猶太教法典，當救世主彌賽亞尚未來臨之前，猶太子弟不可踏上聖殿遺址。

目前聖殿山上有奧瑪清真寺(Mjosque of Omar又稱The Dome of the Rock)、阿喀薩清真寺(El Aqsa Mosque)、伊斯蘭博物館(Islamic Museum)……等，堪稱為伊斯蘭教聖地；站在耶路撒冷各角落，皆可眺見奧瑪清真寺金色的圓頂。

在伊斯蘭世界中，奧瑪清真寺的地位僅次於聖地麥加和麥地那，雖然現在耶路撒冷歸屬以色列，但此清真寺維修工程和費用是由約旦負責，而中東的伊斯蘭教徒，被允許進入此區膜拜。

在聖殿山，主要參觀重點是奧瑪清真寺，此建築樣式呈八角形，外觀佈滿藍色馬賽克拼飾，以可蘭經文或幾何圖案為主。這座清真寺最耀眼的部分是中央圓頂貼滿金泊，頂端豎立著新月形標誌，屬於伊斯蘭世界之象徵。

奧瑪清真寺內部的拱頂、樑柱或牆壁，採用馬賽克瓷磚裝飾而成。位於圓頂下方的白色岩丘，傳說是先知穆罕默德昇天之處，不過猶太人卻認為這裡是亞伯拉罕獻祭以撒之處。另外，有些人則相信石丘下的比雷‧阿爾瓦(Birel Arwan)洞穴，正是世界地球中心點。

在耶路撒冷，猶太人不曾踏上聖殿山，而伊斯蘭教徒也不會走進猶太人的哭牆；儘管中東情勢變化無常，然而維持宗教自由與平和氣氛，卻是每個人共同的願景。

周邊風景

聖殿山周遭有猶太人區和基督徒區，其中最不容錯過的是位於下方的哭牆(Wailing Wall)，屬於猶太教聖地。哭牆原文Occidental，意思是歐洲之牆，由於長期以來被流放於世界各地的猶太人，都會回到此處訴說滄桑或緬懷祖先，經過歲月的琢磨與人們的撫觸，使得牆面泛出淚水般的光澤。

哭牆也是猶太教徒一定會前往的地點

❶在聖殿山，可以看到充滿伊斯蘭建築風格的清真寺和涼亭
❷位於聖殿山的阿喀薩清真寺，亦是伊斯蘭聖地之一
❸奧瑪清真寺的地位，僅次於回教聖地麥加與麥地那
❹奧瑪清真寺的金屬模型，剖析出內部的建築結構
❺哭牆距離奧瑪清真寺不遠，卻分屬兩種截然不同的宗教

對面的橄欖山上為拍攝全景的最佳地點

每當看到聖殿山與哭牆，我的心中立刻湧現諸多感觸，因為現今聖殿山是伊斯蘭教聖地，而位於下方的哭牆則是猶太教聖地，雖然相距只有短短幾步路，卻牽繫著兩種宗教數千年來的糾葛。

欣賞聖殿山全景，我喜歡站在對面的橄欖山上，可以清楚俯眺奧瑪清真寺及周圍的建築景觀。此外，拍攝金頂的奧瑪清真寺，我選擇前方的門廊作為襯托，利用超廣角鏡頭，捕捉整體建築之美感。

059 聖保羅大教堂

聖保羅大教堂

世界第二高的英國國教教堂

地 墨爾本市中心。交 墨爾本市區弗林德斯街火車
站正門對面。⏰ 07:00～18:00。$ 免費。

文字・攝影／黎惠蓉

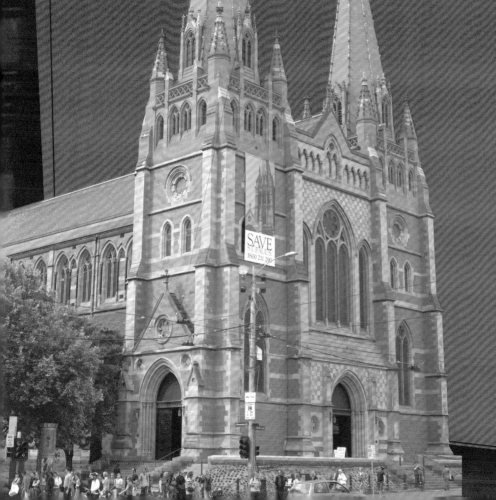

一走出弗林德斯街火車站，便能見到車站對面的歌德式建築建築──聖保羅大教堂，這是世界上第二高的英國國教教堂，位於Swanston街與Flinders街的交叉口。從100多年前至今，仍然有許多官方的教堂禮拜儀式在這兒舉行。

這棟墨爾本最早的英國式教堂建造於西元1880年，由英國建築師威廉巴特菲爾(William Butterfield)設計，不過相傳設計之初，關於教堂正面的方向、以及教堂的建材材質，威廉巴特菲爾與委員會意見不同，後來在1884年提出辭職。後期工程改由建築師瑞得主導，直到1891年才完工啓用。高聳的3座尖塔，是教堂最大的特色，遠遠的就能看見它的氣勢雄偉，但這3座尖塔是1932年時後來才增加興建的，高度有96公尺。

聖保羅教堂之所以聞名，是因為建築物本身是以青石砌成的，仔細觀賞牆面上有美麗精細的紋路。教堂內部的彩色玻璃窗、釉燒的地磚、木製的裝潢等，將教堂妝點得更加高貴典雅。教堂內的一部風琴，是由倫敦TC Lewis & Co. 製造，是該廠現存最完好精緻的產品。

教堂外面的草坪上立著一尊塑像，是澳洲最早拓荒探險家──馬修‧弗林德斯(Matthew Flinder)，由墨爾本雕塑家吉爾伯特(Charles Webster Gillbert)所創作。鬧中取靜的這塊草坪，經常有情侶、親友在此休憩，與鴿子一塊兒享受這片清幽的角落。

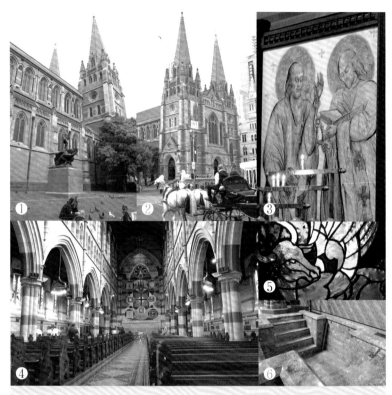

❶教堂外的草地常有情侶席地而坐，感受鬧中取靜的氣氛
❷聖保羅教堂最高的塔樓目前正在維修
❸信徒來此點根蠟燭祈福
❹教堂內部氣勢相當宏偉
❺教堂兩側與大門有許多面彩繪玻璃都很精美
❻教堂內的受洗池子

教堂裡欣賞彩繪玻璃

擁有3座高塔的教堂外觀古典美麗，尤其觀光馬車行經教堂前的畫面，彷彿回到了百年前，想要用相機捕捉畫面，不妨在弗林德斯街火車站大門等待馬車，假日馬車最多。

教堂內的彩繪玻璃最吸引人注目，一入口的大門就是整面的玻璃，彩色光芒映照下把地面也染成七彩。建築物兩側十幾扇窗戶也是彩繪，在幽暗的教堂內靜靜的品味，一面面欣賞每扇窗不同的宗教故事。

周邊風景

教堂位於弗林德斯街火車站大門對面(東北角)。往南越過自由廣場，可往貫流市區的亞拉河畔散步或乘船遊河，累了就往河岸的咖啡館與餐廳坐坐。傍晚開始，每逢整點河岸有噴火秀，岸邊一排的八座巨塔在暗夜裡噴發出壯觀的大火球，彷彿炸彈爆炸般瞬間照亮了亞拉河。

stat

由左至右圖，攝影／朱予安・李清玉・李明珍・李清玉

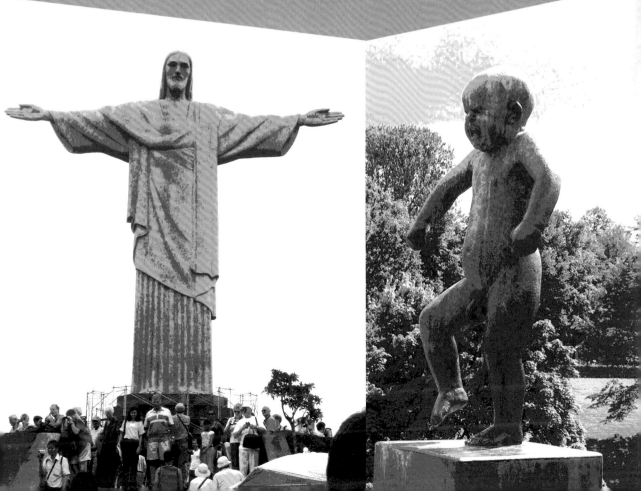

用一種安靜的姿態，看盡世界的繁華與百態……

雕像篇

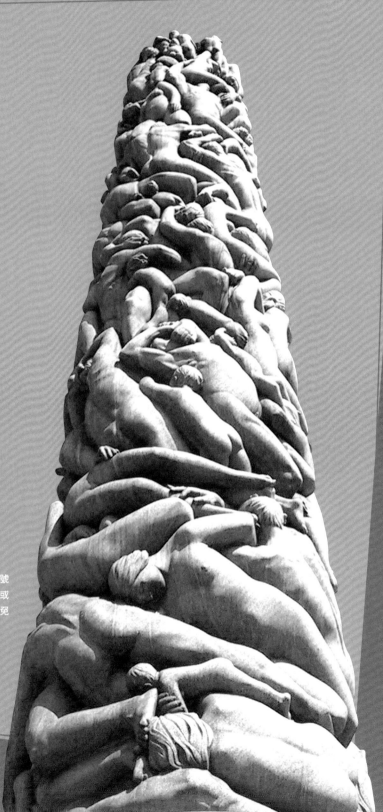

060

維格蘭雕塑公園

以人體雕像為主題的公園

地 奧斯陸西方，Kirkeveien。交 搭乘20號
公車或12號電車至Vigelandsparken站，或
搭地鐵至Majorstuen站再步行前往。$ 免
費。🕐 全年，全天候開放。

文字‧攝影／李清玉

挪威雕刻家古斯塔夫‧維格蘭(1869-1943)是維格蘭雕塑公園的造物者。公園裡有212座人體全尺寸的雕像，以青銅或花崗岩塑成，模型全都是出自維格蘭之手，實體再由工匠完成；公園占地約80英畝，其建築與格局的設計也是由維格蘭包辦。

西元1924年撥地預建，但雕像是在1950年之後才安置到現今的位置的，雕刻家本人在有生之年並無緣得見公園的全貌，但這座公園在世上獨一無二的藝術性，如今已為無數的遊客所鑑賞、見證。

公園可以被分為5個主要元件：大門、橋、噴泉、石柱高台和生命之輪。「人」是公園的唯一中心主題，從嬰兒孩提時期開始、到青壯年、然後步入老年，男男女女老老少少的雕像，都可以在這裡找到。各種不同的肢體動作、臉部表情，都被淋漓盡致地呈現，頌出動人的生命之歌。其中最著名的雕像之一，就是橋上名為「生氣的小男孩」這件活靈活現的作品。

維格蘭公園的最高點，矗立著一根石(Monolith)，上面雕有121具人體，含底座高17.3公尺。石柱上各式人體糾結環繞著彼此，展現出生命輪迴的意像，人們緊緊依著握著，等待救贖。

挑出最愛的雕像
拍照留念

挪威首都奧斯陸最為人所知的地方，除了諾貝爾和平獎的頒獎地之外，應該就是那裡令人瞠目的物價了。幸好那裡有些不用錢的景點，維格蘭公園就是其中之一。公園也是我在奧斯陸的最愛，可以一去再去都不厭倦。公園全長850公尺，所以千萬不要趕，慢慢逛慢慢看，找出自己最中意的幾尊雕像，再拍個寫真。

周 邊 風 景

逛完公園後，可以到大門口搭乘12號電車前往Aker Brygge，那裡是奧斯陸很時髦的區域，也是位在奧斯陸峽灣旁的碼頭，有一家很大的購物中心及許多餐廳，喜歡吃海鮮的人這邊有一些選擇，不過價格並不便宜。天氣好的時候，在這裡喝一杯露天咖啡倒是很不錯。

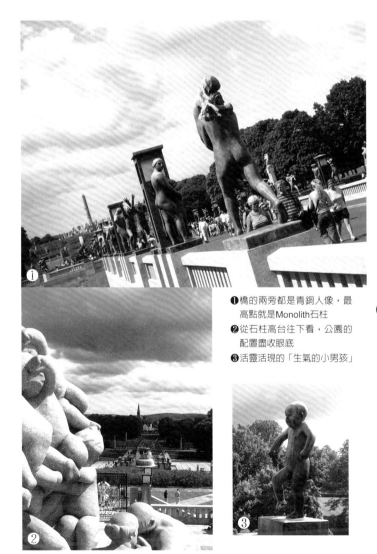

❶橋的兩旁都是青銅人像，最高點就是Monolith石柱
❷從石柱高台往下看，公園的配置盡收眼底
❸活靈活現的「生氣的小男孩」

Aker Brygge是奧斯陸的時尚之區。

061 小美人魚雕像

北歐最受歡迎的女性

🌐Langelinie水岸邊。 🚇從新港區步行前往約20分鐘，不然也可以一試哥本哈根免費的市區腳踏車。 💲免費。 🕐全年，全天候開放。

文字‧攝影／李清玉

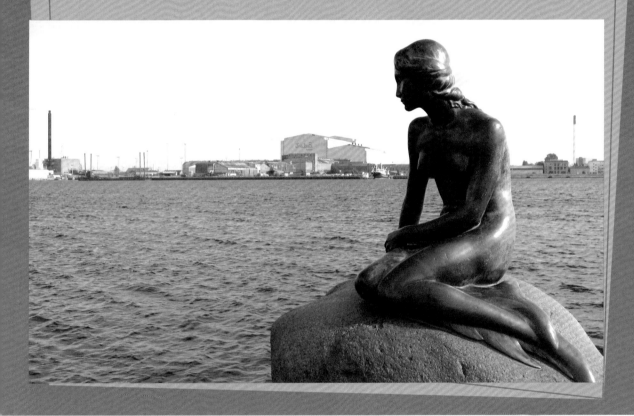

周邊風景

丹麥首都哥本哈根，有北國都會特有的大氣與清新，Stroget號稱歐洲最長的徒步購物區，從市政廳旁開始蔓延數公里，另一頭的新港區(Nyhavn)就在運河旁，有色彩繽紛的漂亮房舍，夏天到這裡點一杯冰啤酒，正好體驗丹麥式的悠閒。

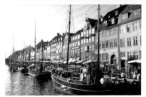

色彩繽紛的新港區，夏天的時候總是遊人如織。

黃昏彩霞
最能襯托小美人魚

第一次看到「小美人魚」的時候是從船上望回岸上，那時她被遊客團團包圍，不仔細瞧還看不清楚呢。之後我找了機會再訪，那天天氣很好、遊人不多，我在雕像旁靜靜坐了一會兒，似乎可以感受到小美人魚在故事中高低起伏的心境、和得不到愛情的悲傷。如果時間能抓準，拍照最棒的時機應該是夕陽西下的時候吧。

❶小美人魚故事的創作人 - 童話大師安徒生
❷招牌「Havfruen」，就是丹麥文的美人魚
❸小美人魚雕像其實十分嬌小，被遊人包圍住，還不容易看清楚呢

「等到15歲生日的那一天，妳就可以浮出海面，坐在月光下的岩石上，看看海面上的世界。」小美人魚的奶奶跟她這麼說。那一天，小美人魚邂逅了生命中的王子，只可惜最後她得不到王子的愛，幻化成了泡沫。

丹麥童話大師安徒生的這個結局淒美的故事，風靡了無數的大人小孩。嘉世伯啤酒的創辦人雅可布森（Carl Jacobsen）看了「小美人魚」的芭蕾舞劇之後，深受感動，於是請雕刻家艾瑞克森（Edvard Eriksen, 1876-1958）為故事裡的主角塑像。西元1913年銅像完成，企業家把作品送給了哥本哈根，如今成為哥城最重要的地標。

「小美人魚」堪稱世界上被拍最多照的女人之一，不過這座銅像本身並不起眼，嬌小的身軀，孤零零地坐在海邊的大石頭上，背景還看得到煙囪和工廠。2003年「孤星」旅遊指南把這座雕像列名北歐十大令人失望的景點之一，儘管如此，到哥城一遊的觀光客還是不會輕易放棄一睹佳人風采的機會的。

062

尿尿小童

全世界名氣最響亮的小娃兒

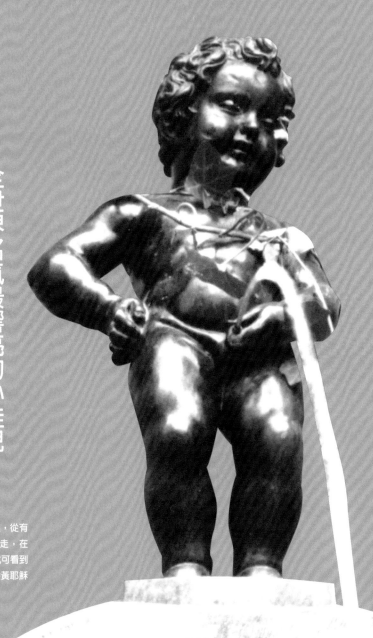

交 只要到達大廣場(Grand Place)上，從有著最高尖塔的市政府旁的小街往下走，在 Rue de L'Etuve與Stroofstraat轉角就可看到尿尿小童。途中會經過一尊臥躺的金黃耶穌像別忘了去摸一下祈求好運喔！

文字‧攝影／朱予安

史上最紅的小娃兒，應該非尿尿小童莫屬吧！來到比利時的首都布魯塞爾，一定要記得來拜訪這位第一公民。關於尿尿小童的由來眾說紛紜，最讓人津津樂道的是：300多年前的夜裡，敵軍意圖點燃炸彈火燒布魯塞爾，情急之下有個小男孩當場尿尿澆熄炸彈的導火線。因此成了拯救全城的大英雄，也讓尿尿小童有著英雄的象徵。

這尊號稱「布魯塞爾最老的公民」的青銅雕像，於西元1619年由Jerome Duquesnoy設計為光溜溜挺著肚子正在尿尿的小男孩，可愛的模樣也讓世人都想幫他裝扮。有此一說是西元1698年5月1日他生平的第一件衣服，是由當時統治比利時的巴伐利亞國王贈送，其後也曾被路易十五封為貴族並穿上侯爵的服飾。此後贈予尿尿小童服裝也成了各國以及團體表示友好的一種方式，接受贈與的條件為不能有商業目的。目前尿尿小童的衣櫥是位在國王之家(Masion du Roi)的布魯塞爾博物館，館內收藏達8百多件的衣服，遇到特殊節日會有專人負責為尿尿小童著裝。有趣的是，贈與尿尿小童的衣服還得依照規格分成7片，方便可當場為他縫製衣著，別忘了他的手腳可是固定的呢。

前方稍微右側的方向角度最佳

相信每個第一次看到尿尿小童的感覺都一樣，那就是真的好小阿！由於曾經被盜，現今則用鐵欄杆圍起來。通常遊客都會有默契的快速輪流站在大街上與雕像合影，也因為其實主體很小非常好取景。如果只想取得小童的特寫也不難，只要鏡頭拉的夠長。建議從正面側一點點可拍出細緻豐富的表情，要拍挺著大肚尿尿的感覺，從小童的右側方卡位準沒錯。

❶來拍個側面挺著大肚肚的模樣　　❷感覺是不是真的好小好可愛

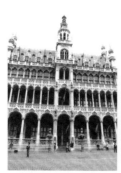

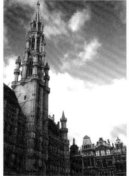

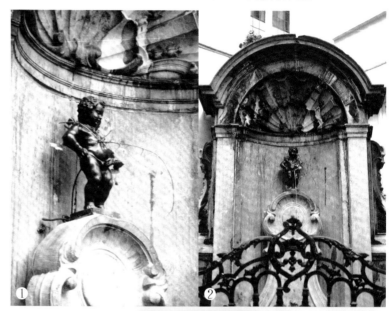

國王之家-內有收藏尿尿小童服裝的布魯塞爾博物館

市政府尖塔屬於哥德式建築

來到比利時一定不能錯過品嚐美味的巧克力

周 邊 風 景

尿尿小童就在號稱全歐最美麗的大廣場(Grand Place)附近，廣場上有市政府、國王之家等古老美麗的哥德式建築。週遭有餐廳及商店街，到處可見尿尿小童的紀念品，Moeder Babelutte是本區有名的糖果店。巧克力則推薦Galler或Neuhaus。

063

自由女神像

世界上被拍最多照片的女人

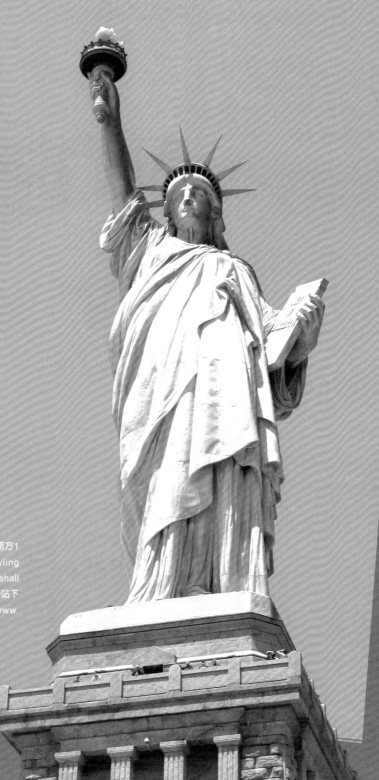

地 位於自由島，坐落於曼哈頓島的西南方1
英里處。交 搭乘地鐵4、5線，於Bowling
Green站下車；或搭乘R、W線於Whitehall
站下車；或搭乘1、9線，於South Ferry站下
車。☎(212)363-3200。http http://www.
nps.gov/stli

文字‧攝影　陳之涵

自由女神像位於美國紐約市曼哈頓以西的自由島，是西元1876年美國建國100年時，法國所餽贈表達心意的生日禮物。法國把雕像結構拆開和分別裝箱，橫越大西洋送抵曼哈頓然後重組，總共歷時10年才正式完工，當1886年落成後，她巍然矗立在紐約港的入口處，不分晝夜護衛著這座泱泱大都會，也以包容的心，迎接著想定居美國的千百萬各國移民。

女神像的軀體骨架，乃是以金屬鋼鐵材質所鑄造，由設計巴黎鐵塔的建築師艾菲爾(Gustave Eiffel)設計，氣質非凡的女神容貌，頭上戴著有七道光芒四射的冠冕，象徵的意涵是「自由」遍及七大洋、七大洲，而自由女神像高達46公尺，再加上一座混凝土製的基座，合計總高度為93公尺，重量則約200噸。

自由女神身披著古羅馬式寬鬆長袍，右手高舉象徵自由的火炬，左手則持一本法典，上面鏤刻著《美國獨立宣言》的發表日期「西元1776年7月4日」，這就是全球重視自由和民主的表徵，尤其在好萊塢電影情節的烘托表述之下，成為燦爛光明美國之夢的啓程地，由於她的獨特性和不凡價值，更於1984年列入世界遺產名錄。

想要攀登至自由女神最高的皇冠部分，絕對是耐力與體力的考驗，總共有354階(約為22層樓高)，登頂之後可以完全鳥瞰曼哈頓島櫛比鱗次的摩天高樓群；如果怕累的話，不妨只搭乘電梯到女神雕像的基座部位(約10層樓高位置)，透過播放影片、模型、攝影、繪畫服裝等豐富的圖文資料，感受有關於美國移民歷史的各種陳列展示和緬懷過往。

❶搭乘渡輪時是拍攝自由女神像的最好時機
❷在紐約到處可以看到自由女神像為主題的紀念品
❸從渡輪上拍攝到的大景

利用搭乘渡輪時拍照可掌握不同角度

想要完整拍攝自由女神像，建議大家最好在搭乘渡輪時就備妥長鏡頭相機，掌握以不同角度，拍攝整個自由島和女神面貌細部表情的機會；另外，當你下船登島之後，走到女神像正前方時，常有大批人潮正等著照相，此時務必記得要完全蹲下身軀，最好能夠貼近地面以仰角方式來取景，如此便能夠讓雕像完全入鏡。

周邊風景

由於自由女神像坐落於自由島上，想要前往參觀一訪，必須在砲台公園(Battery Park)內的柯林頓城堡(Castle Clinton)內先購買船票，等到女神像參觀完畢之後，建議大家不妨把握機會，再繼續前往旁邊下一站素有「移民島」之稱的愛利斯島(Ellis Island)，因為在西元1892年至1924年之間，曾有超過1千萬的移民者在此等待移民局檢查，如今愛利斯島也設有移民博物館展示史蹟，讓人緬懷過往的歷史與了解人民對於自由的渴望。

064

華盛頓紀念碑

經常在好萊塢電影中出現的場景

地 15th Street and Constitution Avenue.
NW, Washington, DC　☎ +1-202-426-
6841。🕐 4～9月08:00～23:45，其餘月份
09:00～16:45。💲建築物參觀免費。

文字・攝影／許哲齊

許多美國電影情節中一定會出現的場景都在華盛頓DC特區中，像美國國會大廈、白宮、林肯紀念堂等，其中最顯眼、也常見到的就是華盛頓紀念碑(The Washington Monument)。

站在長方形範圍的華盛頓DC特區之中，這個大理石材質、模仿古代埃及方尖碑造型的紀念碑，高度達555呎又5.5吋，加上四周空曠無物，很難讓人忽視它的存在。其實，它頗像一把從綠地中向上刺出的巨大石劍，威風凜凜地指向天際。目前它不但是華盛頓特區中最高的建築物，也是當今世界上最高的石造建築。

華盛頓紀念碑的建立，背後還頗有一番波折。原本在美國國會的計畫中，為了紀念領導美國獨立革命的喬治華盛頓（後來的第一任美國總統），此處會出現的是一尊華盛頓騎著馬的雕像。但是該項計畫卻遲遲未有進展，直到西元1836年之後才由民間募款重新開始進行紀念碑的設計與建造。建築施工的期間又因為南北戰爭之故而中途停止，最後在1876年美國獨立100週年時才終於落成完工。眼尖的你或許會發現，這個紀念碑上下段居然有兩種顏色差異，那就是停工前後使用了不同的大理石所造成的。

紀念碑內有電梯可直達頂端，從這裡可以看到大部分的華盛頓DC特區，甚至還能看到馬里蘭州跟維吉尼亞州呢！

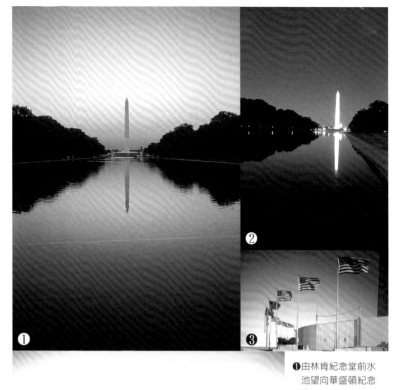

❶由林肯紀念堂前水池望向華盛頓紀念碑
❷華盛頓紀念碑的夜景
❸底部環繞50面美國國旗，象徵美國的50州
❹由美國國會大廈望向華盛頓紀念碑

周 邊 風 景

華盛頓紀念碑位於華盛頓DC特區各建築物的中心，外圍環繞著美國國會大廈、白宮、林肯紀念堂、傑弗遜紀念堂及史密斯松恩協會所擁有的航太博物館、美國歷史博物館、美術館、自然史博物館等十幾個博物館，對於遊客而言，是一個得花上好幾天時間才能仔細走遍的寶地！

黃昏時以水池當前景
最具風采

華盛頓紀念碑四四方方、高聳直立，似乎從華盛頓DC特區的任何一個位置來拍攝它，感覺都是一樣的，其實不然。我個人認為最佳的拍攝角度是站在林肯紀念堂前右側，下方襯映著水池，紀念碑居中，其後以美國國會大廈為背景的方向拍去最為美麗，倘若還能配合黃昏夕陽西下之時，則更添風采。

065 里約基督雕像

站在山頂張開雙臂擁抱人民

火車 ⏰8:30～18:30，每30分鐘一班。火車 💲來回票價36 Real (約台幣225元)。🚌有公路及Corcovado火車可直達基督山頂。

文字‧攝影／李明珍

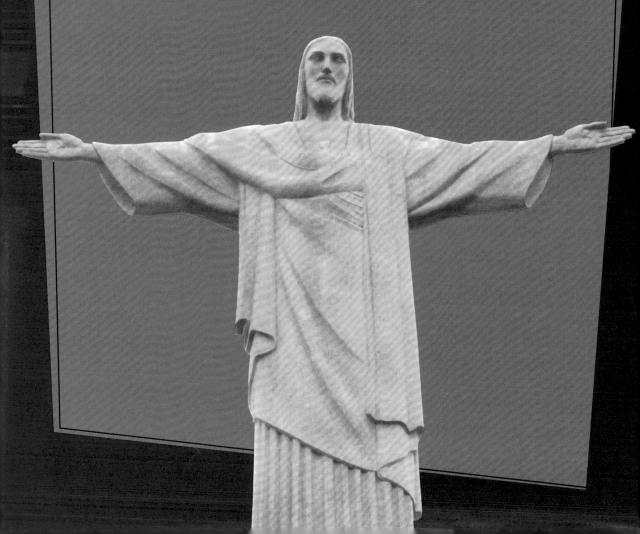

廣角鏡頭較易拍攝到全景

此處遊客絡繹不絕，所以很難拍到完整且畫面乾淨的Christ redeemer，難怪有許多小販帶著印表機在此幫遊客做合成照片。也因為Christ redeemer除了前後有延伸外其餘週邊僅有約3公尺的走道，所以除了準備廣角鏡頭和長鏡頭協助外，若想有左右二側攝影的話就恐怕要搭乘直昇機或在風景明信片上才欣賞的到！

❶世界各地的人來里約一定造訪基督山
❷Corcovado火車票

120 anos
Estrada de Ferro
do Corcovado
www.corcovado.com.br

周邊風景

基督山上有小型的購物商店，有販售基督雕像的紀念商品，而且巴西以生產寶石聞名，在此也可找到精美的礦石手工品。另外，到了里約當然也要搭乘纜車到麵包山(Sugar Loaf)，這裡可欣賞海灣四面八方的美景，足可媲美耶穌山。

由Corcovado俯瞰里約市，這個方向可以看到另一個著名景點麵包山(Sugar Loaf)

Christ redeemer基督雕像位於巴西里約熱內盧(Rio de Janeiro)的Corcovado山頂上，雕像採用能夠抵擋歲月與天氣變化的水泥製作，頭部高3.75公尺、雙臂寬30公尺、總高度達38公尺，重1,145公噸。設計家Carlos Oswald最初設計了生動描述基督運載十字架，拿著地球在他的手裡，象徵著世界。然而里約民眾更喜歡雕像照全世界所知的原樣，張開雙臂、擁抱人民。當時在巴西要製作這樣的雕

像並不容易，於是在完成初步設計後再將草稿送至法國，由法國波蘭裔雕刻家Paul Landowski修改手部及頭部設計後才定案。雕像工程歷時5年後，終於在西元1931年10月12日落成，成為里約的象徵。

Corcovado山頂上的Christ redeemer十分雄偉，基督雕像的面容與展開胳膊的胸襟十分莊嚴；由山頂展俯瞰四周，還能看見全世界最大的都市森林及Capacapana、Ipnama海岸與城

市建築相鄰，有時晴空萬里，偶而天空漂著雲朵，景色十分美麗，1980年教宗若望‧保祿二世也曾前來。

如今每年世界各地的有300000多人選擇搭乘火車來參觀基督雕像，特別值得一提的Corcovado森林火車已經有一百多年的歷史，當年也擔崗運送建造雕像的材料，沿途穿越Tijuva國家公園，同時還可欣賞到野生動物及林間景緻。

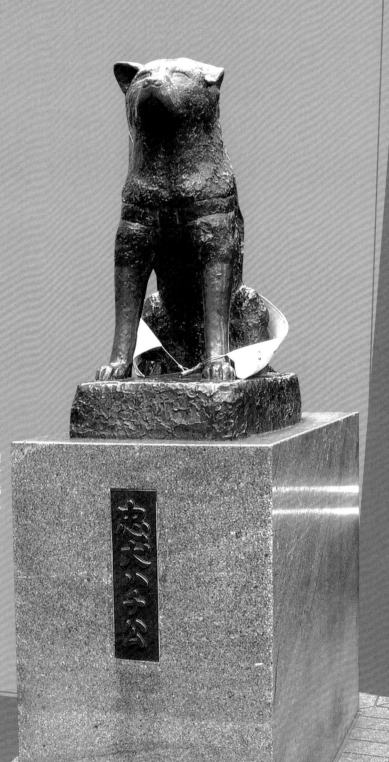

066

東京忠犬八チ公（はちこう）雕像

日本最出名、聚人氣的狗

地 東京渋谷車站。交 搭乘山手線、東急東橫線、新玉川線、京王井之頭線、營團地下鐵銀座線、半藏門線，在渋谷(Shibuya)站下車，往八犬出口走到廣場。$ 無。⊕ 24小時。

文字‧攝影／王瑤琴

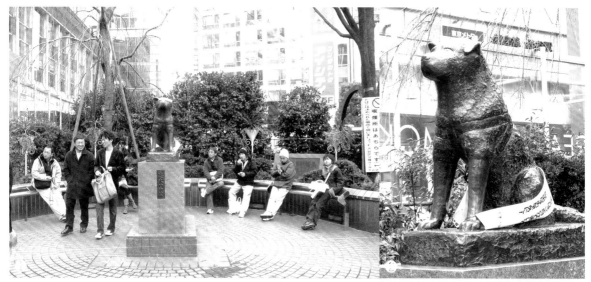

❶忠犬ハチ公的雕像週邊是許多人的相約地點
❷想要拍到忠犬ハチ公的近距離照片，一定要避開從下午就開始的人潮密集時間

取景不難 但需要耐心等待

拍攝忠犬ハチ公雕像，看似簡單、其實卻不容易，原因是無論何時周遭都有許多人潮，因此我想單純地取景，必須花點時間、耐心地等待人潮較少的時候。通常從傍晚以後，這裡的人潮多到嚇人的地步 若想拍照一定得避開這個時段。

周邊風景

忠犬ハチ公雕像周邊有渋谷車站、電影院、百貨公司和服飾店，對面還有充滿流行訊息的井之頭通、道玄坂、公園通、文化村通……等。其中有一家「109」百貨公司，是東京流行少女最愛的購物去處，曾經被稱為「109辣妹」的年輕族群，她們的服裝都來自這家百貨公司。

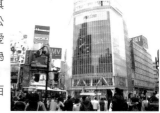

渋谷是東京著名的購物區

位於渋谷(Shibuya)車站廣場的忠犬ハチ公雕像，不僅是東京的地標之一，也是日本人相約見面的最佳地點。

忠犬ハチ公(はちこう)雕像之由來，是源自日本一個家喻戶曉的故事。據說大正12年(1923年)，有一位住在渋谷的大學教授上野英三郎，他蓄養了一隻秋田犬，這隻狗每天都會到車站接送牠的主人。

1925年上野教授因意外去世，但是這隻名叫「はちこう」的忠狗、仍舊每天按時前往車站

等待主人回家，直到它去世為止、已等了長達10年以上。

東京人為了感念忠犬ハチ公的忠誠，在渋谷車站出口前放置此狗雕像，目的也是在提醒養狗的主人千萬別棄養動物。或許因為狗本來即被視作人類最好的朋友，使得這尊雕像從此成為東京人最愛的集合地點。

經過漫長的歲月洗禮之後，目前所見的忠犬ハチ公銅像已呈現黑黝黝的色澤，倘若不仔細看、已看不清原本的材質。在此銅像身上，由於經常受到路人的撫摸

或倚靠，所以有些細部都被磨平、散發出光亮的色澤。

在東京，不僅可以看到忠犬ハチ公的銅像，也發行有「忠犬ハチ公物語」錄影帶及相關紀念品，並且將每年4月8日訂為忠犬ハチ公紀念日。而這隻忠狗的遺骨、則保存於上野的國立科學博物館內。

由於渋谷車站附近的百貨公司和服飾店，堪稱為東京的流行聖地，所以只要站在銅像旁邊，看著來往的人潮，即可得知東京年輕人最新、最時髦的裝扮。

067

魚尾獅身雕像

最深刻的新加坡象徵代表

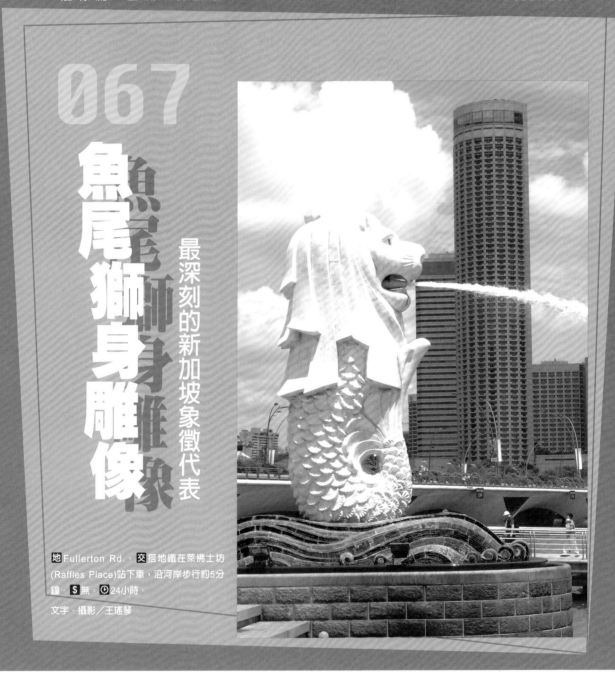

地 Fullerton Rd.。 交 搭地鐵在萊佛士坊
(Raffles Place)站下車,沿河岸步行約5分
鐘。 $ 無。 ⏰ 24小時。

文字·攝影／王瑤琴

 周 邊 風 景

魚尾獅公園周邊有浮爾頓飯店(The Fullerton Hotel)、加文納橋(Cavenagh Bridge)、隔河還有史丹福萊佛士雕像(Sir Stamfprd Raffles)、維多利亞劇院與音樂廳(Victoria Theatre & Concert Hall)、皇后坊(Empress Place Building)……
等。

乘新加坡河遊船(River Cruise),可以沿途欣賞現代高樓大廈和充滿殖民風格的建築物,並行經魚尾獅公園。

新加坡的象徵物是白色的魚尾獅，從西元1964年起成為新加坡旅遊局(STB)標誌。魚尾獅之由來，是因新加坡的名稱「Singapore」、在梵語中「Singa」代表獅子、「pore」意思是城市，所以新加坡又名為「獅城」。

西元7世紀，新加坡本來叫做「淡馬錫(Temasek)」，在爪哇語中具有「海港」之意，當時這裡是商船、漁船往來頻繁的貿易港。據說11世紀左右，蘇門答臘斯利佛士(Srivijaya)王朝的王子登陸此地時，發現一隻黑面、紅色身體，但胸前白色的奇怪動物；這隻動作敏捷的怪獸，被王子誤以為是獅子，因此稱新加坡為「獅城Singa pore」。

新加坡的魚尾獅像即根據此典故設計，獅頭代表王子認為的獅子，魚尾象徵原先的淡馬錫古城。此雕像於1964年由Fraser Brunner設計，由已故雕塑家林浪新(Lim Nang Seng)先生創作，高約8公尺、重約70噸，以混凝土和陶瓷為材質，旁邊的小型魚尾獅也是他的作品。

魚尾獅像本來豎立於新加坡河口的魚尾獅公園(Merlion Park)長達30年，於2002年4月23～25日搬遷到浮爾頓1號旁的海埔新生地，佔地約2千5百平方公尺。

目前魚尾獅雕像所在地，結合水與燈光為主題，營造更壯觀的視覺效果。此外，魚尾獅的標誌不僅出現於新加坡的藝品和紀念品上，在聖陶沙島的音樂噴泉，也可看到不同造型的魚尾獅。

❶ 在藍天白雲和椰子樹的襯托之下，白色的雕像顯得閃閃發亮
❷ 若想要拍攝噴水的角度，要從側面拍攝才能看清楚水柱的弧度
❸ 以魚尾獅身當前景，還可拍到後面的城市景色
❹ 週邊頗具造型的橋樑
❺ 雕像所在是萊佛士登陸遺址

利用藍天當背景 更顯出純白身影

以前的魚尾獅公園比較狹小，但是因為面對新加坡河口，具有歷史性的意義。自從魚尾獅被搬遷到現在的地點之後，觀光色彩似乎比較濃厚。

拍攝魚尾獅，必須利用藍天作背景，才能襯托出此雕像的白色身影，每當遇到天氣狀況不佳時，我選擇拍攝夜景為主，在噴泉和燈光投射之下，魚尾獅像會呈現出浪漫與柔和的畫面。

plaza

人來人往、日出日落，唯一不變的是沒完沒了的喧鬧……

廣場篇

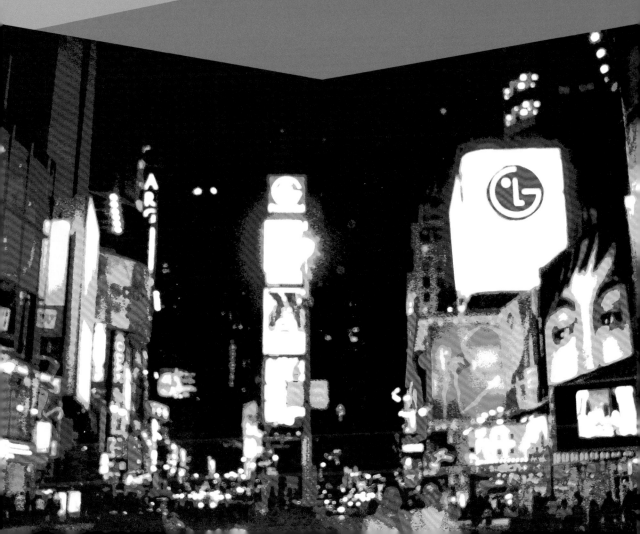

068 波茨坦廣場

德國最具有生命力的廣場

🚃 地鐵U2線、通勤電車S1、S2線以及多條公車路線交匯。另外2006年起在舉辦世界盃足球賽之前，新的地區火車線(RE)啓動，從此距離柏林新的火車總站僅一站之距，交通超級便利！

文字‧攝影／林呈謙

波茨坦廣場的東北方即是德國的凱旋門——布蘭登堡門，由此往東沿菩提樹下大道，即為柏林的歷史與文化景點區，如國家歌劇院、博物館島等等。由波茨坦廣場搭地鐵U2往西則可直達西區的大鬧區。以波茨坦廣場做為基地，暢遊柏林將會是十分便利。

世界上大概沒有一個城市像柏林那麼有戲劇性又那麼有生命力，其中最具代表性的地標莫過於波茨坦廣場。來到這裡，感受它過往的榮枯並看看其所展望的未來，將徹底感受到世事無常，卻也永遠充滿希望。

位於柏林正中心的波茨坦廣場，在柏林最蓬勃發展的1920與1930年代，成為最重要的鬧區中心，並且是歐洲最早使用紅綠燈的地方之一，也是當時柏林人逛街時的最愛。西元1945年德國戰敗，首都柏林被徹底摧毀，昔日熱鬧的波茨坦廣場成為一片廢墟。其後的冷戰時期，又因其地理位置在柏林的正中心的東西柏林交界處，附近即是柏林圍牆，所以完全荒廢，被棄置了45年的這個黃金地段，終於在1990年德國統一後，見到了重建的曙光。

重建計畫如火如荼地展開，關於如何利用新生的波茨坦廣場，曾有過許多討論，最後定案的計畫並非由政府主導，而是由兩大企業集團出資獲得主導權，在廣場西南方的波茨坦大街將廣場一分為二。北側是SONY集團建的SONY Center，裡面是綜合娛樂城，有許多影城，並有無數的餐廳及影像博物館。這裡的建築十分具有現代感，夜裡的燈光更是耀眼絢麗，變化無窮，已成了柏林最重要的地標景點及約會地點。

廣場南側是戴姆勒克萊斯勒特區Daimler-Chrysler-Quartier，這裡有許多辦公大樓，也有IMAX 3D影城、無數的主題餐廳，更棒的是有一座大型的美式Shopping Mall，裡面有上百家商店，集德國所有重要的各類連鎖商店於一堂，讓旅客可十分有效率地購物！

❶Arkarden Shopping Mall
❷SONY Center 夜晚的絢麗燈光
❸位於柏林正中心的波茨坦廣場
❹SONY Center 展出柏林的象徵 — 柏林熊
❺SONY Center 露天café
❻Arkarden Shopping Mall
❼影城

白天與夜晚各異其趣

波茨坦廣場的SONY Center 已成為柏林最熱門的新興景點，通常遊客會從玻璃建築的德鐵總部大樓(大樓上方有斗大的紅色DB logo)的正下方進入SONY Center，馬上可感受到猶如進到未來城，遊客們的照相機就都開始忙碌起來了！白天的光鮮與夜晚的炫麗都充滿無限魅力，許多人都是白天及晚上各來一次！更棒的是，這裡提供免費無線上網，只要帶著Notebook，就可在SONY Center與全世界相連！

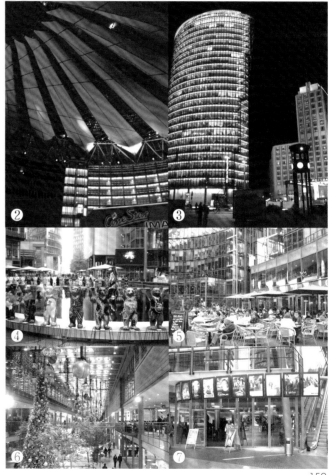

069 瑪麗亞廣場

慕尼黑重要活動舉行地點首選

地 Marienplatz。 交 搭乘S-1、2、4～8、U-3、6號電車，在Marienplatz站下車。 $ 無。 ⊙24小時

聖母教堂 地 Frauenpl.。 交 搭乘S-1、2、4～8、U-3、6號電車，在Marienplatz站下車，步行約10分鐘。 $ 2歐元。 ⊙4～10月周一～周六10:00～17:00(11～3月及周日11:00～17:00休息)

文字·攝影／王瑤琴

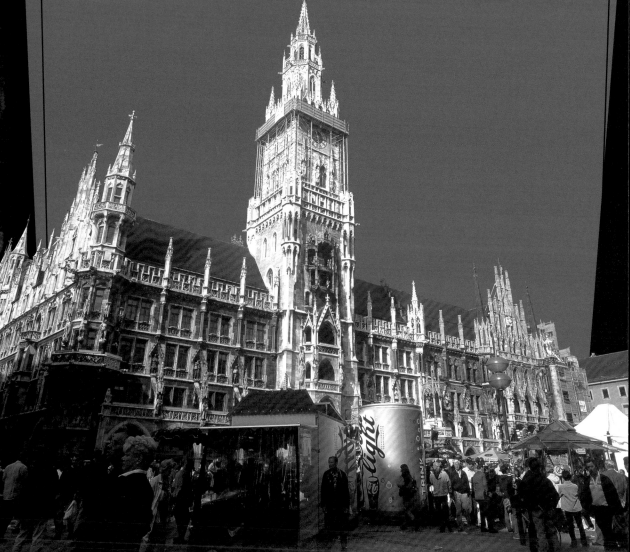

瑪麗亞廣場是慕尼黑市區的樞紐，也是節慶或重要活動舉行場所。此廣場中央豎立著一根聖母瑪麗亞雕柱，因此命名為瑪麗亞廣場。這根大理石圓柱，是為了感謝聖母護佑慕尼黑在30年戰爭中倖免於難，頂端站著金色的聖母像。

在瑪麗亞廣場，最醒目的建築物是新市政廳(Das Neues Rathaus)、屬於新歌德風格，是19世紀末所建；特徵為外觀佈滿精細的雕刻，正面最高的鐘樓裝飾著一系列木偶的報時鐘(Glockenspiel)。

每天上午11點、正午和下午9點，都可看到報時鐘的木偶隨著鐘響旋轉而出。白天依序走出的是騎士、小丑、木桶工匠……等造型木偶，晚上則換成守夜人、守護天使、慕尼黑小孩……等。

距離瑪麗亞廣場不遠的聖母教堂(Frauenkirche)，堪稱慕尼黑的精神象徵，最早建於15世紀左右，曾經在第二次世界大戰期間遭受戰火波及，經過重建後，已恢復昔日宏偉的規模。聖母教堂屬於晚期哥德式，外觀為厚重的磚造建築，兩側的洋蔥形青銅塔頂，已經出現斑駁氧化的痕跡。教堂內部的主祭壇簡單而莊重，並沒有太多華麗的飾節。

走進聖母教堂，可以發現很多遊客認真地在石板地面尋找一個黑色腳印；聽說站在這個腳印處、就看不見嵌造於教堂高處的窗戶了。此外，登上聖母教堂的南塔，可眺望瑪麗亞廣場與慕尼黑市區景致。

❶瑪麗亞廣場和聖母教堂之間，屹立著許多中世紀的美麗建築
❷慕尼黑啤酒節期間，在瑪麗亞廣場可見狂歡暢飲的人潮
❸假日的瑪麗亞廣場，可見穿著巴伐利亞服裝的歌手在此表演
❹新市政廳鐘樓為新哥德樣式，裝飾有木偶報時鐘
❺聖母教堂樣式宏偉，以厚重而樸素的紅磚砌成

廣場周邊建築都是值得拍攝的主角

站在瑪麗亞廣場，我的目光不得不被新市政廳所吸引；拍攝此建築全貌、唯有使用超廣角鏡頭，並且站到廣場最角落，才能將廣場和聖母瑪麗亞柱一起納入畫面中。

另外，瑪麗亞廣場周遭的建築物，給我的感覺都是充滿巨大感，而聖母教堂也不例外。拍攝此教堂時，由於前面可站的空間並不大，我選擇透過超廣角鏡頭的仰視效果，以呈現整體建築壯觀的模樣。

周邊風景

瑪麗亞廣場周邊有舊市政廳(Das Alte Rathaus)、聖彼得教堂(Dir Kireche St.Peter)……等，此外，往北走，可以通往麥克斯約瑟芬廣場(Max-Joseph-Platz)，附近有國家劇院(Nationaltheater)、王宮劇院(Residenztheater)、王宮博物館(Residenzmuseum)、王宮(Residenz)以及環繞著文藝復興式拱廊的王宮花園(Hofgarten)……等，堪稱慕尼黑歷史精華區。

瑪麗亞廣場周邊的建築也頗有看頭

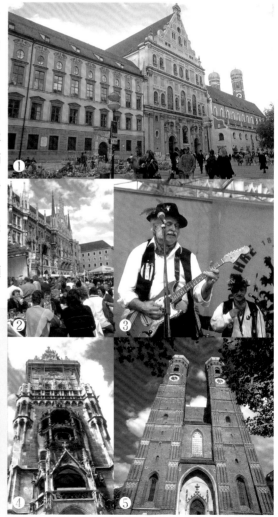

070 羅馬西班牙廣場

最具有藝術氣息的廣場

地 Piazza di Spagna。 交 搭乘地下鐵A線，在「Spagna」站下車。 $ 無。 ⏱ 24小時。

文字‧攝影／王瑤琴

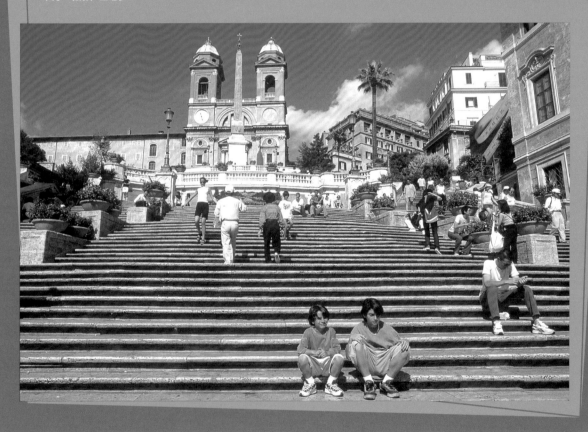

周 邊 風 景

西班牙廣場周邊有義大利最著名的名店區，沿著康德提街(Via dei Condotti)走去，可以看到全球的名牌精品皆聚集於此。每家店都以美麗的櫥窗、高雅的珠寶、服飾或皮件……等，吸引遊客的目光。此外，與康德提街平行的伯格諾納街(Via Borgognona)，亦林立著許多知名的時裝店，即使不去購物，亦可享受視覺美感。

康德提街上有許多精品名店

西班牙廣場是羅馬最受歡迎的觀光景點，也是昔日外國藝術家最愛的落腳地，在西班牙階梯右側，迄今仍可看到英國浪漫詩人濟慈最後的居所。

西班牙階梯(Scalinata di Spagna)是西班牙廣場最主要的標誌，由於曾經出現在電影「羅馬假期」之中，更加聲名大噪。也曾經有知名的服裝時尚品牌在此舉行過服裝秀。此廣場和階梯都是法國人出資建造，但是因為這裡有西班牙大使館，所以得名。

西班牙階梯是為了連接廣場與山丘上的聖三一教堂所建，西元1726年由義大利建築師桑克提斯(Francesco de Sanctis)設計，以優美的弧形線條與寬敞的平台為特徵，經常可見來自世界各地的遊客，坐在階梯上晒太陽或休息。

座落於西班牙階梯頂端的聖三一廣場，中央豎立著一根古埃及方尖碑，後面就是「山丘上的聖三一教堂 Santissima Trinita dei Monti」，外觀為哥德式與新古典風格之融合，兩側裝飾有對稱形的鐘塔。

此外，西班牙階梯下方還有一座破船噴泉，是教宗烏爾班八世委託巴洛克巨匠貝尼尼的父親—畢耶特洛貝尼尼(Pietro Bernini)改建而成。此雕塑主題為16世紀台伯拉河氾濫成災，一艘破船被洪水沖至此處，象徵羅馬人堅毅不拔的精神。

每年4、5月左右，是西班牙廣場最美麗的季節，這段期間、西班牙階梯的花壇都開滿紅白杜鵑花，將此地襯托得更加浪漫。

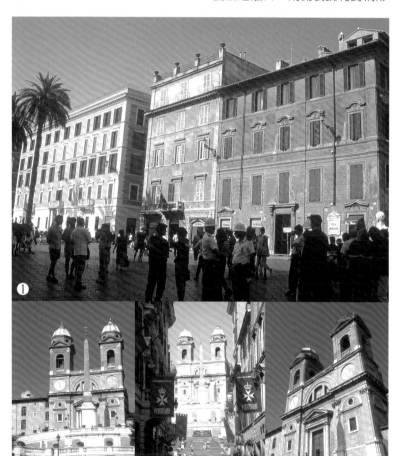

❶西班牙廣場周遭有許多外國藝術家或詩人宅邸
❷西班牙階梯之上的聖三一廣場，豎立著古埃及方尖碑
❸西班牙台階前面是名牌精品店林立的康德提街
❹山丘上的聖三一教堂融合哥德式和新古典樣式

以廣角鏡頭
從正面拍攝

來到西班牙廣場，雖然重點是感受廣場上的熱鬧氣氛，然而我最喜歡的卻是坐在西班牙階梯之上，一邊吃冰淇淋、一邊欣賞裝扮時髦的義大利人或遊客。

拍攝西班牙廣場，我選擇站在正面，利用廣角鏡頭將廣場及頂端的教堂一起納入畫面之中。捕捉建築物細部裝飾時，我會用中長焦距鏡頭，將景物拉近，以特寫美麗的雕刻與彩繪。

071 布魯塞爾大廣場

歐洲最美麗的廣場

交 從布魯塞爾的中央車站（Bruxelles-Central/ Brussel-Centraal）走出來後，朝著高聳入雲的市政廳方向步行約5分鐘即可抵達大廣場。

文字・攝影／蕭慧鈺

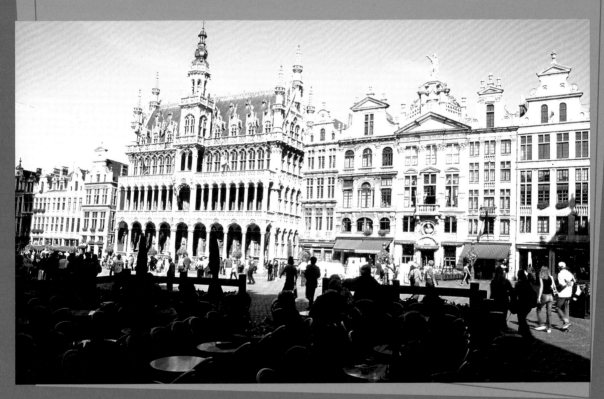

周邊風景

鑽進大廣場旁狹窄的屠夫街(Rue des Bouchers)巷子裡叫一鍋比利時國菜熱騰騰飄著酒香的「淡菜鍋」，加上現炸的黃金薯條，大快朵頤一番，可是拜訪布魯塞爾不可錯過的行程，屠夫街裡的百年老店Chez Leon是遠近馳名，甚至在巴黎還有分店。地址：Rue des Bouchers 18

百年老店Chez Leon

在歐洲的城鎮規劃中，廣場扮演著重要的角色，它像是最受注目的舞台一樣，不僅大多圍繞著指標性的建築，也上演著最真實的庶民生活。比利時首都布魯塞爾的大廣場，不僅是聯合國教科文組織名列的世界遺產，更擁有「歐洲最美麗的廣場」之名。順著鋪滿鵝卵石的蜿蜒窄巷，走進布魯塞爾的大廣場，頓時豁然開朗，眼前琳瑯滿目華麗的建築讓人眩目，高聳的哥德式尖塔、圍繞廣場四周的中世紀風情古建築，金黃色的雕像、繁複的雕飾，一棟接著一棟讓人目不暇給。

15世紀，布魯塞爾成為低地國公爵領地中央行政機構的所在地，尤其是織品業一枝獨秀，大廣場一帶成為當時興盛的交易中心，市政廳與其他各行各業的公會紛紛在此興建。大廣場除了是商業活動繁盛的地方，也有許多名人雅士在這裡留下足跡，共產主義的精神導師馬克斯就在9號的天鵝咖啡館，與恩格斯以及當時的知識份子，一起在此激盪出思想的火花；法國大文豪雨果流亡期間，曾下榻於廣場上的鴿子飯店。

如今，踩在大廣場鋪著方石塊的地板上，放眼望去的景象百年來沒有太大的改變，而今絡繹不絕的行人、遊客與街頭畫家，為大廣場注入源源不絕的活力。

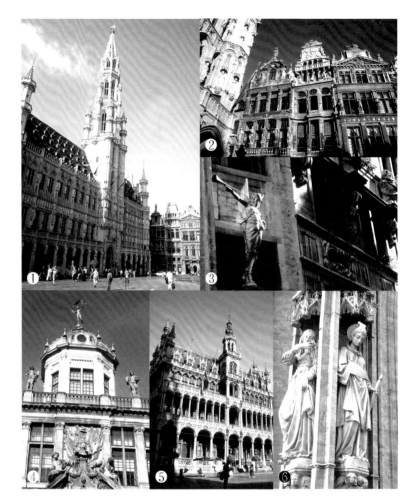

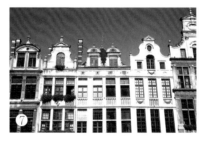

❶大廣場的地標市政廳
❷大廣場兩旁的中世紀建築群
❸巧克力博物館外金黃的吹號天使雕像
❹大廣場兩旁的中世紀建築群
❺國王之家是大廣場另一棟受人注目的新哥德式建築
❻市政廳外牆佈滿了精美的雕刻
❼大廣場兩旁的中世紀建築群

廣場正中央可取週邊建築的最佳角度

第一次到欣賞大廣場的最佳角度，莫過於站在大廣場的正中央，以360度來欣賞包圍四周令人目眩神迷的華麗建築，讓眼睛大飽眼福之後，在廣場旁的露天咖啡座選個好位置，來杯清涼的比利時啤酒，邊細細地品味每棟建築物的細節，以及廣場上悠閒來去的人們，真是人生一大享受！

073 布達佩斯英雄廣場

匈牙利建國1000年的見證

地 Hosok tere，共和國大道盡頭。交 搭乘地下鐵
M1在Hosok tere下車。$ 無。⏰24小時。

文字‧攝影／王瑤琴

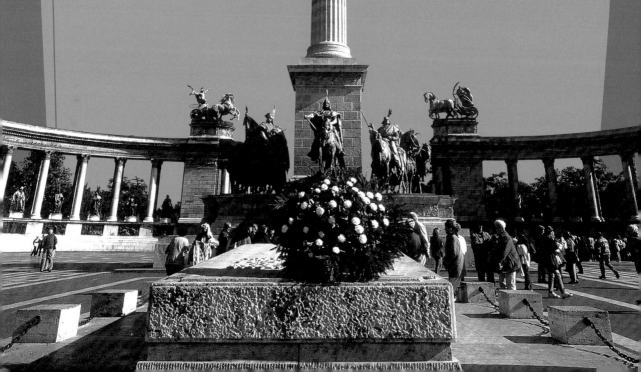

匈牙利的首都布達佩斯(Budapest)，是一座雙子城，其中布達山丘屬於歷史古蹟區，位於東岸的佩斯則林立著許多新穎建築，充滿現代氣息。

在佩斯地區，以英雄廣場最具代表性，座落於共和國大道(Nepkoztavsasag utja)盡頭；這條又寬又長的街道，被視為「布達佩斯最美麗街道」，到處可見19世紀末的古典建築物。

英雄廣場是西元1896年為了慶祝匈牙利建國1000年所建，由建築師愛伯特·錫克旦茲(Albert Schickedanz)所設計，特徵為廣場中央豎立著一座千年紀念碑(Millennary Monument)，並由一系列半圓形列柱環抱著廣場。

千年紀念碑頂端，可以看到高約36公尺的大天使加百利雕像、採用青銅鑄造而成，象徵大天使將皇冠賜予匈牙利首位國王史提芬一世(Stephen I)。此外，據說位於市立公園內的賽契尼公共溫泉源頭，就在這尊天使雕柱地底下。

在千年紀念碑下方，中間是阿爾帕德(Arpads)王朝酋長騎馬雕像，周圍是曾經伴隨他征戰的其他6位較不知名馬札兒(Magyars)酋長雕像。

環抱著廣場的半圓形列柱，建有雙層式柱廊，並且於柱間裝飾著14尊雕像，每尊雕像下面都刻繪有精緻的浮雕，這些雕像分別為匈牙利歷代國王或民族英雄。

英雄廣場兩側各有一棟壯麗的希臘式建築，在此兩棟建築物襯托下，使得英雄廣場景觀更加豐富。現在來到英雄廣場，不僅可以欣賞建築之美，也可觀看到衛兵交接儀式。

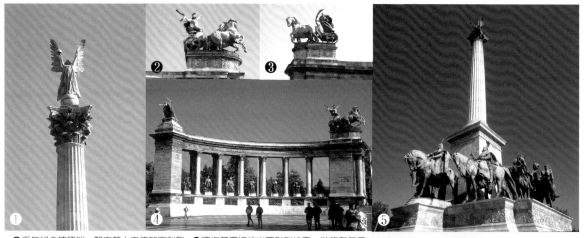

❶千年紀念碑頂端，豎立著大天使加百利雕像，採用青銅鑄造而成
❷位於左側的半圓形柱廊，裝飾著戰神雕像
❸位於右側的半圓形柱廊，裝飾著象徵和平的雕像
❹環抱著廣場的半圓形列柱廊，裝飾有匈牙利歷代國王和民族英雄雕像
❺位於千年紀念碑下方的雕像群，包括有阿爾帕德酋長與其他的馬札兒酋長

從共和國大道上 以廣角鏡頭來捕捉

當我初次造訪英雄廣場時，正逢大雪紛飛的季節；後來再度抵達此處，卻是陽光普照之際。隨著大自然光影的變化，此廣場呈現出兩種殊異的風情，帶給我截然不同的感動。

拍攝英雄廣場的景觀，我選擇站在共和國大道上，並且使用廣角鏡頭以捕捉全貌。另外，我也利用中長焦距鏡頭拉近特寫、千年紀念柱和半圓形列柱上的雕像飾節。

周 邊 風 景

在英雄廣場周邊相當熱鬧，不僅有許多商家與餐廳，還有美術博物館(Szepmuveszeti Muzeum)、現代美術館(Mucsarnok)以及美麗的共和國大道……等，算是觀光客聚集的區域，而這幾座美術館，很值得前往瀏覽。

廣場週邊的美術館相當值得入內參觀

074

紐約時代廣場

曼哈頓心臟的大蘋果

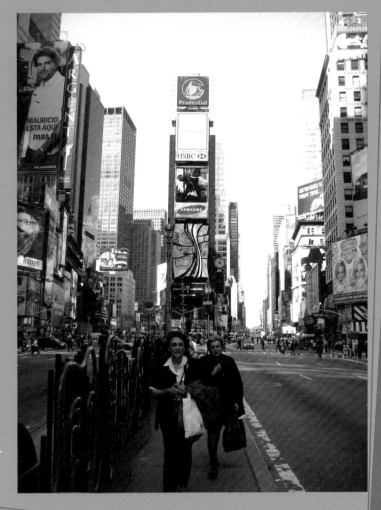

交 搭乘地鐵1、2、3、7、9、N、Q、R、
S、W，在42nd St./Times Square站下車。

文字‧攝影／陳之涵

周 邊 風 景

時代廣場的得名，來自於《紐約時報》早期在此設立的總部大樓。在這兒可以看到各種
炫麗的廣告招牌，旁邊還林立著數不清的商店，感受擁擠擾攘的逛街購物人潮。同時，
時代廣場也是紐約劇院最密集的區域，目前自44街至51街的範圍內，總計約有超過30間
的劇院，讓百老匯的光芒四射，因此不論是看場劇，或欣賞劇場各擅勝場的典雅建築，
都很不錯。

炫麗的大型廣告螢幕與看版是時
代廣場的標誌之一

日落之前、霓虹燈亮起時拍照最美

來到時代廣場這個熱鬧區域，只見環繞著閃爍耀眼的霓虹燈廣告，各家商店宣傳看板的密集程度彼此爭奇鬥艷互相較勁，幾乎可以和拉斯維加斯媲美。此刻若想要拍一張張角度構圖水噹噹的照片，記得要趁著日落之前、天空湛藍、霓虹燈亮起的「Magic Time」取景，雖然車水馬龍和人潮洶湧的狀況絕對是避免不了，皆將成為相片中的背景，但別懊惱，因為這才是「世界十字路口」的經典畫面！

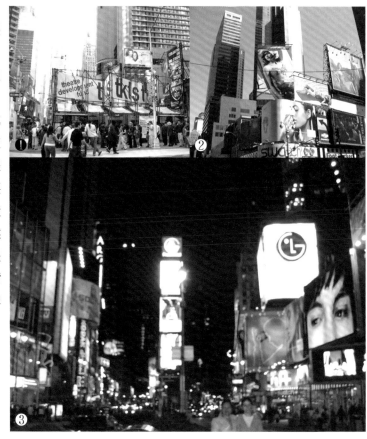

❶紐約時代廣場上少不了耀眼的宣傳看板與人潮
❷各種最新的產品無不希望能登上時代場的周邊宣傳看板
❸夜晚的時代廣場在霓虹燈的襯托下更顯熱鬧

《蜘蛛人》電影中的精彩畫面，無疑就是他恣意穿梭跳躍在紐約的摩天大樓，拯救正需要幫助的民眾，而時代廣場(Times Square)便是男主角英雄救美的壓軸場景。這塊由百老匯街與第七大道切割出來的三角形畸零地，位於曼哈頓的心臟地帶，其名稱由來乃是因為在美國扮演舉足輕重角色的「紐約時報」(New York Times)。

原來在西元1904年時，紐約時報搬出原本是西43街229號(229 West 43rd)的辦公室位置，選擇在年底最後一天遷入坐落於時代廣場的新大樓，並且在午夜時分施放煙火以示慶祝，然而這項跨年之夜的倒數計時活動，後來竟然演變成為當地的傳統，因此往後每年12月31日這一天，在One Times Square Plaza的頂樓，便會高高懸掛一顆200磅重的亮燈綵球，來自世界各地數以百萬計的民眾，更以參與當天這場盛會為樂，每個人無不全神貫注等待著跨年這一刻來臨。當屋頂所懸掛的蘋果型燈球，隨著強勁音樂倒數最後10秒緩緩降下，而超大型螢幕顯示出「Happy New Year！」，綵球砰然打開並飄散出無數的五彩紙花，以及剎時間綻放的絢爛煙火爆炸聲，熱鬧愉快的現場讓參與盛會的人，無不歡欣鼓舞互相擁抱迎接這新的一年來臨，絕對是時代廣場出盡鋒頭的時刻。

至於兩旁的商店招牌則更是琳瑯滿目，除了流行品牌服飾的廣告看板之外，像是那斯達克(Nasdaq)、美國廣播公司(abc)、傑偉士(JVC)、MTV頻道、以及美式連鎖餐廳等，速度驚人的數字跑馬燈，只要置身在這兒，你幾乎失控在五光十色的迷惑、車水馬龍的擁擠和喧嘩擾攘的人潮之中，這是世界一流的城市，這是獨一無二的時代廣場，萬千魅力無法抵擋！

075 加拿大廣場

加拿大廣場

坐落港灣的壯觀建築群

地 999 Canada Place。☎ 604-7757200。Fax 604-7756251。http www.canadaplace.ca/cpc/。交 海上巴士溫哥華站、架空列車Water Front站、公車1/2/22/23/3/44/98B。

文字·攝影／廖啓德

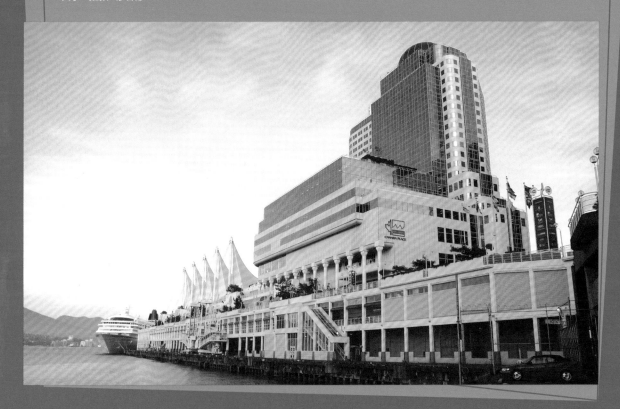

周邊風景

Canada Place 非常近溫哥華主要市肺——士丹利公園，沿海邊走半小時就可到達。坐20分鐘海上巴士就可到北溫著名的Lonsdale Quay碼頭商場，途中會看到西邊綠綠的獅門大橋。至於Canada Place 的東面一個路段就是聞名遐邇的煤氣鎮(Gas Town)，再多走一會就是北美最乾淨的唐人街。Canada Place 的正南邊當然是購物及吃盡溫哥華的Robson Street了！

搭乘火車可直接抵達廣場的建築群

加拿大西岸最大城市的溫哥華沒有多倫多如CN Tower或西雅圖Space Needle高聳入雲的地標，但市中心(downtown)海岸線上卻伸展出一座五帆並舉、好不壯觀的建築群，這就是長603公尺的Canada Place。

Canada Place象徵了加拿大與海結緣的文化，亦見證了溫哥華作為加國面向太平洋的重要地位，五張飽滿的玻璃纖維白帆，活脫是艘乘風破浪、揚帆出海巨輪的寫照。無論遊客從士丹利公園南望；從Harbour Centre俯瞰，又或坐郵輪到阿拉斯加，甚至從Burnaby Mountain遠眺，都

會感覺到Canada Place 英姿颯颯的朝氣，也因此順理成章的成了溫哥華最重要的地標。

西元1986年世界博覽會於溫哥華舉行，作為主要展覽場地的Canada Place亦正式落成。整座建築群包括了 Vancouver Convention and Exhibition Centre、The Pan Pacific Hotel、The Vancouver Port Authority Corporate Offices、 Cruise Ship Terminal及The CN Imax Theatre 幾個主要部分。 Canada Place地位超然，就連架空列車(Sky Train)總站與連接北溫彼岸的海上巴士站都緊靠其間。

這類像遠洋大郵輪的龐然大物，就只能停泊於 Canada Place 兩旁，郵輪乘客最愛於晚上繞著Canada Place2,000公尺長的馬蹄形步道，邊散步邊欣賞溫哥華美麗的夜景。當然，The Pan Pacific Hotel的住客乃至一眾溫哥華人特別是情侶愛同享此中浪漫美景。

Canada Place裡面的展覽場既多且大，不少國際展覽與極有特色的展覽都吸引了無數人們前來參觀，其中以每年12月初舉行的聖誕工藝展銷最受歡迎。

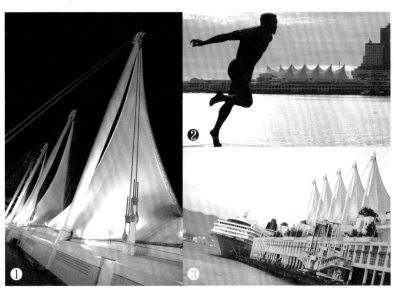

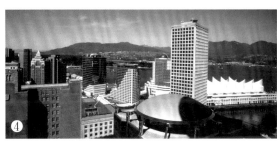

❶白色的巨帆在晚上燈光的烘托下，呈現出與白天不一樣的風情
❷從對岸以雕像當前景來拍攝，另有一種趣味感
❸大型郵輪正緩慢的經過加拿大廣場旁
❹從高處俯瞰加拿大廣場

下午到黃昏是拍攝最好時間

想拍得 Canada Place 的海上雄姿，如果有機會坐小型水上飛機到溫哥華島，飛機會在那一帶海面升降，所以可把握時間按下快門。另一角度是跑到士丹利公園海邊步道，利用遊艇作前景，又或以作衝線狀的銅雕作前景拍攝。由於太陽從Canada Place 後面升上，所以下午到黃昏是拍攝最好時間。 其實跑上北溫的 Seymour Mt. 或 Cypress Mt. 都是拍攝好地方，特別是霧鎖溫市的時候，不過必須有長距離鏡頭才有意思。

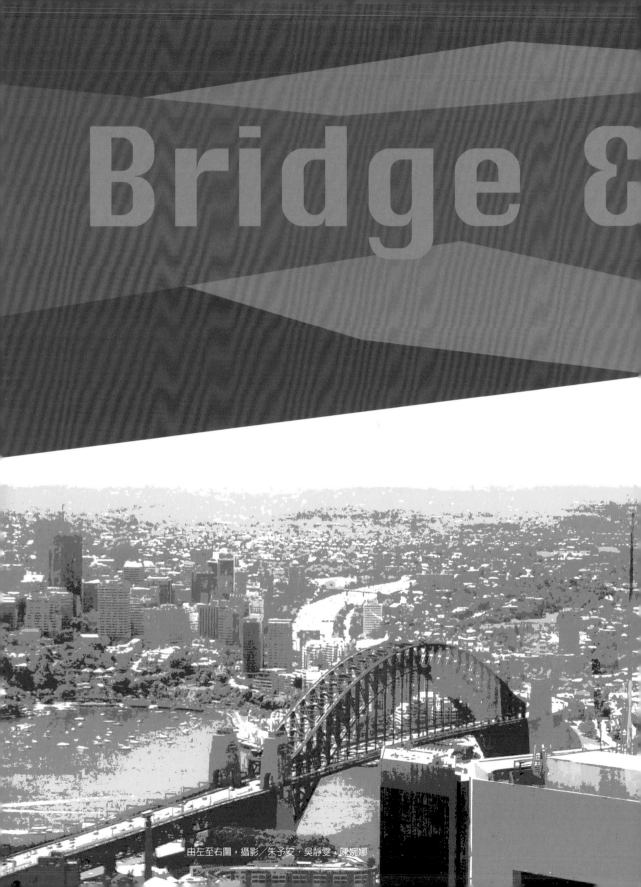

Bridge &

由左至右圖．攝影／朱予安．吳靜雯．陳婉娜

Canal

從這頭到那頭的直線距離，轉化成磅礴的氣勢……

橋與運河篇

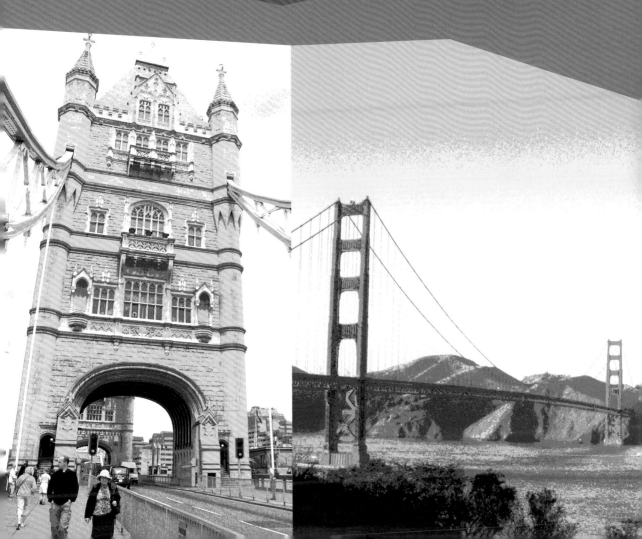

076 倫敦塔橋

全世界朗朗上口的童謠

地 Tower Bridge。 📞 020-7403 3761。 http www.towerbridge.org.uk。 🕐 塔橋全年開放，展覽館10月～3月09:30～17:00、4月～9月10:00～17:00。 💲 £5.50、優惠票£4.25、兒童票£3。 交 地鐵站London Bridge(約7分鐘路程)/ Tower Hill(約10分鐘路程)

文字・攝影／吳靜雯

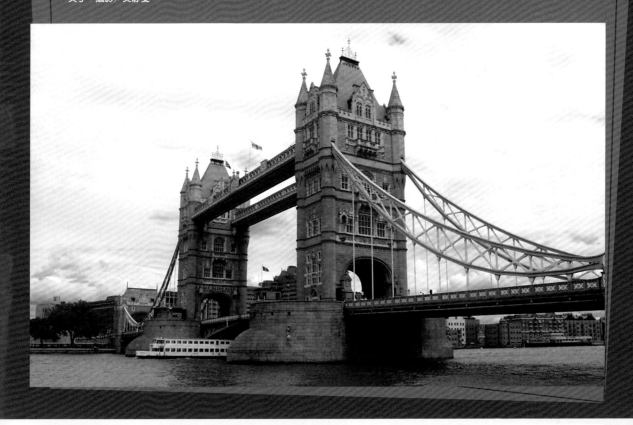

 周邊風景

塔橋北岸即為倫敦另一座著名景點倫敦塔(London Tower)，這座900年前由威廉征服王所建立的古老皇宮，在英國歷史上扮演著極重要的角色，安妮皇后在此受刑、查理二世及伊莉莎白一世被監禁在此，而兩位年幼的王子，更在此離奇的消失，不妨跟著身著中古世紀服裝的老衛兵，來趟老皇宮的傳奇之旅。

威廉征服王在倫敦所建造的傳奇老皇宮

「倫敦鐵橋垮下來，垮下來……」這首耳熟能詳的兒歌中所提到的「倫敦鐵橋」，就是泰晤士河上的倫敦塔橋。塔橋於西元1884年開始興建，歷時10年，於1894完工，其優雅的維多利亞時期建築，出於瓊斯爵士(Sir Horace Jones)之手，而兩座高高的哥德式塔樓，成為泰晤士河上15座橋墩中，最令人不可漠視的一座。

19世紀時倫敦城的南北岸交通十分繁忙，所以又增建了這座塔橋。塔橋高達40公尺、寬為60公尺，全長則達244公尺，河心還建有兩座相距76公尺的橋墩，而橋墩延伸上去的，就是最知名的哥德式塔樓。兩塔之間所搭起的橋樑還暗藏玄機，上層為固定的人行橋，而下層則為活動橋，共有6車道，當大型輪船要通過時，倫敦塔橋就會緩緩升起，就算是上萬噸的大船，都可以安然的通過，這在當時來講，可是世界上最新進的橋樑之一。1976年以前，塔橋還是以蒸汽動力起降，後來才改為電動起降。維多利亞時代的古老蒸汽動力起降方式則可在塔橋內所設的展覽室中看到，館內還以多媒體互動方式呈現塔橋100多年來的歷史，內部還有紀念品店，當然，這裡也是欣賞泰晤士河及倫敦南北岸風光的最佳地點。

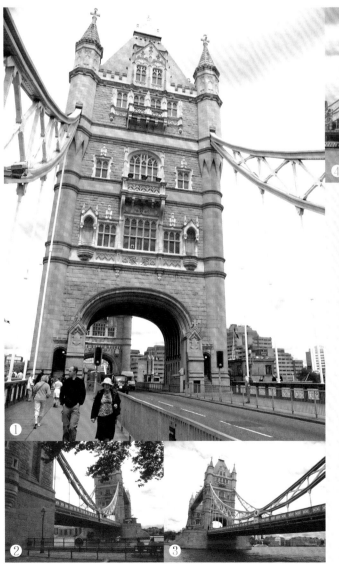

❶哥德式塔樓
❷泰晤士河上15座橋中最亮眼的一座
❸來到倫敦旅遊，絕對不會錯過的景點
❹上層人行步道，下層活動橋 6車道，全長244公尺

夜晚燈光烘托下最具氣氛

帶著兒時歡唱倫敦塔橋兒歌的心情來到這座塔橋，那股兒時單純的快樂，馬上輕跳到心中，那孩童時認為遙不可及的字眼，竟是壯觀的呈現在眼前！當然，來到倫敦塔橋，如果能幸運看到橋墩升起，大船緩緩滑過的畫面，是最好不過的，否則，選擇夜晚漫步在倫敦塔橋與泰晤士河畔，兩者相輔相成的夜景，更能營造出維多利亞建築的時代感。

077

查理士橋

滿是雕像與藝術家的橋樑

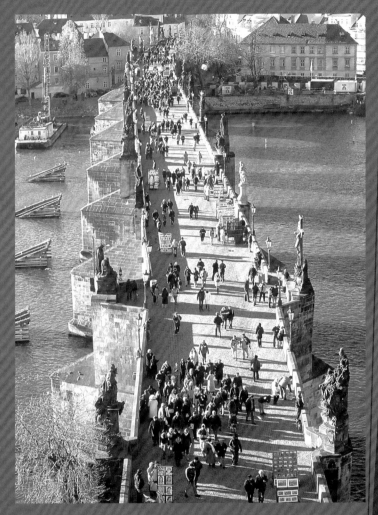

地 橫跨於維爾塔瓦河上。**$** 無。**⏰** 24小時

小區橋塔Lesser Town Bridge Towers **地** Prague1,Mala Strana(Lesser Town)。**⏰** 4～10月10:00～18:00。**$** 40Kc、優待票30 Kc

舊城區橋塔Old Town Bridge Tower **地** Prague1,Stare Masto(Old Town)。**⏰** 4月、5月、10月10:00～19:00、6～9月10:00～22:00、3月10:00～18:00，11～2月10:00～17:00。**$** 40Kc、優待票30Kc。**交** 搭乘地上電車17、18號，在查理士橋下車；搭乘電車22、23號、於國立劇場下車，步行約5分鐘；或者從火藥塔、舊城廣場步行約15～20分鐘

文字‧攝影／王瑤琴

 周邊風景

位於查理士橋附近的舊城區、小區、布拉格城堡……等，都可順道前往參觀。
從舊城區橋塔往下走，可以來到舊城廣場、周圍屹立著許多中世紀建築，最醒目的是兩
支針葉形塔尖的提恩(Tyn)教堂、舊市政廳的古老天文鐘……等。
沿著小區橋塔往上走，可抵達布拉格城堡，以聖維塔大教堂(St.Vitus)、黃金巷和中午時
分的衛兵交接儀式最受遊客喜愛。

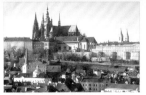

從橋上的塔樓眺望布拉格風光

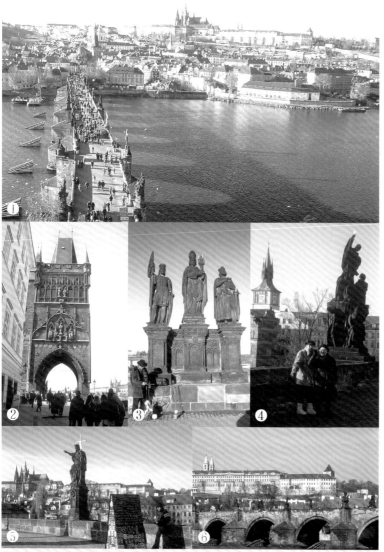

❶從舊城區的橋塔上俯瞰整座橋樑
❷位於橋兩端的塔樓是登高眺望的最佳地點
❸查理市橋上的雕像雖然是複製品,但仍充滿歲月的痕跡
❹許多遊客都會跟橋上的雕像拍照留念
❺利用清晨或黃昏的光線可拍出較柔和的感覺
❻從河岸邊可眺望整座橋

清晨或黃昏的光線最能襯托氣氛

查理士橋最美的時刻是清晨或黃昏,此時人潮不多,我可以在此悠閒地漫步、並拍攝落日映襯於聖者雕像之景致。

當金黃色的光線從雕像背後照射過來時,這些栩栩如生的雕像、皆變成黑色的剪影,更增添幾許神祕氣氛。

此外,捕捉查理士橋全景,我選擇上午10點左右、登上舊城區橋塔,俯拍整座橋樑延伸至布拉格城堡的畫面,別有一番風情。

查理士橋位於維爾塔瓦河上,連結布拉格舊城區和小區,是最受歡迎的觀光景點。

查理士橋最大特色是兩側豎立著許多17～19世紀的聖者雕像,目前這些雕像雖為複製品,但經過歲月洗禮以後,仍充滿歷史古感。

在查理士橋的雕像群之中,以聖約翰・內波穆克(St. John Nepomuk)雕像、耶穌受難像……等最受矚目,前者特徵是頭上帶有金星環,後者環繞著一排金色希伯來文,具有「神聖的神」之意思。

其中聖約翰・內波穆克,由於觸怒溫薩斯拉斯四世國王,所以當他死後連遺體都被拋到橋下。現在因本地人相信觸摸此雕像基座兩側的浮雕,將可帶來好運,所以來到這裡,幾乎人人都會觸摸浮雕。

另外,完成於西元1629年的耶穌受難像,後面的希伯來文之由來,是於1695年有一位猶太人行經此處,曾用輕蔑的語氣批評這座雕像,所以被罰出資鑄造此文。

查理士橋兩端各有一座橋塔,登上頂層,可以清楚俯眺布拉格舊城區和城堡區全景。除此之外,漫步於橋上,既可欣賞街頭音樂家的演奏或木偶表演,也可沿途瀏覽藝術家的攤位,購買黑白照片、風景畫、金銀飾品、陶片、玻璃雕繪……等手工藝品。

078 嘆息橋

最浪漫的愛情見證地點

地 San Marco。📞 +39-041-5224951。http www.turismovenezia.it。🕐 11月～3月09:00～17:00、4月～10月09:00～19:00。$ 免費。交 由火車站(Santa Lucia)或Piazzale Roma搭乘水上巴士#1(35分鐘)、52、82(約25分鐘)，步行約30～45分鐘。

文字·攝影／吳靜雯

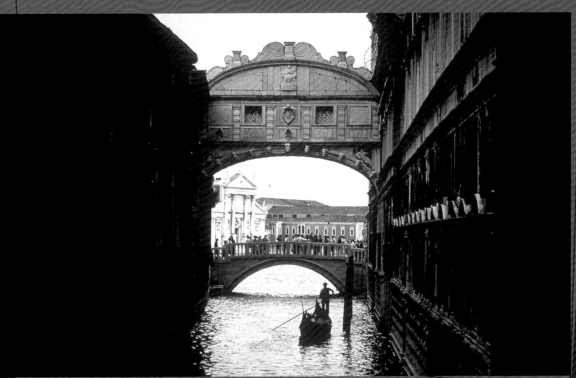

（照片提供：Iltalian State Tourist Board(ENIT)）

嘆息橋附近剛好有許多知名的觀光景點，例如聖馬可教堂旁以及可從教堂的Porta della Carta進入與聖馬可大教堂連成一氣的總督府等等，都是遊客必訪的景點之一。喜歡刺激的遊客，還可參加總督府的神祕之旅，前往地下室的牢房，深入迷宮般的煉獄，體驗當時苦澀的牢中生活與傳奇故事。

造型誇張的嘉年華會裝扮

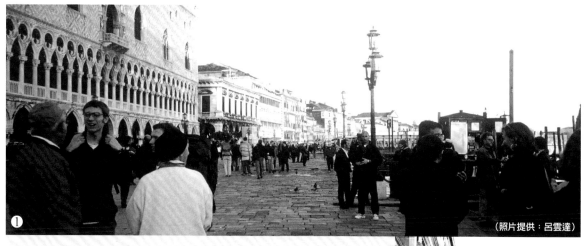

❶早晨的街道上可看到悠閒佇立在街上談天說地的當地人
❷清晨的嘆息橋散發著一股靜謐的氣質

Ponte dei Sospiri

搭乘貢多拉船 從橋下拍攝別具風情

　　威尼斯的嘆息橋雖然小巧，也只能遠觀，不過它的落點相當好，就位在威尼斯最著名的景點聖馬可大教堂及總督府旁。大部分遊客都會在靠岸邊的橋樑拍攝嘆息橋，不過如果您想要享受穿過橋樑，由水中看風景的角度，不妨乘坐美麗的貢多拉，由窄長的水道欣賞嘆息橋，更可以水面為背景，照出蒼浪的感覺。

❷

　　聖馬可教堂附近的巴西尼加鐘樓鐘聲響起的那一刻，當戀人乘坐貢多拉碰巧經過嘆息橋下，彼此深情的一吻，兩人可從此享受那不朽的愛情……。這美麗的傳說其實來自1979年的電影《情定日落橋》(A Little Romance)，這神奇的「嘆息橋」也就是座望著威尼斯水上風光的白色小橋。

　　不過在《情定日落橋》電影拍攝之前，嘆息橋的典故可不是這樣的浪漫，這座跨接著總督府與監獄的小橋，一直都是因犯在總督府接受審判後，重犯被帶入另一邊的地牢時，總會在最後一次呼吸到自由空氣時，不禁發出嘆息聲，擺渡的船夫也因而將此橋名為「嘆息橋」。

　　小小的白色大理石橋，建於西元1600年，大理石上雕飾的圖案及優雅的拱形線條，高雅的橫跨在兩棟老建築之間，而在威尼斯充滿歲月痕跡的狹長水道襯托下，更顯它的脫俗之美。

　　其實世界上有3座嘆息橋，一座是最古老的威尼斯嘆息橋，而另外兩座都在世界最知名的學術殿堂中，一為橫越康橋(Cam River)，連接起劍橋大學聖約翰學院的嘆息橋，另一座則為連接哈德福學院的哈德福橋。不過這兩座橋並沒有老威尼斯橋的哀怨典故，學生活潑的生氣，反而帶給嘆息橋另一番詮釋！

079 金門大橋

走過最美的世紀大橋

☎ (415)9215858。http www.goldengatebridge.com。交公車 28,29,76至大橋南端廣場。$ 由北向南(southbound)汽車要收費，由南向北 (Northbound)汽車免費

文字‧攝影／陳婉娜

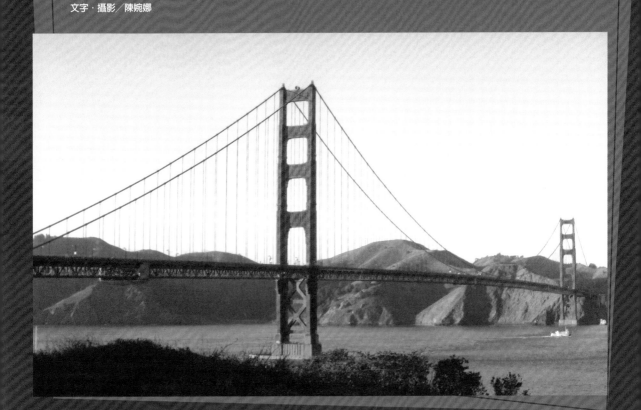

 周邊風景

南端大橋廣場有史特勞斯的雕像，它是觀光客合照的最佳拍檔，另外這裡還展示著真實的橋纜橫切模型，它是由27572條的鋼條所組成的，看看它有多強壯吧！附近尚有禮物店和小吃店，但東西比較貴。

在南端廣場沿著史特勞斯雕像後方的磚頭路而下，經過一段步行後，可到達橋底的Font Point，這裡可由下仰看金門大橋及橋底的美麗海灣，別有另一番滋味。

從大橋的鋼纜模型可以看出大橋有多強壯

金黃色的橋身，轟立在波濤洶湧的舊金山海灣，穿梭在飄渺的霧氣中，彷若從夢境中游離出的金色傳奇，心情就像是朝聖著一個城市的奇蹟，一個建築史上的神話，金門大橋Golden Gate Bridge──舊金山的地標，舊金山永遠的神話。

西元1937年4月28號，是金門大橋的生日，這條世紀之橋總共建了4年多之久。生於1870年，來自芝加哥的史特勞斯可謂金門大橋的母親，也是此項世紀工程的總工程師，他憑著堅毅的性格，在經濟恐慌的時代，說服官方使得造橋計畫得以順利通過，而整體大橋的建設，一直到他雇用了工程師艾利斯(Charles Ellis)，在技術層面上解決了他無法解決的造橋難題後，整項工程才得以順利進行，但傳言最後艾利斯因鋒芒太露，遭到史特勞斯的懷恨解雇。

如今金門大橋已經68歲了，每日的車輛通行量高達12萬架，收費站裡的收費員，在尖峰時段所應付的車輛，每小時更高達600輛，儼然已成連結舊金山市與馬連郡 (Marin County)的交通命脈。

這座世界第三大長的懸吊式大橋，不僅是舊金山最偉大的象徵，但也成了自殺者最愛的舞台，通常一躍大橋而下者，生還者非常的少，如今大橋圍起了高高的圍欄，就是要防止悲劇的發生，這是在宏偉的金色橋身之外，通常不為觀光客所知的小故事。

依光線時間不同
挑選不同位置

基本上，拍金門大橋的最佳角度是：早晨在東邊，由Vista Point, the Marina和Fort Point取景，下午在貝克海灘Baker's Beach和Marin Headlands拍夕陽。位在金門大橋北端的Vista Point，也是拍金門大橋的好景點，那兒的景觀開闊，視野無限，一台一台停在這兒的遊覽車，告訴你這是個不容錯過的好地方。

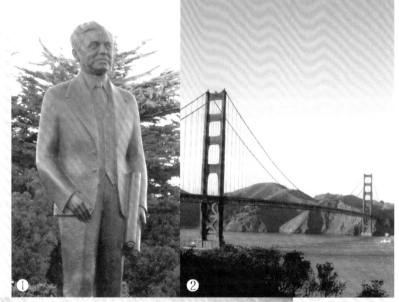

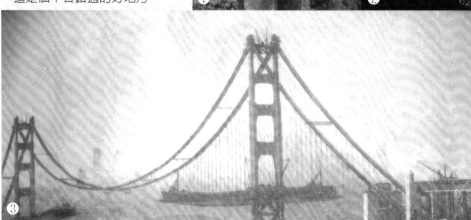

❶看看金門大橋之母的長相，它是史特勞斯的雕像

❷鮮豔的橘紅色橋身，是為了在霧中能閃閃發亮

❸建造中的歷史照片，據說建造時有11名工人不幸喪生

080

布魯克林橋

紐約天際線最耀眼的珠鏈

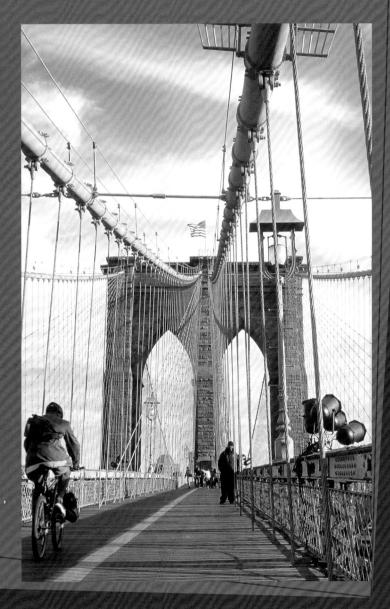

交 搭地鐵4、5、6號到布魯克林橋站下車，
出地鐵站即可看到布魯克林橋。

文字‧攝影／張懿文

 周邊風景

位在布魯克林橋附近的從南街海港(South Street Seaport)也是紐約的熱門景點之一，港灣內經常停靠著巨型帆船，
Pier17碼頭處則有購物中心及餐廳，拍照、瞎拼、嚐美食，一舉數得。

橫跨在紐約水域上的橋有好幾座，光是束河(East River)上就有4座，但是布魯克林橋卻是其中名氣最響叮噹的，甚至被某些人譽為美國歷史上最具影響力的一座橋，出現在無數的電影、風景明信片、月曆等，究竟布魯克林橋的魅力何在呢？

話說在西元1800年初期，曼哈頓的人口已經過度擁擠，而布魯克林仍是化外之地，兩地之間只能由渡輪連接，造一座連接兩地的橋聲浪不斷，但是最大的問題是束河湍急的河水及暗潮洶湧，以當時的技術來說幾乎是不可能的任務。

1855年，已經累積許多造橋經驗的John Roebling提出了他的草案，隨即獲得紐約及布魯克林政客的支持，歷經資金的籌募及計畫的修訂等漫長的等待，John Roebling甚至在動工前就在一場渡輪的意外裡喪生，布魯克林橋終於在1870年破土，計畫由同是工程師的兒子Washington Roebling接手。

但正如當初所預計，險峻的東河讓施工過程危機四伏，在開挖河床的過程，Washington Roebling不幸癱瘓，在他精通數學及機械的妻子Emily Robeling的協助下，工程才得以繼續，1883年正式完工，是當時世界上最長的吊橋。

當然，除了工程艱鉅外，布魯克林橋的優雅造型也成為矚目的焦點，高達276英尺，不重則不威的拱形橋墩，4條粗達15吋的纜線，承載了數萬條的鋼索，不僅成為紐約天際線裡最耀眼的一條珠鏈，也串連了曼哈頓及布魯克林的脈動。

想要一覽布魯克林橋全景，腿力好的人不妨來趟跨橋之旅，一般人會搭地鐵到布魯克林橋站下車後往橋上走，但是如果想一覽曼哈頓天際線的話，不妨從布魯克林的方向往曼哈頓走，頗有「我來，所以我征服」的成就感，全程走完約30分鐘。

從曼哈頓橋可拍攝全景

弔詭的是，如果真的走上布魯克林橋，反而無法一窺大橋的全貌，所以若想拍照的話，不妨搭上與布魯克林橋一橋之隔的曼哈頓橋地鐵，從曼哈頓橋遠眺布魯克林橋，而且除了布魯克林橋外，曼哈頓天際線及自由女神都可盡收眼底。

❶布魯克林橋是束河上最醒目的橋樑
❷亮起燈的布魯克林橋宛若綠寶石項鍊
❸夕陽餘暉下的布魯克林橋
❹DUMBO是一覽布魯克林橋全景的絕佳去處之一
❺在布魯克林橋下的草皮野餐、做日光浴好不愜意

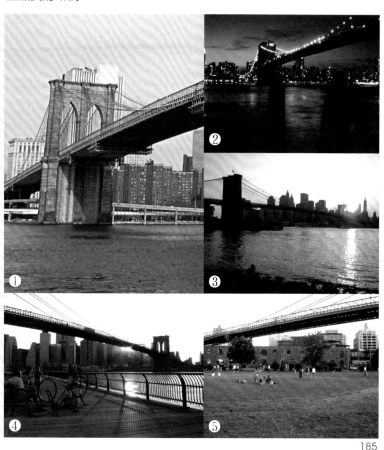

081 巴拿馬運河

巴拿馬的經濟命脈

地巴拿馬市與科隆市之間。 交 搭計程車或參加套裝行程。參觀運河操作，可以前往Miraflores Lock或Gatun Lock等兩道水閘。最佳方式是搭乘船隻作一趟運河之旅，全程約8小時，包括咖啡、午餐在內，沿途會有西班牙文和英文解說。可從巴拿馬市的拜爾波阿港(Balboa)啓程，也可從科隆市(Colon)出發。

文字‧攝影／王瑤琴

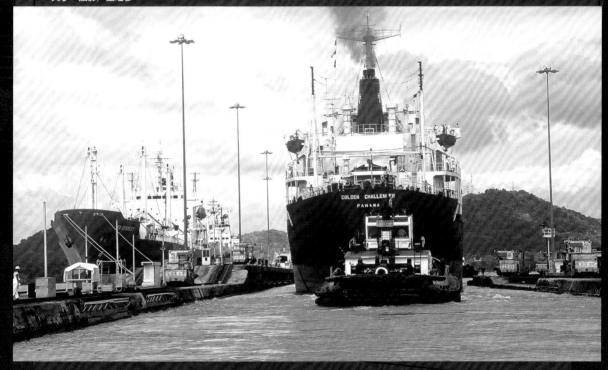

 周 邊 風 景

巴拿馬運河附近有美洲大橋，兩端有巴拿馬市和科隆市。
在巴拿馬市的舊城區，可以參觀充滿西班牙遺風的建築古蹟，在新城區可以看到新穎的現代大樓。其中在科隆市的自由貿易區，可以發現來自世界各國的商品都是冤稅，不僅進出口貿易商可於此自由買賣，一般遊客亦可持護照進入參觀，但購買後，必須於離境時在機場取貨。

運河附近的美洲大橋造型也很特別

全長約50英里的巴拿馬運河是太平洋通往大西洋的捷徑，也是巴拿馬的象徵，自從西元1999年美國將運河統治權交還後，為巴國帶來龐大的經濟利益，堪稱為當地的重要經濟命脈。

穿越巴拿馬運河，從太平洋往大西洋，首先經過麥瑞福勞瑞斯水閘(Miraflores Locks)，當船隻進入水閘後，因太平洋海潮變化極大，所以此處水門高於其他的水閘。

在麥瑞福勞瑞斯水閘，當船隻駛入後，閘門即關閉注水，接著駛進第二道水閘，再度關閉注水；等到水閘內的水與海平面高度相同時，船隻才可駛出。

第二道是皮尊麥葛爾水閘(Pedro miguel Lock)，此水閘關閉後，注入約31英尺高的海水，之後再開啟水門讓船隻通過。

這道水閘過後，運河水道開始變得狹窄，這條「蓋拉德渠道(Gaillard Cut)」現在寬度約5百英呎，但看起來仍像壕溝。此處是工程最艱難之部分，兩旁有金山(Gold Hill)及康翠客山(Contractor's Hill)。

穿越這裡，船隻將進入寬廣的蓋敦湖(Gatun lake)，此湖是巴拿馬運河內最大人工湖，湖區的巴羅科羅拉多島，設立有史密斯索尼恩熱帶研究機構。

行經蓋敦湖後，接著來到大西洋的萊蒙灣(Limon)，在此要通過第三道蓋敦水閘(Gatun Locks)。這裡採用三段式水閘控制，由於太平洋海平面比大西洋低，船隻在水閘內會降至85英尺左右，再駛入大西洋海域。

雖然在岸上可以觀賞運河操作情形，但是搭乘船隻親身體驗，更能瞭解巴拿馬運河真的是人類工程偉大貢獻之一。

等水位變化時　可掌握最佳拍攝景況

當我搭乘船隻體驗巴拿馬運河之旅時，在過程中、我看到每道水閘的設計都是利用海水落差的原理，使得船隻好像爬樓梯一般，從太平洋駛往大西洋。

在水閘內等待水位下降或上升之際，是拍照最佳機會，此時、我利用人物當作前景，捕捉閘門開啟的瞬間、以及船隻通過之情景。

❶搭乘小型遊艇，可近距離體驗運河水閘門操作及開啟情景
❷大型遊輪通過巴拿馬運河情景
❸在麥瑞福勞瑞斯水閘，可從岸上觀看運河操作方式
❹船艇通過康翠客山時，解說員向遊客介紹開鑿運河的艱鉅工程

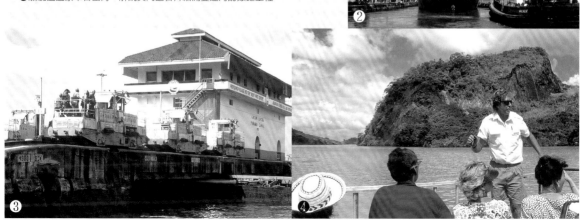

082 東京彩虹大橋

日本偶像劇中最浪漫的場景

地 臨海副都心。交搭乘JR在「新橋」站、換乘臨海副都心的「百合海鷗號(Yurikamome)」、於「芝浦埠頭」下車。$ 無。④4～
10月9:00～21:00、11～3月10:00～18:00 (每月第三個周一休息，遇國定假日順延一天休息)。

文字‧攝影／王瑤琴

周 邊 風 景

彩虹橋周邊有台場海濱公園、富士電視台總部、日航飯店、「DECKS」、水之城(Aqua
City)購物中心……等。此外，距離不遠處還有大觀覽車、以及維納斯(Venus Fort)購物
中心、以及結合摩天輪、市內電子遊樂園、汽車展示場……等多功能遊憩空間的「調色
板新城(Pallate Town)」。

週邊的富士電視台前是許多東京
人假日的休閒去處

位於東京灣的彩虹大橋，是出現在日本偶像劇中最多的場景，不僅是因為富士電視台的總部座落於此，而是此橋本身即充滿浪漫色彩。

臨海副都心被稱為東京的未來城市，此地最重要的地標是彩虹橋。這個區域本來的規劃即以夜景為主題，所以除了白天可以逛街購物之外，晚上還可沿著甲板散步，並欣賞東京灣和彩虹橋的夜景。

彩虹橋是連接芝浦與台場之間的跨海大橋，上層為車輛行駛的快速道路，下層是可供步行的散步道，分別有芝浦的北遊步道、臨海副都心的南遊步道。走在這裡，可用360度的視野展望東京灣的美景。

白天的彩虹橋呈現出純白倩影，黃昏以後，橋身會在燈光投射之下，變換不同的柔和色彩。夜晚的彩虹橋，隨著時間、季節或節日變化色彩，堪稱為風情萬種的地標。

欣賞彩虹橋有許多角度和方式，既可漫步於橋上的遊步道，也可以站在台場海濱公園遠眺；另外還可搭乘東京水上巴士遊覽船，從橋下穿過，觀賞不同角度的橋樑美感。

隨著彩虹橋的聲名遠播，使得臨海副都心的遊憩設施和購物中心都愈來愈豐富。現在彩虹橋前方，豎立著一尊紐約自由女神雕像的分身，雖然感覺有點突兀，但是對於崇洋的日本人而言，卻一點也不介意。

日落時分拍攝 光影變化讓畫面更美

欣賞彩虹橋最佳位置是站在「DECKS」購物中心前面的甲板步道，尤其當落日照映於東京灣、而橋身的色彩和光影逐漸產生變化時，正是拍攝夜景的最佳時機。

有一年的聖誕節，我站在台場海濱公園拍攝彩虹橋，當時我選擇用中長焦距鏡頭，將聖誕樹與彩虹橋拉近、一起攝入畫面之中，讓構圖呈現更豐富的效果，也增添幾許節慶氣氛。

❶聖誕節期間，可見璀璨的聖誕樹與彩虹橋互相對映
❷從台場海濱公園遠眺自由女神雕像和彩虹橋

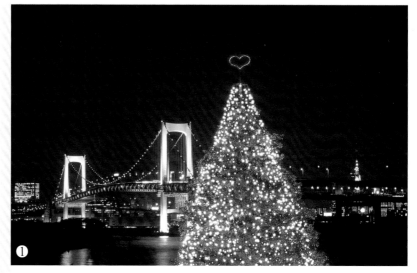

083 雪梨海灣大橋

站在鐵橋頂居高臨下的特權

交 可搭公車至圓形碼頭，先散步到雪梨歌劇院，再往回走到海灣大橋塔台。橋身的東側有行人專用道，西側則為腳踏車專用道。$ Bridge Climb價格從澳幣165～295元不等，假日或時段區分均有不同的收費標準。

文字・攝影／朱予安

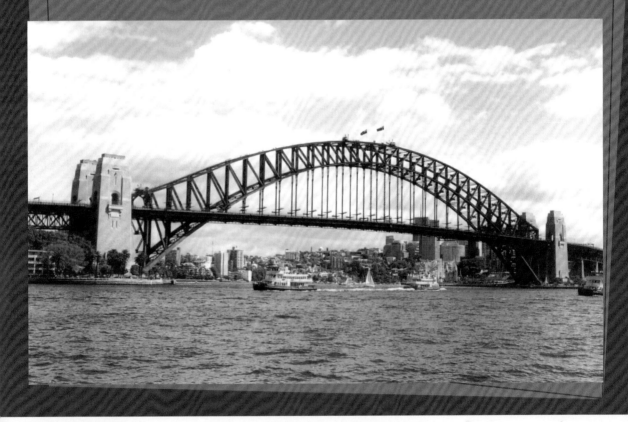

 周 邊 風 景

海灣大橋南側的東邊塔台內，有一海灣大橋博物館(Harbour Bridge Museum)可參觀，開放時間為10:00～17:00。附近的圓形碼頭(Circular Quay) 位於海灣大橋與歌劇院中間，可搭乘渡船遊覽整個雪梨港，亦有許多遊艇的行程可以參加。

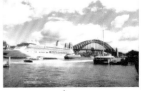

從船隻往來頻繁的圓形碼頭另一端看過去別有風情

雪梨海灣大橋於西元1932年完工後，就成為雪梨市最顯眼的地標。雪梨大橋從最早西元1818年計畫的醞釀到真正完工跨越了100多年，連接南北商圈與住宅區間的陸路運輸。橋身連同引道全長有3.6公里，拱橋的頂點距離海平面有134公尺高，而橋面寬度48.8公尺(於2004年金氏世界紀錄為世界上最寬的橋)。橋面的高度有51公尺，可讓4萬噸級的郵輪從橋下通過。

最讓人驚喜的是：從1998年開始，可藉由攀爬橋身的自費活動(Bridge Climb)體驗到完全不同於往常的角度，由橋身的頂端俯視整個雪梨港。

這個活動的看似危險，實際上非常安全。事前需要上1個小時的安全講習與著裝以及基本的健康檢測，約10人一組，每組有一位指導員，腰際有掛勾繫上安全繩。身上多餘的東西均不得攜帶，以免造成交通事故。中間會停留幾個景點講解以及拍照，路線是攀爬拱型橋身的一半，由右邊上去到頂點跨越橋的寬度後再由左邊回到橋面。方向均為單行，上下梯子一次只能一人通行以策安全。結束後會發攀爬的證書，看到這邊是不是躍躍欲試呢？全程3個半小時的體驗絕對令你終身難忘，不過有懼高症的人建議三思後行。

從雪梨歌劇院可拍攝壯觀全景

來到雪梨歌劇院(Sydnet Opera House)欣賞海灣大橋感覺非常悠閒，看著往來的船隻以及風帆十分愜意。從雪梨歌劇院可以取到整座橋橫跨在海上壯觀的景，或是登上市中心的雪梨塔(Sydnet Tower)，也可從360度的瞭望台遠眺雪梨市區與海灣大橋的全景。此外，上橋散步也是一定要的，實際感受「大衣架」(當地人取的綽號)的雄偉。

Sydnet Harbour Bridge

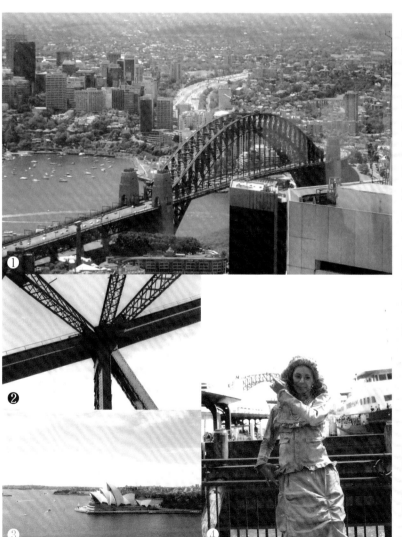

❶從雪梨塔俯瞰市景會有些微反光
❷站在橋上往上看 Bridge Climb就在這樣的鋼架上行走
❸海灣大橋眺望雪梨歌劇院
❹非常熱鬧的圓形碼頭，可由此搭船至海上賞景

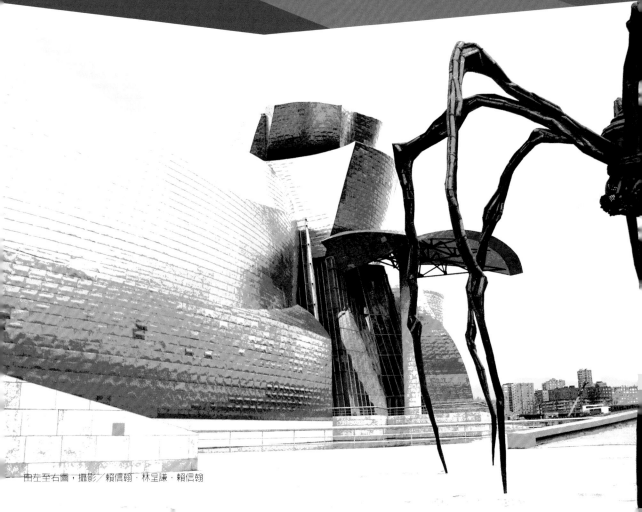

Special Arc

由左至右圖，攝影／賴信翰．林呈謙．賴信翰

將不切實際的幻想加以塑形，整個世界也都為之一亮……

特色建築篇

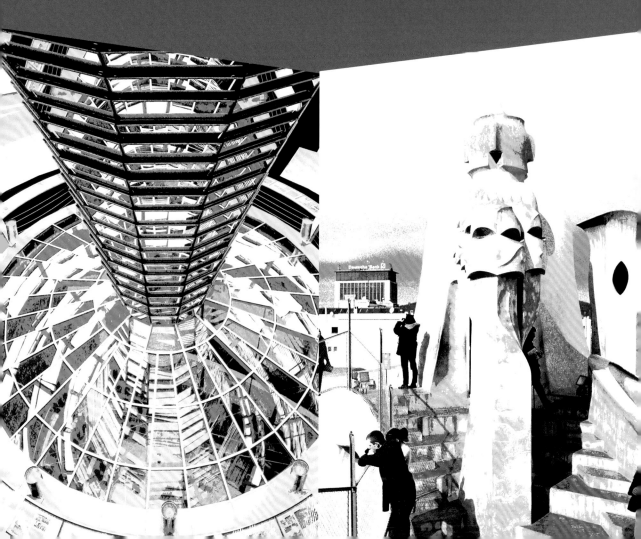

084 古根漢美術館

挽救一座城市的建築

地 Abandoibarra Et. 2 48001 Bilbao。⊙ 10:00～20:00。休館：星期一。**http** http://www.guggenheim-bilbao.es/。 $ 全票10歐元、優惠票6 歐元。

文字‧攝影／賴信翰

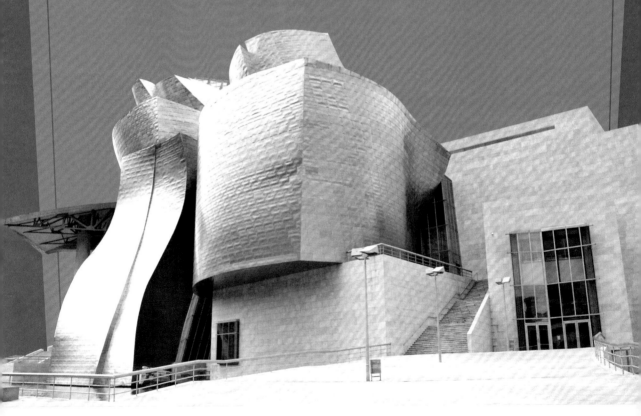

 周 邊 風 景

除了古根漢美術館外，如果時間充裕或要等晚上的火車到下個城市，建議可以逛逛畢爾包這個浴火重生的小鎮。雖然曾經是一個工業重鎮，但因為文化產業的帶動之下，讓畢爾包回歸到緩慢的步調，好像整個城市都落入了思考的氣質中。讓人沒有感覺時間在走，人與人之間交談也變得比較多了，她沒有一般大都市厚重的銅臭味，卻讓人可以輕鬆地胡亂逛，當然前提是你不趕著去下一個地方。

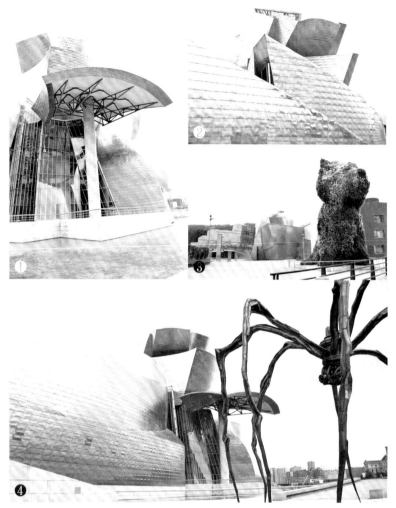

❶美術館的建築處處都有著各具特色的
　小設計
❷以金屬質感來表現的建築，充滿前衛
　的印象
❸以廣場上的大型雕塑品當前景，形成
　和美術館建築本身有趣的對比
❹廣場上也有許多不同的藝術品展示

清晨或夜晚有特別的光線變化

　　如果是搭夜車於清晨抵達畢爾包，建議可以直接到古根漢美術館，趁還沒有其他遊客時，細細欣賞陽光照在鈦金屬的魚型建築上，所產生的光線變化。傍晚或晚上也是很好的觀賞時機，晚上燈光打在整棟建築上，與白天有種不同的面貌，可以利用腳架保持平穩，以小光圈、慢速快門並且不開閃光燈來記錄晚上的古根漢，如果以數位像機拍攝，記得將像機調至低ISO值，以免產生太多雜訊。

　　如果沒有「古根漢美術館」，我想這輩子應該不會到這樣一個地圖上不太容易發現，全世界到處都有的小城鎮吧！

　　畢爾包位於西班牙北部的巴斯克地區，從前是一個以開發鐵礦與發展重工業為主的城鎮，但在西元1980年左右，由於鐵礦的供需出現失衡，造成工業的發展大不如前，加上長久的工業發展與礦產開發，城市中隨處可見環境的破壞與污染，Nervion河沿岸飄浮著各樣的污染廢棄物，居住品質也跟著下滑。

　　1997年，古根漢美術館在Nervion河邊以鈦合金的前衛魚型建築，毫不掩飾地向世人展示她的光芒。使得畢爾包這個背負著工業傷害的陰暗都市，隨著引發而來的經濟及文化效應而脫胎換骨，一掃曾經背負的污名，展現自信的重生面貌！

　　古根漢美術館目前在紐約、畢爾包、威尼斯、柏林、拉斯維加斯設有分館，畢爾包古根漢美術館位於Nervion河邊，由法蘭克‧蓋里所設計，外觀上他利用近60公噸由俄羅斯進口的鈦金屬，作成3mm厚的方塊貼附外牆，看起來閃閃發亮充滿科技感。美術館占地32,500平方公尺，入口處的樓梯由與路面齊高的高度，直接下到接近Nervion河面的高度，再經由階梯帶領參觀者緩緩上升。館內近24,000平方公尺，以展示1960 年之前的現代藝術作品為主，其中美國雕塑家Richard Serra長達31.5公尺的作品「蛇」，及中庭幾層樓高的垂直流動電子字幕，是參觀的重點。

085 米拉公寓

剛硬曲線的另類表現

地Provenca, 261 - 265 08008 Barcelona。⏰10:00 ～20:00。休館：星期一。httphttp://www.fundaciocaixacatalunya.org。$全票8歐元、優惠票4.5歐元

文字・攝影／賴信翰

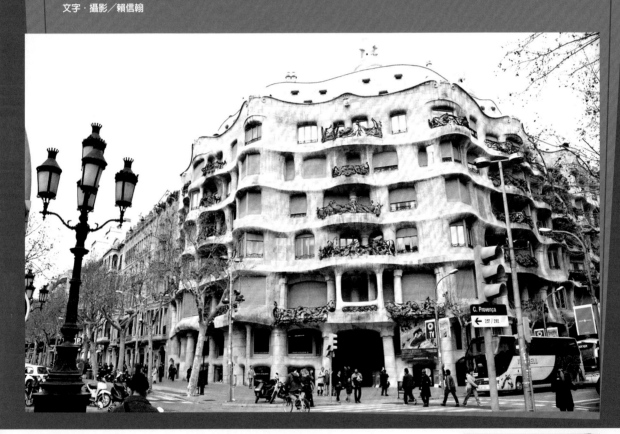

 周邊風景

米拉公寓所在的Gracia大道，是一條商務繁忙，充滿觀光味的街道。由Gracia大道往海灣區直走，大約花上半天時間慢慢閒晃，說這段路是巴塞隆納的精華所在實在不為過。這一沿路下來，除了高第的作品外，也可以看到被流行味充滿的Gracia大道、帶點嬉皮味的Rambla大道，以及古老風格的哥德區等不同面貌的西班牙。這段路很觀光，閒晃的同時最好注意四周，以免成為偷兒眼中的肥羊。

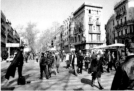

Gracia市一條熱鬧繁忙的街道

攤開巴塞隆納的地圖，可以發現高第在巴塞隆納留下許多令人肅然起敬的作品，其中離市區最近，也最貼近市民的是聳立在Gracia大道，相當顯眼的米拉公寓。

當初興建米拉公寓，是因為巴塞隆納的富商皮爾‧米拉，為了迎娶一位寡婦，並彰顯自己的富有，因此找上當時的大建築師高第來設計新宅。西元1906年開工，直至1910年新宅落成後，富商夫婦卻覺得太雄偉壯觀，缺乏貴族的典雅精緻，雖然如此，富商還是慷慨地將她保留下來，沒有就地拆除重建，才讓我們在近百年後，仍有幸一窺她的面貌。

1984年被列為世界人類遺產的米拉公寓，又稱為la Pedrera，有採石場的意思，整棟建築以白色石材雕切出如波浪的外觀，從上到下看不到任何直角，讓原本堅硬冷調的石材，轉眼間成為柔軟的流動。每個窗台上，搭上鐵鑄有如麻花般的黑色欄杆，很有感情的手感，我想這與高第出生於銅匠世家，對手工與幾何美學的敏感，應該有關係吧。

由入口進去，可以看到透天的中庭，陽光不吝嗇地直接照在中庭入口，在牆面上形成層次分明的光波浪，好像整棟建築都笑著迎接訪客。建築的其他樓層目前仍有人在裡面上班，供參觀的只有頂樓的高第展覽館。上到屋頂，又展現另一番景緻，與外觀一樣，天台上也沒有直線這回事，地面高低起伏，上面聳立著樣貌各異，如盔甲武士般的排氣管，看起來好像天神正守護著米拉公寓一般。

❶天台的樓梯出口處也設計成風格強烈的雕塑
❷從不同的角度來看，也有不一樣的設計
❸從天台往下看整個公寓區的景象
❹目前有些公寓內都還住著人家

從對街可以廣角鏡頭拍下全景

看到米拉公寓時，先由對街仔細地將外觀欣賞一遍，如果手上剛好有24mm以下的廣角鏡頭，就可以將這棟建築完整地拍攝起來。進到中庭後，中庭的光線變化也是一個很好的拍攝角度，但因為光線的反差很大，測光時需要先確認哪部分的物件要清楚，以免曝光過度或不足。最後是天台上的雕像，廣角鏡頭在這裡還是必須的，可以同時將雕像及遠遠的街景一併入鏡。

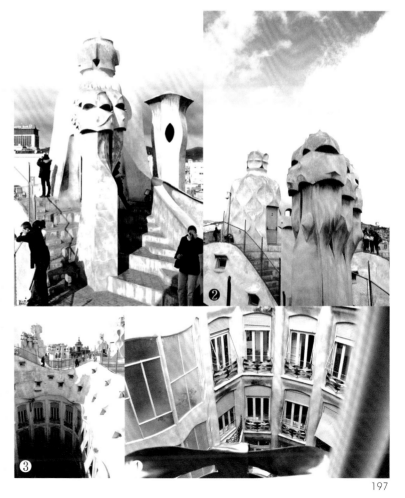

086 倫敦眼

世界上最大的摩天輪

地 Riverside Building, Country Hall, Westmister Bridge Rd.。📞 0870-2202 223。http www.londoneye.com。🕐 2月～4月09:30～20:00、5月～6月及9月09:30～21:00、7月～8月09:30～22:00(1月～2月初不開放)。💲 12.50英鎊、優惠票10英鎊、兒童票6.50英鎊，線上購票打9折。交 地鐵站Waterloo(依South Bank指標走，約5分鐘)或Westminster(1號出口，依Westminster pier指標走)；巴士211、24、11

文字‧攝影／吳靜雯

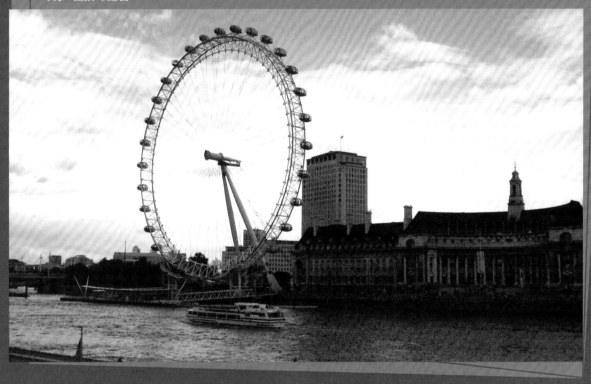

 周邊風景

倫敦眼附近有座世界最重要的現代美術館——泰德現代美術館，建築前身原為火力發電廠的大工廠。沿著泰唔士河岸兩旁是舒適的散步道，經常有許多人在此從事休閒活動，假日還有小攤販聚集，非常熱鬧。

從河岸對面拍攝
更顯亮麗

倫敦眼座艙的完美設計，讓遊客可以360度地盡情看倫敦，這裡是最適合拍攝不同角度的大笨鐘、國會大廈、西敏寺、以及倫敦市景，體驗倫敦的不同風貌。如要拍攝倫敦眼的話，建議遊客不妨由河岸邊拍攝，在倫敦中樞泰晤士河的粼粼波光襯托下，更顯出摩天倫的亮麗感。

❶粼粼波光映照著倫敦眼
❷泰晤士河畔的倫敦眼，是英國航空在倫敦城的最新巨作，迅速躍升為鳥瞰倫敦的最佳地點(照片提供：英國文化協會)
❸巨大的倫敦眼從倫敦的許多地方抬頭即可看見

London Eye

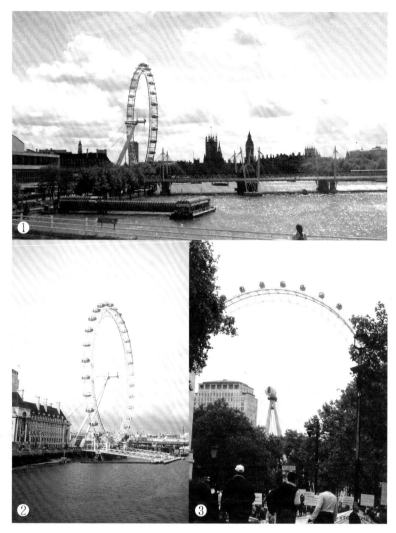

為迎接千禧年的到來，英國航空特別興建了高達135公尺的倫敦眼摩天倫，讓英國航空可自豪的打出「世界看倫敦的方式(The way of the world sees London)」之口號，而他也真是一點也不誇張，坐上有如時空膠囊的座艙，緩緩升到倫敦高空上，果真如雙明亮的眼睛，將倫敦各大美景盡收眼底。自從2000年3月開幕以來，倫敦眼早已躍升為倫敦最熱門的收費景點。

倫敦眼原本只是西元1993年泰晤士報舉辦的千禧年最具野心的計畫競賽，而兩名建築師提出建造世界最大摩天倫的奇想竟引起英國航空的青睞，決定讓他們的夢想成真，而這，卻也圓了許多倫敦遊客的夢。

倫敦眼共有32個乘座艙，每個座艙最多可搭乘25位遊客，全程約30分鐘。倫敦眼佇立於泰晤士河畔，重達1500噸，依照估計可支撐50年以上。由於摩天倫相當巨大，所以當初建造時是經過最精密的計算，才設計出能夠抗強風、溫度變化以穩固立在河畔旋轉的摩天倫。這些因素都隨著摩天倫的長度及寬度而不同，所以這項巨作可說是近代最複雜的工程之一，雖然建造過程困難重重，不過它在短短16個月竟然克服所有困難，成功架起這座令人讚嘆的新地標。

快到終點時，會有廣播請乘客往上看，攝影機會幫每位遊客拍照留念，之後可到櫃檯購買。

087 柏林帝國議會

融合古典與現代的建築地標

交 搭捷運S1或S2到布蘭登堡門前方的Unter den Linden站，再步行到帝國議會參觀，或是搭乘100號環遊公車，也可抵達。○ 8:00～24:00。$ 免費入內。

文字・攝影／林呈謙

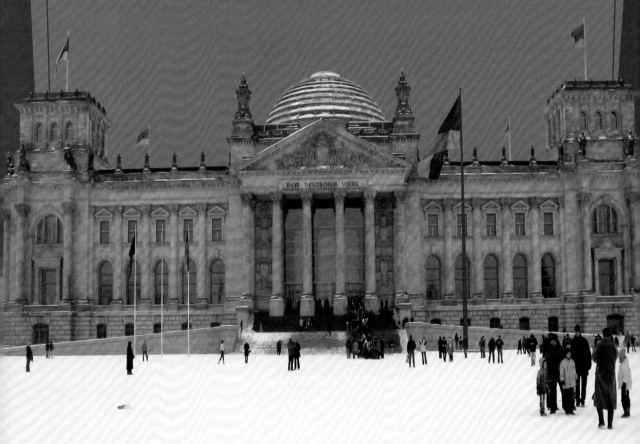

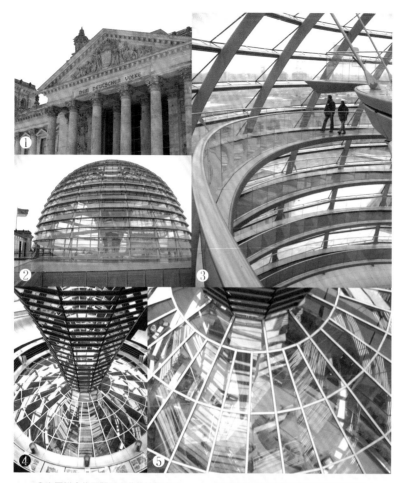

沉重的歷史，曾在德國首都柏林，一次又一次地劃上深深的烙印。其中，帝國議會大廈(Reichstaggebaeude)是最具戲劇性的歷史建築。來到這裡，可以看到這棟雄偉的古典建築，又可看到現代建築的世界地標之一的玻璃圓頂(Kuppel)，再加上在其週邊因統一後遷都柏林而新建的政府特區(Regierungsviertel)之各項新建設，包括新穎的聯邦總理府(Bundeskanzleramt)以及國會議員的辦公室等等，是個新興又有意義的超新地標景點。

西元1990年10月3日東西德統一後，因為帝國議會大廈沒有納粹的影子，所以慶祝大典就選在這裡，之後國會決定由波昂遷都柏林後，開始計畫整建成新的國會。整建的焦點是由英國建築師 Sir Norman Foster 設計的具有劃時代意義的玻璃圓頂。由1996年開始興建，到1999年完工並開放給民眾參觀，頓時成為柏林的新興景點。

玻璃圓頂的內部更是創意十足，遊客們可沿著邊緣的螺旋斜坡爬上頂端，中央的鏡面支柱則提供光源並產生奇特的光影效果，最特別的則是往下看，透過玻璃可看到國會議員在大廳開會的情形，讓議員諸公及政府官員別忘頭上有你們的頭家(人民)在看著你們的一言一行。

❶帝國議會的正門口古典的建築表現
❷中央的大圓頂則是現代科技的成果
❸遊客可以在圓頂區走上一圈，眺望柏林各區景色
❹現代科技巧妙的展現在古典建築之上
❺透過透明的玻璃可以看到議會內的開會情形

大廈前的草坪可拍攝到全景

帝國議會大廈十分龐大，欲觀賞並拍攝全景，需走到大廈前的草地上。在此還可看到玻璃圓頂，以及周邊新的政府機關，包括聯邦總理府、國會議員的辦公室以及2006年才完成的全玻璃建築──德鐵柏林新總站。至於玻璃圓頂內部，當搭乘電梯入內後，便可盡情拍攝，捕捉每個角度不同的超現代美景。

帝國議會大廈週邊除了新建的政府特區外，還有充滿歷史意義及文化氣息的布蘭登堡門、菩提樹下大道，並往東延伸到博物館島，此地已被聯合國列為世界文化遺產，這些都是到柏林不能錯過的重要景點。

088 千禧公園

摩登又現代的奇幻遊園地

地 331 East Randolph Street。交 CTA地鐵Randolph站、Madison站，CTA巴士20、56、147、151等。⏱ 每日06:00～23:00。http www.millenniumpark.org

文字・攝影／林云也

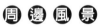

自千禧公園出發，往東可達密西根湖，往西越過南密西根大道可進入劇院區與行政區，往南走則是極負盛名的芝加哥藝術學院美術館(The Art Institute of Chicago)，往北可達芝加哥河與北密西根大道購物區。

密西根湖畔

千禧公園是芝加哥市宣示邁向科技、前衛的21世紀最重要的公共建設，由於園區內有不少創意十足的設計，自2004年7月開幕以來一直廣受媒體與遊客的注目，西元2005年芝加哥論壇報甚至把它列入「芝城7大奇景」，受歡迎的程度可見一班。

公園裡最特殊的景觀莫過於兩支隨時會變換真人臉譜的克朗噴泉Crown Fountain，動態的它成功地拉近了遊客與公園的距離，也讓小朋友們永遠記得要去那個「有人會眨眼睛、會嘟嘴噴水」的地方嬉戲。雲門Cloud Gate是由168片不鏽鋼板組合而成的公共藝術品，擁有光滑表面的它宛若一顆大水銀球，不僅映照出週圍的高樓大廈，還會隨著天光改變顏色。

建築鬼才法蘭克‧蓋瑞(Frank Gehry)為千禧公園設計了兩大主題區，分別為普立茲克舞台Jay Pritzker Pavilion與天橋BP Bridge，蓋瑞將冷感的不鏽鋼材質與圓柔的弧形曲面搭配得恰到好處，舞台與天橋的色系也與雲門相呼應，達到突顯公園主題的效果。

在廣大草坪上拍攝未來感十足的畫面

我很喜歡普立茲克舞台前那片廣大的草坪Great Lawn以及鏤空天棚，站在那裡常讓人感覺時間已經來到了西元2050年，此處也是很好的拍照景點。造訪千禧公園的最佳時機非夏天莫屬，除了草坪區會比較常開放外，克朗噴泉前也會擠滿玩水的人群，還有一連串音樂會與大型活動等著你參加。而冬天來到這裡則可以享受溜冰的樂趣，週末普立茲克舞台裡也會在安排「Beyond Glass Doors」的免費活動。

❶側面觀看BP Bridge

❷普立茲克舞台與大草坪Great Lawn提供了芝加哥市民一處未來感十足的公共休閒場所（照片提供：康世謙）

❸BP Bridge是欣賞芝加哥市與鳥瞰千禧公園的好地方

❹引人駐足的克朗噴泉是千禧公園內另一創意之作

❺雲門Cloud Gate宛如一面芝加哥市專屬的大鏡子，四周景物全映入其中。圖為2005年進行鋼板銜接線拋光磨平的情景

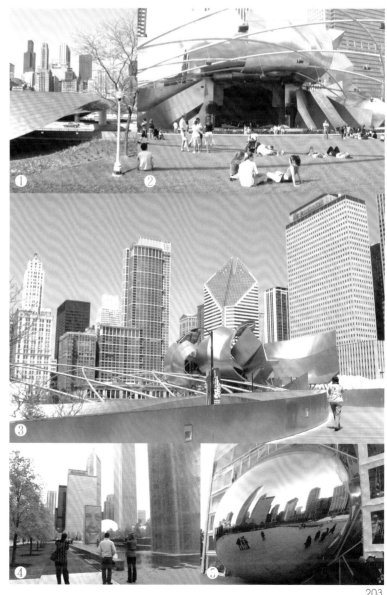

089 雪梨歌劇院

世界上最美麗的白色劇院

地 Bennelong Point，GPO Box 4274。交 搭乘電車在環形碼頭(Circular Quay)下車，然後步行約10分鐘。$ 表演票價視節目而定。參加導覽之旅(Guided Tours)或建築之旅(Architectural tours)每人23澳幣。◷導覽：09:00～17:00。購票：演出期間周一～周六09:00～20:30，周日購票為演出前2小時30分。

文字·攝影／王瑤琴

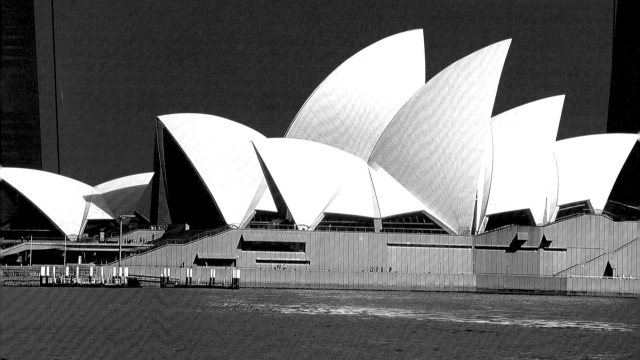

周邊風景

雪梨歌劇院周邊有雪梨大橋、雪梨港、環形碼頭以及許多餐廳、咖啡館……等。沿著雪梨港灣漫步，不僅可以欣賞雪梨歌劇院和大橋，也可看到街頭藝人的表演；另外還可搭乘雪梨港噴射汽艇(Sydney Harbour Jet Boat)，盡情體驗於水上狂飆的速度感。

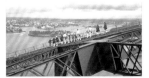

攀爬到雪梨大橋的頂端雖然需要些許勇氣，但遼闊的視野絕對值回票價

千禧公園是芝加哥市宣示邁向科技、前衛的21世紀最重要的公共建設，由於園區內有不少創意十足的設計，自2004年7月開幕以來一直廣受媒體與遊客的注目，西元2005年芝加哥論壇報甚至把它列入「芝城7大奇景」，受歡迎的程度可見一班。

公園裡最特殊的景觀莫過於兩支隨時會變換真人臉譜的克朗噴泉Crown Fountain，動態的它成功地拉近了遊客與公園的距離，也讓小朋友們永遠記得要去那個「有人會眨眼睛、會嘟嘴噴水」的地方嬉戲。雲門Cloud Gate是由168片不鏽鋼板組合而成的公共藝術品，擁有光滑表面的它宛若一顆大水銀球，不僅映照出週圍的高樓大廈，還會隨著天光改變顏色。

建築鬼才法蘭克‧蓋瑞(Frank Gehry)為千禧公園設計了兩大主題區，分別為普立茲克舞台Jay Pritzker Pavilion與天橋BP Bridge，蓋瑞將冷感的不鏽鋼材質與圓柔的弧形曲面搭配得恰到好處，舞台與天橋的色系也與雲門相呼應，達到突顯公園主題的效果。

在廣大草坪上拍攝未來感十足的畫面

我很喜歡普立茲克舞台前那片廣大的草坪Great Lawn以及鏤空天棚，站在那裡常讓人感覺時間已經來到了西元2050年，此處也是很好的拍照景點。造訪千禧公園的最佳時機非夏天莫屬，除了草坪區會比較常開放外，克朗噴泉前也會擠滿玩水的人群，還有一連串音樂會與大型活動等著你參加。而冬天來到這裡則可以享受溜冰的樂趣，週末普立茲克舞台裡也會在安排「Beyond Glass Doors」的免費活動。

❶側面觀看BP Bridge
❷普立茲克舞台與大草坪Great Lawn提供了芝加哥市民一處未來感十足的公共休閒場所（照片提供：康世謙）
❸BP Bridge是欣賞芝加哥市與鳥瞰千禧公園的好地方
❹引人駐足的克朗噴泉是千禧公園內另一創意之作
❺雲門Cloud Gate宛如一面芝加哥市專屬的大鏡子，四周景物全映入其中。圖為2005年進行鋼板銜接線拋光磨平的情景

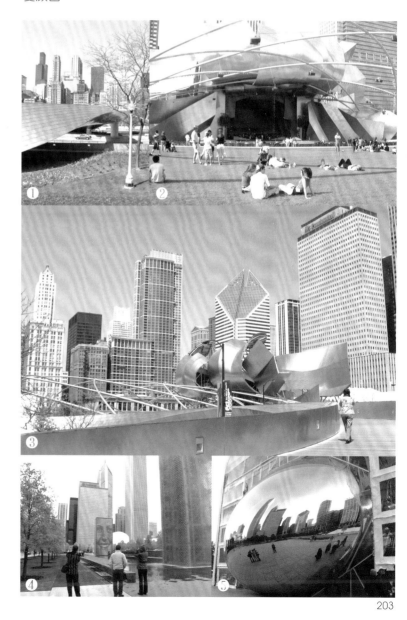

089 雪梨歌劇院

世界上最美麗的白色劇院

地 Bennelong Point，GPO Box 4274。交 搭乘電車在環形碼頭(Circular Quay)下車，然後步行約10分鐘。$ 表演票價視節目而定。參加導覽之旅(Guided Tours)或建築之旅(Architectural tours)每人23澳幣。⏱ 導覽：09:00～17:00。購票：演出期間周一～周六09:00～20:30，周日購票為演出前2小時30分。

文字‧攝影／王瑤琴

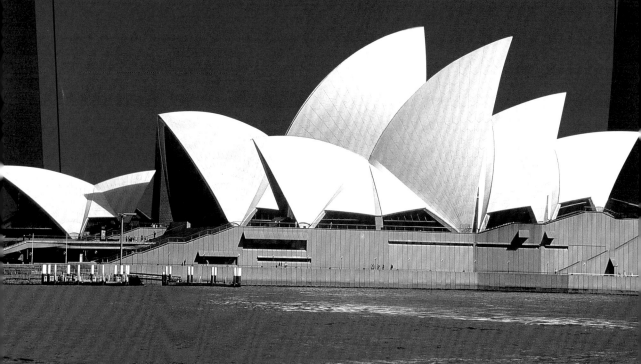

周邊風景

雪梨歌劇院周邊有雪梨大橋、雪梨港、環形碼頭以及許多餐廳、咖啡館……等。沿著雪梨港灣漫步，不僅可以欣賞雪梨歌劇院和大橋，也可看到街頭藝人的表演；另外還可搭乘雪梨港噴射汽艇(Sydney Harbour Jet Boat)，盡情體驗於水上狂飆的速度感。

攀爬到雪梨大橋的頂端雖然需要些許勇氣，但遼闊的視野絕對值回票價

世界著名城市地標

編　　著　　太雅旅行作家俱樂部
美術設計　　鮑雅慧

總 編 輯　　張芳玲
書系主編　　劉育孜
特約編輯　　朱莉亞

太雅生活館 編輯部
TEL：(02)2880-7556　FAX：(02)2882-1026
E-MAIL：taiya@morningstar.com.tw
郵政信箱：台北市郵政53-1291號信箱
網頁：www.morningstar.com.tw

發 行 所　　太雅出版有限公司
　　　　　　111台北市劍潭路13號2樓
　　　　　　行政院新聞局局版台業字第五〇〇四號
分色製版　　知文企業(股)公司 台中市工業區30路1號
　　　　　　TEL: (04)2358-1803
總 經 銷　　知己圖書股份有限公司
　　　　　　台北分公司 台北市羅斯福路二段95號4樓之3
　　　　　　TEL: (02)2367-2044　FAX: (02)2363-5741
　　　　　　台中分公司 台中市工業區30路1號
　　　　　　TEL: (04)2359-5819　FAX: (04)2359-5493

郵政劃撥　　15060393
戶　　名　　知己圖書股份有限公司
初　　版　　2006年4月1日
定　　價　　350元
（本書如有破損或缺頁，請寄回本公司發行部更換）

ISBN 986-7456-78-5
Published by TAIYA Publishing Co.,Ltd.
Printed in Taiwan

國家圖書館出版品預行編目資料

世界著名城市地標 / 太雅旅行作家俱樂部作.攝影.
　　── 初版. ── 臺北市：太雅， 2006【民95】
　　面： 公分. ──（世界主題之旅：26）

ISBN 986－7456－78－5（平裝）

1.建築　2.建築物

923　　　　　　　　　　　　　　95002335

攝影／陳之涵

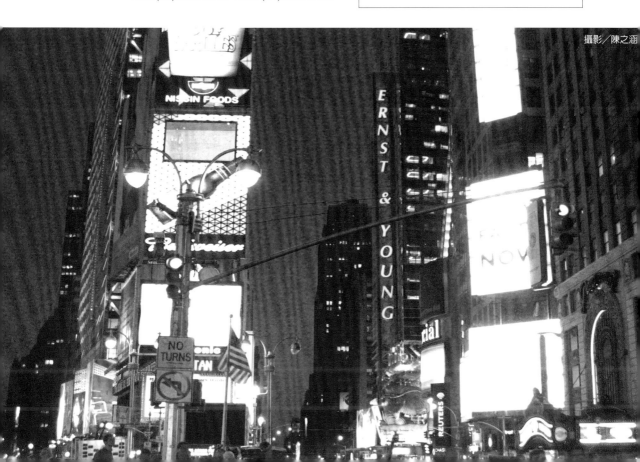

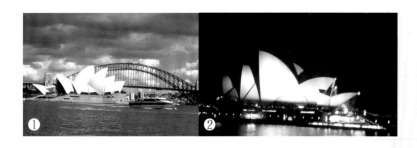

❶雪梨歌劇院和雪梨大橋相映成趣的美景
❷雪梨歌劇院的夜景與白天同樣迷人
❸登上雪梨大橋，俯瞰雪梨歌劇院和周圍景觀
❹週末假日時分，在雪梨歌劇院周遭有許多街頭藝人表演
❺搭乘船艇暢遊雪梨港，可從不同角度觀賞雪梨歌劇院

將歌劇院與
雪梨大橋一起入鏡

站在雪梨大橋上，原本看似規模宏偉的雪梨歌劇院，就好像建築模型一般、佇立於雪梨灣，呈現出不一樣的美感。

拍攝雪梨歌劇院時，我喜歡來到拓荒者麥考力(Macquarie)夫人角，尤其是落日時分或華燈初上，可將歌劇院和雪梨大橋一起構圖其中。

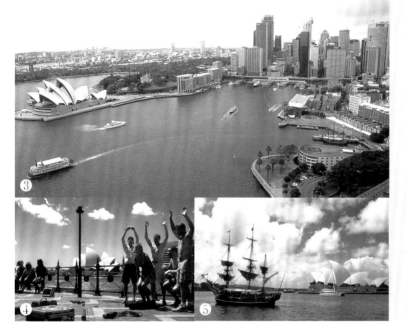

雪梨歌劇院座落在雪梨灣東側「班尼隆海岬」(Bennelong Point)上，不僅是雪梨的地標，也是雪梨人的精神象徵。

雪梨歌劇院完成於西元1973年9月28日，同年10月20日正式開幕，由英國女王伊莉莎白二世主持剪綵，當時上演的第一齣歌劇是「戰爭與和平」。

雪梨歌劇院由丹麥籍的建築師裘安約農(Jorn Utzon)贏得此設計，令人感到不可思議的是，他的靈感居然來自撥開的橘子瓣。1996年，這位建築師返回丹麥後，即不再踏進澳洲的土地，原因是他與澳洲政府理念不合，從此不願參與歌劇院工程。

雪梨歌劇院本來準備用7百萬元經費、預計於5年內完工，後來因風波不斷使得工程拖延，使得總工程費高達1千2百萬澳幣，當時為了應付龐大的費用，藉著發行新南威爾斯州樂透彩券籌募款項。

雪梨歌劇院的造型既像白色的蜆殼、又像揚帆的船翼，在周圍港灣美景的襯托之下，使得這棟建築物被譽為最美麗的歌劇院。

雪梨歌劇院屬於多功能的文化中心，內部有5個表演廳，其中最大的是可容納2690人的音樂廳(Concert Hall)、其次是歌劇院(Opera Theatre)、戲劇院(Drama Theatre)、廣播室(The Studio)、小型劇場(Play House)等。此外，還有接待廳、展覽廳、餐廳、咖啡館、商店……等。

雪梨歌劇院是雪梨的文化中心，每天都有精彩的表演節目，除了坐在裡面聆賞音樂會或戲劇之外，也可預約歌劇院的參觀行程。